U0110898

鑑賞系列
2

印石

◉沈泓 王克平 著

鑑賞與收藏

品冠文化出版社

國家圖書館出版品預行編目資料

印石鑑賞與收藏 / 沈泓　王克平　著
　　──初版，──臺北市，品冠文化，2009〔民98.02〕
　　面；21公分 ──（鑑賞系列；2）
　　ISBN 978－957－468－661－2（平裝）
　1.印石　2.蒐藏品
931.2　　　　　　　　　　　　　　　　　97021423

印石鑑賞與收藏　　　ISBN 978－957－468－661－2

著　　者／沈　泓　王克平

責任編輯／林　鋒

發 行 人／蔡 孟 甫

出 版 者／品冠文化出版社

社　　址／台北市北投區（石牌）致遠一路2段12巷1號

電　　話／（02）28233123・28236031・28236033

傳　　眞／（02）28272069

郵政劃撥／19346241

網　　址／www.dah-jaan.com.tw

E－mail／service@dah-jaan.com.tw

承 印 者／弼聖彩色印刷有限公司

裝　　訂／建鑫裝訂有限公司

排 版 者／弘益電腦排版有限公司

授　權　者／安徽科學技術出版社

初版1刷／2009年（民98年）2月

定　價／680元

序

「青田舊凍美艷倫，冰堅魚腦同晶瑩；邇來壽山更奇絕，輝如美玉分五色……」這是梅清的《壽山石歌》。對於不收藏印石的人，恐怕不能理解其中的「舊凍」「魚腦」的含義。但對於印石收藏癡迷發燒者，哪怕是這些字眼，也會令他們眼睛一亮。

印石用來雕刻石章的石頭。相傳石章是由元末的王冕開始使用的，他首先發現了花乳石，並用來刻印。由於資源稀少，如今印石除了用於實用，更多用於收藏投資。在收藏者眼中最爲名貴的印石有壽山石、青田石、昌化石和巴林石，被稱爲四大名石。

壽山石產於福建福州附近的壽山鄉，石質細膩，硬度適中，佳品石性細嫩溫潤，石色豐富，有紅、黃、白、藍等色。透明度高的叫凍石，不透明而美的叫芙蓉石，其中以田坑所產黃色半透明的凍石即田黃爲最好。

青田石產於浙江青田縣，夾生於頑石中。它的特點是石質溫潤細膩且無砂釘等雜質，軟硬適宜，脆而不易燥裂。因其性帶脆，故易於鐫刻。青田石有黃、白、青綠、黑、灰等色，其中以有凍者爲貴。青田石坑洞不同者，價值有別。

昌化石產於浙江省昌化縣康山玉石礦，有水坑、旱坑之分。水坑之石質理細膩，旱坑之石枯燥堅頑且多砂釘。釘堅硬者不能受刀，故昌化石以水坑爲貴。昌化石石色斑斕，多爲五花色，常見的還有白、灰、紅、紫等色。昌化石中最出名的是雞血石，因石上具有雞血般的鮮紅色斑而得名。各色相間得好，就更名貴了。雞血石中以紅、白、黑三色相間的劉關張和通體全紅的大紅袍尤爲名貴。

巴林石產於內蒙古赤峰縣，其性帶脆，石質細膩，佳者透明，顏色繁多，石性近於昌化石，但奏刀常有黏滯感。內蒙古巴林石中也有色如雞血的，俗稱內蒙雞血。然而顏色的鮮艷程度和形態與昌化石有很大的不同，只要加以比較，就能辨別出真僞。

序

　　印石品位的等級是先後有序的。舊石之所以優於新石,是由於知名度高的印石名氣大,喜歡和求購的人就多。如自從乾隆皇帝選用田黃石刻製印章後,田黃石便名聲大振。

　　古代有人說田黃石與金同價,今日上品田黃石的市場價可數十倍數百倍於黃金。今年春節前,我在四川綿竹年畫研討會上遇到一個田黃石收藏家,其先人爲清朝高官,收藏的大量田黃流傳到他手中。據他說,10多年前他出手幾塊,當時他認爲價格高得驚人,然而,現在他想回購,用10倍於當時的價格也買不回來了。他對我伸出一節小指說:「前些時有人要買我的一塊田黃,只有一節小指這麼大,他出價60萬,我沒有賣。現在我不敢賣了,這些年田黃石的市場行情一年翻一番甚至數番。」可見,收藏投資高品質印石,有多麼巨大的潛力和空間!

　　需要注意的是,我們選擇印石時,不要被石商封在表面的蠟所迷惑,一定要看清石質是否細膩,有無裂縫和砂釘等。近年印石名品如田黃、雞血,每年價格成倍上漲,故而市場上多有膺品出現,對於初入道的收藏投資者來說,當積累辨僞知識,多看多摸,在實踐中增強對印石的判斷、選擇和識別的能力。

　　石頭收藏是一種高雅的收藏,其中,印石收藏屬於文雅的收藏。所謂「文雅」,這裡有兩個含義:一是屬於文人雅士的收藏,特別是書畫家、篆刻家,他們要用印,天生與印石有難解之緣;二是印石的文化含量高,看看文首的那首詩就知道,古今贊頌印石的詩數不勝數,關於印石的傳說故事更是可以寫成書。

　　所以,即使不是文人雅士,只要收藏印石,就會得文氣和雅氣,何樂而不爲!

目　錄

目　錄

第一章
印章源流

青田舊凍美絕倫，
冰堅魚腦同晶瑩；
邇來壽山更奇絕，
輝如美玉分五色；
柑黃蠟白朱砂肥，
綠浮艾葉尤稱奇。

—— 梅清《壽山石歌》

印章是中國的國粹，是中國特有的文化現象。自古以來中國就有刻製印章、使用印章、鑑賞印章、收藏印章的傳統，印章文化是中華傳統文化的重要組成部分。

印章，從起源至今已有 2000 多年的歷史了。印章的出現，並不是一開始就被稱為「印章」的，而是稱為「璽」。

印章一詞的含義比較廣泛，應該包括古璽、印、章、寶、朱記、花押、戳記、關防等歷代公私印鑑，以及明代以後發展起來的篆刻藝術。

印章的來源是印石，印章收藏和印石收藏

壽山石雕件

是一對「孿生姐妹」。近 10 多年來，收藏印石印章的人日益增多，印石印章收藏市場日漸火暴，印石印章市場價大幅攀升，旺盛的人氣正在吸引更多的收藏投資者進入這個富有文化含量的領域。

收藏投資印石印章應瞭解一些印石印章的基本知識，包括中國印章的來龍去脈，這樣才能在印石印章的收藏投資活動中少走彎路。

商周：書契、字範和璽印

印章在中國有著悠久的歷史，對於印章的起源，歷來就有不同的說法。

據傳，早在黃帝時代，印章就已經出現。關於印章的起源問題，我們現在能見到的文字記載是在漢代編寫的緯書《春秋・運斗樞》和《春秋・合誠圖》中。《春秋・運斗樞》載：「黃帝時，黃龍負圖，中有璽者，文曰『天王符璽』。」《春秋・合誠圖》說得更有聲有色：「堯坐舟中與太尉舜臨觀，鳳凰負圖授堯，圖以赤玉為匣，長三尺八寸，厚三寸，黃玉檢，白玉繩，封兩端，其章曰『天赤帝符璽』。」

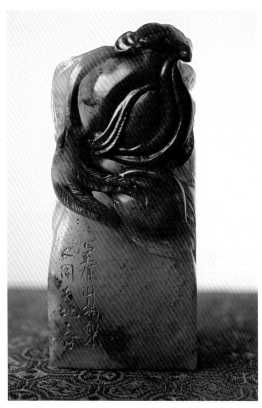

熊豔軍藏印石

熊艷軍藏印石

這兩種說法顯然把印章的起源歸於神靈的創造與賜予了。今天看來當然是十分幼稚和荒謬的，但在我國古代，由於社會和文明發展還處於初級階段，人們對於許多問題都不可能做出科學的解釋。上述的璽章很可能是當時用作鑄造銘文或圖案的模子，沒有象徵權力的職能。

唐代杜佑在《通典》上曾有「三代之制，人臣皆以金玉為印，龍虎為鈕」之說，然而未有實物可證之前，難以為據。

通常的說法認為，印章起源於殷商時期。其根據首先是殷商已有書契刻製，另外，當時還出現過一種類似印章的字範。但實際上，它根本不是什麼「範」，而是工匠在製作器物時，按壓在初成的器壁或底部的印記，印記的內容多為陶工名，或者是主人的姓氏。這些留置在陶器上的印記，即人們常稱的「印陶」或「陶印」。

商周時期普遍應用甲骨文，以刀為筆，刻於龜甲獸骨之上而成，廣義而言亦可歸入篆刻藝術之內。河南安陽殷墟之中，亦曾出土過頗似當今印章之銅璽，且其字跡清晰，斑斑可考，或可視為開印章藝術之先河。

把印章與甲骨文和青銅器銘文的刻製聯繫起來加以分析，是不無道理的。因為甲骨文、青銅器銘文和印章三者之間的關係是密切的，從材料的製作、鐫刻一直到書法藝術的表現，都有著不可分割的聯繫。可以這樣說，沒有甲骨文和青銅器銘文，就沒有印章。但這僅表明它們之間的聯繫，卻沒有闡明作為一種獨立形式出現的印章究竟是怎樣產生的。

此外，印章的產生源於製陶說也有一定根據。中國陶器產生於新石器時代早期，距今有8000多年歷史，而最原始的製陶法即模製法，就是在模子裏置竹籃條或繩子，接著用泥塗在

模子裏，待半乾後取出，陶坯的表面就留下清晰的籃或繩的印紋。

受此印紋的啟示，先民們後來直接在陶拍上刻紋飾。陶拍原先是以拍打方式彌合泥坯裂縫的簡單工具，其上雕紋飾之後，就成為我國裝飾圖案和印章藝術的淵源，陶經即由此脫胎而出。

陶璽應該有兩種涵義。其一指璽印的質地為陶，由黏土的混合物經成型、乾燥、燒結而成；其二指用以戳壓泥陶上文字或徽記的經印。這些文字或徽記往往是器物主人或家族的名稱或標記。

這些印子的文字簡陋粗率，儘管大體上已具備了我國印章的某些表現特徵，但由於實際應用範圍狹窄，社會涉及面也極其有限。

早期的璽印發現於商周之際，其功用與器物的製作及銘記有關。「印」字古釋為「信用」的意思，可見印章的產生和使用是出於信用在政治經濟生活中的作用增強的緣故，它也必將隨著社會經濟文化的發展而不斷變革發展。

參照流傳和出土的印章實物，印學界一般認為印章出現於西周晚期，至春秋戰國時已普遍使用。

從上述可見，印璽是私有制出現以後的產物。

印璽的形成與貨物、與屬於私有財產的奴隸密切相關。《後漢書‧祭祀志》指出：「三皇無文，結繩以治，自五帝始有書契。至於三王，俗化雕文，詐偽漸興，始有印璽以檢奸萌，然猶未有金玉銀銅之器也。」「三王」是指夏禹、商湯、周文王。「詐偽」「奸萌」顯然是私有制出現後的詐騙、冒認、偷盜、侵奪等不正當的行為。因此，能在器物上戳壓記號，以證明物歸誰主的印章便應運而生。

到了西周，隨著以「工商食宮」為特徵的商品經濟（即工匠和商賈都是貴族的奴僕，他們主要為滿足封建領土貴族的政治或生活需要而從事工商活動。由於商品經濟不發展，當時獨立經營的手工業和商業極少）的出現，璽印躋身於符節一類行列，才有了憑信的作用。

戰國璽奇古詭異

人們一般把秦代以前的印章稱為古璽，現存古璽大多為戰國時代的遺物。

在中國歷史上，戰國是一個比較特殊的時代，諸侯列國各霸一方。各國之間既相互聯繫，又各自發展，尤其在文字書體上不盡相同，形成了戰國璽奇古詭異、變幻莫測的基本格調，因而具有很高的藝術價值和收藏價值。

當時，社會各階層在政治、經濟等活動中，印章的應用相當普遍，「尊卑共之」。就是說，統治者與百姓庶民均可擁有和使用，並

熊艷軍藏印石

沒有具體的規定和等級之分。國君在行使權力時，軍事上一般使用虎符，而在政治、經濟上則使用印璽。

古璽是先秦印章的通稱。我們現在所能看到的最早的印章大多是戰國古璽。這些古璽上的許多文字，現在我們還不能一一認識。朱文古璽大都配上寬邊。印文筆畫細如毫髮，都出於鑄造。白文古璽大多加邊欄，或在中間加一豎界格，文字有鑄有鑿。官璽的印文內

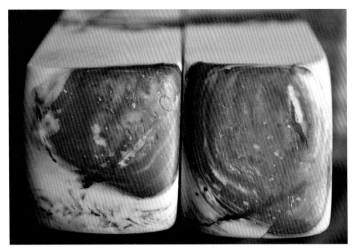

沈泓藏對章

容除有「司馬」「司徒」等名稱外，還包括吉語和生動的動物圖案。另外，官璽還有各種不規則的形狀。

秦：皇帝用璽臣民用印

先秦時期，古風猶存，等級觀念尚未嚴備，無論官印、私章，皆可稱「璽」，且樣式五花八門，美不勝收。

秦始皇立國，限皇帝印用「璽」字，其材用玉；臣民的印只能用「印」字，限用其他印材。至秦漢時，專制制度正式確立，社會等級日益森嚴，「璽」成為皇帝王侯印章的專用名稱，其他各色人等的印信只能以「印」「章」「記」等名之，且尺寸、樣式亦有嚴格規定。

自此，印章的名稱、質料、鈕制甚至綬色，都有了相當嚴格的界定。秦始皇所製的螭虎鈕「六璽」，開了後世封建帝王玉璽制度的先河。

秦始皇統一中國以後，為加強中央集權統治，命令丞相李斯改革文字，以秦國文字為基礎，廢除與秦國不相同的文字，並將繁複的文字簡化，使文字整齊畫一。又因社會發展需要，增加了一批新字，編制成一套統一的文字，下令讓全國通用。這就是著名的秦小篆，它在形體結構上更趨規範化，雖還保留了部分文字象形的意味，但已經趨於符號化，是上承甲骨鐘鼎上古文字和下啟隸楷現今文字的重要文字形式。

小篆在秦印中的表現，也是有明顯特色的。

在印材質地上，仍是銅質居多；在製作時鑄造和鑿刻都有，從現存的古印來看，秦時印章鑿刻的較多；印鈕比較簡單，一般多為鼻鈕，是戰國古璽印鈕的沿用和繼承，只是鈕體略為高聳而已；印面多為方形、長方

沈泓藏對章

形、圓形或橢圓形；印文也是朱、白文兼有。

方形印都刻有「田」字界，長形或圓形印多加「日」字界，以隔開印面文字，這是秦印璽印文的特定格式。

印文字體都取秦小篆，齊整秀麗，鑿刻圓潤，筆勢挺拔有力，刀法純熟。印面的切分並不成等比，使印面結構渾然天成。

收藏者應瞭解的是，我們現在把戰國末期到西漢初流行的印章都稱為秦印，因那一時期使用的文字叫秦篆。看其書體和秦石刻等文字極相近，所有文字比戰國古文容易認識。

秦印多為白文鑿印，印面常有「田」字格，以正方形為多，低級官員使用的官印大小約為一般正方形官印的一半，呈長方形，作「日」字格，稱「半通印」。私印一般也喜作長方形，此外還有圓和橢圓的形式，內容除官名、姓名、吉語外，還有「敬事」「相想得志」「和眾」等格言、成語入印。

沈泓藏對章

漢：將軍印（俗稱將軍章）

漢代時，篆刻印章興盛到達頂點。究其原因，是由於秦代實行「書同文」，廢六國古文字，獨行秦國創制的小篆字體，而晚出之隸、草、楷、行等諸字體尚未行世，故而篆文居官方正式字體地位，因而大盛。與當今因楷書乃官方正式字體，一般印章皆以正楷字體刻之屬相同道理。

另外，兩漢時社會穩定，冶煉業和手工製作業發達，使得漢印藝術取得長足進展，水準極高，成為歷代篆刻家尊奉臨摹之良範。

就製作方法而論，漢印多以黃銅澆鑄而成，但澆鑄前須將印文反刻於陶範內壁；而部分急就章乃直接用銅坯鑿成，如「某某將軍章」等；另有一部分則就玉材而雕琢。因此，三者尤其是後兩者可被認為是現代篆刻藝術之始祖。

就風格而言，先秦印璽多古樸厚重，氣象萬千，於簡拙中見功力；秦印多柔媚纖巧，精美雅致；而漢印多平直方正，大氣磅礴。因志趣有異，故而各據一端，論者亦見仁見智，實高下難分。

漢印中較為有名的品種有漢官印、將軍印、漢私印、漢玉印、朱白文印等。

漢官印廣義地說是漢至魏晉時期官印的統稱。印文

沈泓藏對章

與秦篆相比，更為整齊，結體平直方正，風格雄渾典雅。西漢末手工業甚為發達，所以新莽時代的官印尤為精美生動，漢代的印章藝術登峰造極。

兩漢官印以白文為多，皆為鑄造。只有少數軍中急用印和給兄弟民族的官印鑿而不鑄。

將軍印也是漢官印中的一種。有時由於軍情緊急，倉促封賜，印草草鑿成的叫鑿印，這些印章往往是在行軍中急於臨時任命，而在倉促之間以刀在印面上刻鑿成的，所以又稱「急就章」。將軍印風格獨特，天趣橫生，對後世的藝術風格有很大影響。漢代的將軍用印普遍都不稱「印」而叫做「章」，這是軍印的一大特點。

漢私印即為漢代的私人用印，是古印中數量最多、形式最為豐富的一類。形狀各異，朱白皆備，更有朱白合為一印，或加四靈等圖案作為裝飾的，進而有多面印、套印（子母印）、帶鉤印等。印文除了姓名之外，往往還加上吉語、籍貫、表字以及「之印」「私印」「信印」等輔助文字，鈕制極為多樣，充分顯示了漢代工匠的巧思。兩漢私印仍以白文為多，西漢以鑿印為主，東漢則有鑄有鑿。

兩漢玉印在古印中是十分珍貴稀少的一類。「佩玉」在古代是名公貴卿和士大夫的一種高雅風尚。一般玉印製作精良、章法嚴謹、筆勢圓轉，粗看筆畫平方正直，卻全無板滯之意。由於玉質堅硬，不易受刀，也就產生了特殊的篆刻技法，即所謂的「平刀直下」的「切刀法」。又由於玉質的不易腐蝕受損，使傳世印得以比較好地保留了它的本來面目。

朱白文相間的印式在漢印中很見巧思，據說起自東漢。它的樣式極為多樣，朱白文字的位置安排及字數均可靈活變化不受局限。朱白的原則大致根據筆畫多少而定，朱文大多筆畫較少，白文則相反，從而達到朱如白、白如朱的和諧效果，這類印大多用於私印，未見用於官印。

魏晉南北朝：少數民族官印舒放自然

魏晉的官私印形式和鈕制都沿襲漢代，但鑄造上不及漢印精美。傳世的兄弟民族的官印，文字較多，用刀如刻如鑿，書法風格表現為舒放自然，從而成為一個時期篆刻風格的代表。

沈泓藏對章

南北朝各國傳世印章不多，官印尺寸稍大，文字鑿款比較草率，官印未見鑄印。

魏晉六朝還盛行子母印。子母印又稱「璽印」，起於東漢，是大小兩方或三方印套合而成的印章。大印腹空，可以合宜地套進一方或兩方小印，形成母懷子的形狀。也有套進一方兩印成一組三方的。在一方印章的體積中，兼備了幾方印的使用價值，古代印匠的工藝水準由此可見一斑。

隋唐：寶和朱記

魏晉以後，印章藝術陳陳相因，幾無進展，皆工匠依樣而行，謀食謀衣之小技也。

隋唐在中國歷史上是一個經濟文化全面發展的時期，然而這一時期的印章在經歷了秦漢時期的高度發展和魏晉南北朝時期的衰落以後，並未出現復興的高潮。其原因似乎與紙張的大量出現有關。

隋唐時期的官印和私印，一般都稱印，只有皇帝印才稱璽。

唐代武則天即位，認為璽字與息字讀音相同，而息又和熄滅、死亡有關，很不吉利，因此，在改制後的延載元年將帝王印改用寶字，而民間又出現朱記等稱謂。由此，官、私印章特有的記字出現了。

官印到了隋唐時代，印面開始加大。隨著紙的普遍應用，朱文逐漸替代了白文。許多官印印背上開始有年號鑿款。

在文字上，隋印多用小篆，並開始運用屈曲的「九疊篆」入印（古代的「九」為數的終極，故有此名，並不一定要九疊，可以隨筆畫的繁簡而變化），以便填滿印面。

宋：出現九疊篆和楷書

至北宋時，書畫大家米芾等少數文人墨客開始參與印章製作，使其略顯文雅之氣，對印章的稱謂和用字也更加豐富多樣了，如關防、押、符、契、記、印信等不一而足。這些官、私印章完全是在實用的基礎上沿革發展的。雖然其中有些璽印具有很高的藝術欣賞價值，但總也脫離不了工藝製品的屬性。

宋代官印有一個顯著特點，那就是印文多用「九疊篆」。其筆畫來回曲折重疊，疊數不定，或三四疊，或七八疊，多的可至十疊。九疊篆的運用能使印面飽滿，整齊雅

沈泓藏對章

致，但筆畫繁複，難以辨認，有預防偽造的作用，正因為此，宋、元、明、清官方印章，大都仿此不疲，如「教閱忠節第二十三指揮第三都朱記」「通遠軍遮生堡銅朱記」等，都是典型之例。

另外，此時已有以楷書入印的，如「州南渡稅場記」「壹貫背合同」（使用於紙幣）等。

在這個階段，首先是宋末元初的書畫家趙孟頫對篆刻藝術大力提倡，由於書法上受李陽冰篆書的影響，印文筆勢流暢，圓轉流麗，產生了一種風格獨特的印章——「圓朱文」印，為後世的篆刻家所效仿。

元：使用八思巴文

元世祖忽必烈於 1279 年滅南宋後入主中原，推行歧視漢人的政策，在官方文書和官印中多使用八思巴文。

八思巴文是元世祖帝師八思巴奉命依據藏文字母創制的蒙古新字，並於至元六年（1269年）通過法令頒行。元人在沿襲漢印制度的同時，將八思巴文用於印章，如「管軍千戶印」「隆鎮衛親軍都指揮司經歷司印」和「威州軍兵千戶印」等。

由於燦爛的漢文化的影響，八思巴文不可能取代漢文字，又由於漢人不認識也不願識八思巴文，使元人在行使權力時感到極大的不便。因此，又在八思巴文印章背面刻上漢文楷書供人辨識，有的則直接換成了漢文。

元末明初人王冕（1287 年～1359 年，字元章）在一個偶然的場合，發現了一種質地鬆脆、易於鐫刻、當時被稱為青田花乳石的石料，於是把它用於篆刻，首先創用浙江青田花乳石自刻印章。由於花乳石脆軟適於刀刻，致使文人們可以不依賴專業刻工而自由創作。

王冕自刻章有「王冕之章」「王元章」「文王子孫」和「會稽佳山水」等，受到了篆刻界的普遍青睞。因花乳石質軟易刻，且價廉物美，以至自明代起文人治印之風大盛。

文彭、何震輩嘔心瀝血，博涉旁參，匠心獨運，首倡復古，一變秦漢之後千餘年治印格調之一蹶不振，棄隋唐以來九疊篆體之僵硬板滯、宋元以降朱文小篆之衰落無力，直接效法秦印之纖巧、漢印之平直，在篆刻藝術史上具有畫時代意義。

明：印文化第二高峰

中國印壇從明代中葉文彭、何震起，至晚清吳昌碩、黃牧甫，出現了一個堪與秦漢媲美的輝煌時期。在這段時期內，印壇名家輩出，名作如林，流派紛呈，形成了中國篆刻藝術發展的第二個高峰。

明代所形成的篆刻流派，大致有文何派、泗水派、婁東派等。

文何派亦稱皖派，乃以文彭、何震為首的徽州印人集團之統稱，開我中華「漢派」印章之先河，其標榜「宗秦法漢」，以秀潤雅正、空靈明潔見長，繼王冕之後，採用青田石治印，對明清篆刻藝術的發展起過至關重要的作用。

文彭（1498 年～1573 年）字壽承，號三橋，江蘇蘇州人。他是明代書畫大家文徵明的長子，詩文、書畫、篆刻無一不精，對六書研究尤深。他主張篆刻以六書為準則，以秦漢印為宗師。文彭篆刻以小篆為主，圓勁秀麗，古樸醇正；白文印直追漢意，方正平穩，流麗渾厚，頗具新意。他的雙刀行草邊款獨樹一幟，為後人所效法。

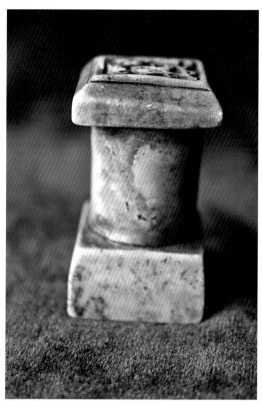

沈泓藏印

　　何震（？～約1604年）字主臣，一字長卿，號雪漁山人，江西婺源人。與文彭同時而年稍幼，兩人亦師亦友，常在一起切磋印藝，關係密切。

　　何震在繼承文彭的基礎上，強調取法秦漢的藝術主張，講究印文字的正確性和嚴肅性。

　　自明中葉至清初，諸印家相互切磋，爭妍鬥奇，不同風格、不同師承、不同流派應運而生。其後丹青墨客多崇尚書法、繪畫、篆刻三位一體，殊難分離，實融會貫通者也。

　　泗水派，為蘇宣主創。取法秦漢，受文、何影響而又另闢蹊徑，運刀沖切結合，莊重雄渾，氣勢壯偉。

　　婁東派即揚州派，為汪關主創。汪關精於古文，取法漢印，得其神髓；白文印信法漢代鑄印風格，刀法穩實，佈局精嚴，渾厚古樸，形神兼備，富書卷氣。

清：流派紛呈

　　清代中後期，篆刻家的隊伍不斷擴大，師承關係越來越複雜，考古學、文字學、碑版學的發達以及出土文物的增加給篆刻藝術提供了豐富的營養，文化藝術與經濟生活關係進一步密切，沿海省市已成為藝術活動頻繁的熱點，篆刻活動再難以用地域群體分派別，只以傑出人物為代表來畫分流派。

　　清代最有影響者當屬浙派、鄧派和黟山派。

　　浙派為丁敬首創。敬以古璽和秦漢印為宗，仿文、何而變其秀雅，博採眾長，推崇陽剛，以切刀為主，蒼勁古拙，沉著生澀，波磔前進。所謂「西泠八家」，即由丁敬執其牛

沈泓藏印

沈泓藏印

耳，對晚清趙之謙、黃士陵、王福庵輩具有重要影響。

鄧派亦稱新皖派，以鄧石如為代表。鄧石如擅長圓朱文，工四體書，「書自印出，印由書出」，推崇陰柔，以圓取勝，揚文、何之長而避其短，作品蒼勁質樸，恢弘酣暢，灑脫清新，自成面目。

黟山派，為黃士陵所創。士陵早年學吳讓之，取法秦、漢等諸代，於浙皖兩派之外另闢蹊徑。佈局峻峭，用刀凌厲，平潔光滑，靜中見動，古雅秀美。承繼者有黃石、李尹桑、喬大壯等。

此外還有吳攘之以漢白文見長，飄逸自然，富於筆意。徐三庚章法誇張，疏密跌宕，嫵媚柔美，有人比擬為「吳帶當風」。黃牧甫印風秀美，反對殘損，力求光鮮純潔的效果，他擬漢印勁挺平整而絕無板澀，擬古璽佈局奇巧，妙趣橫生，藝術魅力無窮。

現代兩大家：吳昌碩和齊白石

時至現代，最具影響者當屬吳、齊兩派。

縱觀我國印學史，自流派印章崛起以來，凡在篆刻藝術上能獨樹一幟成大家者，無不詩、書、畫、印俱精，清末民初的吳昌碩就是這樣一位典型人物。

吳昌碩（1844年～1927年）初名俊、俊卿，字昌碩、倉石，別號缶廬、缶翁、苦鐵、破荷、大聾、老缶等。浙江安吉人，後定居上海，他是我國近代印壇上最為顯赫的代表人物之一。

吳昌碩刻印，初學皖浙兩派，早期曾對吳讓之、錢叔蓋用功較深，所以作品大多留有皖

浙兩派蹤跡。中年後，吳昌碩上溯秦漢，並從石鼓、封泥中汲取養料，從而漸漸擺脫了皖浙派的影子，印風轉為厚實蒼勁，個人風格初見成熟。由於他有精深的書畫功底，並能將之融入印中，晚年作品日臻完美，達到了爐火純青的境界，最終開創了渾樸蒼莽、氣勢恢弘的吳派風格。

齊派（京派）創始人齊白石，早年受趙之琛、吳昌碩影響，後宗秦漢古風，篆法王莽《嘉量銘》《三公山碑》《天發神讖碑》，卓然屹立，自成一家。至20世紀30年代風靡印壇，舊京印人多出自齊門，其中劉淑度、賀孔才、陳大羽、蕭友于、楊鵬升以及白石四子齊良遲等皆卓然成家。

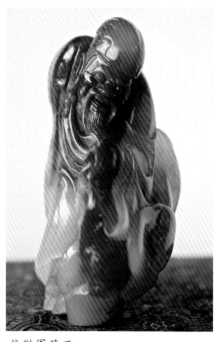

熊艷軍藏石

壽山石為印章文化增色

印章是一種憑信工具，同時也是書法與雕刻相結合的藝術品，在我國已有數千年的悠久歷史。早期印章多採用金屬、玉石或牙角等為材料，質地堅硬，只能透過鑄、鑿成文字。

自從元末王冕創用花乳石治印之後，由於石質印章具有琢畫截切、游刃自如的特性，促使文人治印之風大熾，出現明清篆刻藝術的興盛，誕生了中國篆刻史上的石章時代。

清代陳克恕在《篆刻針度》裏就寫了許多印石的特點，如：青田石，理細膩，溫潤，通體明瑩；魚腦凍，色白如魚腦；寧波大松石，間有灑墨黑斑，文采流動；壽山石，色分五彩，質細如玉；昌化石，有五色，純雞血紅為最，等等。

梅清在《壽山石歌》中有：「青田舊凍美絕倫，冰堅魚腦同晶瑩；邇來壽山更奇絕，輝如美玉分五色；柑黃蠟白朱砂肥，綠浮艾葉尤稱奇。」

壽山石不但質溫潤，宜鐫刻，而且種類繁多，色澤瑰麗，五色相映，光彩四射，更是把玩收藏的珍寶，所以深得書畫、篆刻家喜愛，成為他們治印的首選材料。

歷代篆刻名家都對壽山石章情有獨鍾，不但以它為材料創作藝術佳作，同時蓄石賞石，抒發雅興，寄託情思。

據清《清稗類鈔》記載：有西泠前四家稱譽的篆刻家黃易，見到詩人袁枚收藏的一枚質地晶瑩透潤的大田黃石章，十分驚歎，欣然在石上鐫「福州之田，蘊石如玉，大材尤可貴，聞黃莘田十硯齋，袁簡隨園所收殊美」等語。

壽石工《篆刻學》說：「壽山石有五色，要以田坑為佳，田黃、田白之名即

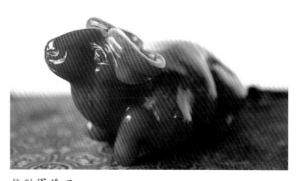

熊艷軍藏石

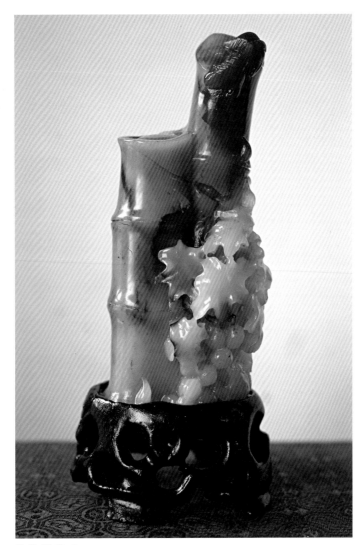

熊艷軍藏石

由是起。其質細潤，頗能任刀。」

當代篆刻名家錢君匋《壽山石》詩云：「萬朵雲霞幾度攀，珠光寶氣絕人寰。風靡皖浙千家刻，功在印壇是壽山。」印壇巨匠陳巨來篆刻田黃石時，都將刻下的石粉收集起來，不忍拋棄，愛惜之情可見一斑。

壽山石作為貢品進獻皇帝，宮廷成了最為集中的典藏地。在北京故宮博物院和臺北故宮博物院收藏的帝后璽印中，壽山石佔有較大的比重。

明代的「皇帝之寶」「御前之寶」等均為壽山石。壽山石用作清宮皇帝御用寶璽，在康熙時已有可觀的數量，而且多為田黃凍等極品。

雍正皇帝的 200 方左右印章中，壽山石占絕大部分，乾隆及以後的諸帝后也喜用壽山石治印，其篆刻皆出自宮中大家之手。

印石是美的。陸放翁詩云「花如解語還多事，石不能言最可人」，印石以其特有的色、紋、韻、潤、剛、柔等各種形態，無言地向您顯示：不言，才沉雄、才博大、才精深、才富有、才美妙、才可人。

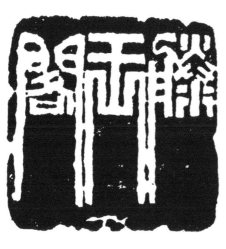

熊艷軍治印

第二章
印石的基本知識

萬朵雲霞幾度攀，珠光寶氣絕人寰。
風靡皖浙千家刻，功在印壇是壽山。

—— 錢君匋

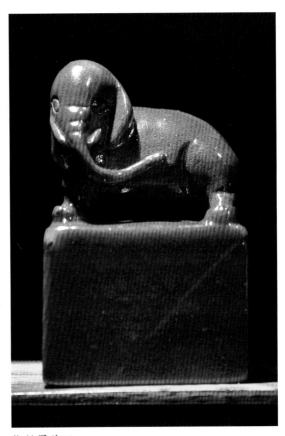

熊艷軍藏石

收藏投資印石，必須先瞭解印章材料及印石種類、特點和工藝，進而瞭解印石的收藏投資價值。

印章的材料

刻製印章的材料不下數十種。金屬材料有金、銀、銅、鋼、鋁等；礦質的有玉、寶石、瑪瑙、葉蠟石等；植物的有竹、木；動物的有牙、骨、角；高溫燒製的有陶瓷、磚；還有有機玻璃製品，等等。

秦以後，規定天子印稱璽，用玉製作。官吏和百姓用的則稱印。宋代時，出現了印章與

書畫相結合，專供藝術欣賞用的印章，使印章成為了藝術品。

在古代，印材以銅為主，雜以金、銀、鐵、玉等，多為硬質，不易鐫刻，故大多由專業刻工來刻鑄。

自明代以後，除官印仍用銅、玉等材質外，私印、閒章絕大多數採用石質印章。

所以，印材除了印石外，還有很多種類，主要品種如下。

1. 玉印

印材中以玉最為珍貴。其質地堅潔潤密，可毀損折斷而不可破壞其紋理。因此，古人多喜佩帶玉印，其意一取君子佩玉，一取玉之堅貞。玉越古越貴，一些經銷者為欺市獲利，常把新玉放入油鍋中炸，使之成古色。

2. 金屬印

指用金、銀、銅、鉛、鐵諸金屬刻成的印章。

金銀質地太軟，不易上刀，筆鋒更難顯現，因此，一般在鑄印時都摻以銅，不但易於成形，也易於鐫刻。通常所說的金銀印大都是塗金塗銀的，純金純銀的比較少見。

官印中金銀是用來區分等級的，私印中用金銀的不多見。由於金銀印刻則膩刀，字跡柔而無鋒，從收藏與鑑賞的角度來看沒有什麼大的價值。

銅印字跡壯健，帶有回珠。方法上有鑿有刻，亦有塗金上銀的。

鉛印、鐵印，一般不多見。明朝時，御史大夫用鐵印，取其剛直無私之意，但鐵容易生銹腐蝕，故流傳的絕少。

3. 象牙印、犀骨印

象牙印，漢時有官印，宋以後多作私印，其質柔軟韌膩，難中刀法。刻朱文尚可見筆鋒，白文則無神氣。因此，篆刻家和收藏家對象牙印都不太珍愛。象牙忌鼠便，一遇鼠尿則立即現出黑斑，直至底部，而且永遠除不掉。又畏熱氣汗水，不宜常佩帶。

犀角印，唯漢二千石至四百石官以黑犀角為印，別的很

熊艷軍藏石

沈泓藏石

少用，其質地又粗又軟，時間一久，則會變形。其他有以牛羊等的腔骨角為印的，這在民間較為流傳，官印和富家刻印極少用，有關的記載也尚未發現，故始於何時還說不清。

4. 水晶印、瑪瑙印等

水晶質地硬而脆，不易刻，稍用力則斷，刻成的文字滑而不涵。瑪瑙的質地比玉更硬，是諸印材中最難鐫刻的一種材料，刻成之文又顯得鋒芒盡露，缺乏溫雅之氣。瓷印唐始有，宋漸廣，硬而不易刻。珊瑚易裂，翡翠易斷且硬。

總之，水晶等印，雕刻不易，作印章實為事倍功半，收藏家與鑑賞家也只把它們作點綴品來把玩。

5. 竹木印

木印一般用的是黃楊木，此木容易上刀又不疏鬆。梅根、竹根、瓜蒂、果核等也可用來刻印。竹根應選擇堅細無裂紋的，如果兩節間距適宜，根節又呈規則性分佈，則非常美觀，足供珍玩。核則以廣東的欖核為貴（欖比橄欖大，不可食），質地堅韌，其他大都軟，只可削刻，難盡篆刻之美。竹木印可雕成各種形狀，集工藝品與印章於一身，因而也是收藏家與鑑賞家收集的物件。

印石的種類

現在，作為篆刻藝術用材，還是以石質材料為主。因為石質印材資源較為豐富，雕刻容易，一般石章的價格也較低廉。同時，石材還具有柔、脆、膩、堅適中的特性，易於受刀，並能展現碑帖書法的自然風貌，表現出特有的金石韻味，故篆刻家用的印章材料多為石質。

由於印石產地很多，質地也各有差別，常用的印石有青田石、壽山石、昌化石、巴林石等。

1. 青田石

青田石，產於浙江青田縣，夾生於頑石中。它的特點是石質溫潤細爽，脆柔細膩，而無砂釘等雜質，軟硬適宜，脆而不易燥裂，易於鐫刻。此外，它的色澤清朗，是理想的篆刻材料。

青田石有黃、白、青綠、黑、灰等色，其中以有凍者為貴。所謂「凍」即石質細膩呈半透明狀，通體晶瑩細潤，好像美玉一般，以黃、綠二色為佳。首為燈光凍，色微黃，半透明，質極細密，硬度適中，為青田石最上品，價等黃金；次佳者為魚腦凍，呈青白色，半透明；另外有田白、田墨、醬油凍、松花凍、田青凍、白果凍、紫檀凍等，色澤各異，純雜不一。

青田石坑洞不同者，價值有別。市上常有新青田石出售，多為淡青綠色，雖不如凍石

佳，然價廉物美，是篆刻常用的印石之一。

青田石的品種很多，其中屬上品的有「白菜凍」「封門凍」等。此外，「蘭花青田」也是上品，其色澤如蘭葉，通體晶瑩。而「醬油青田」，色澤似醬油，為青田石中石性最糯潤的印石。

需要注意的是，我們選擇成品印石時，不要被石商封在表面的蠟所迷惑，一定要看清石質是否細膩，有無裂縫和砂釘等。

2. 壽山石

壽山石產於福建福州附近的壽山鄉，石質細膩，硬度適中，受刀不如青田石爽快。

壽山石中之佳品石性細膩溫潤，石色豐富，有紅、黃、白、藍等色。壽山石有田坑、水坑、山坑之分。其中名貴的印材很多，其中最著名的有田黃、牛角凍、芙蓉凍、魚腦凍等。其中尤以田黃最為名貴。

壽山石中透明度高的叫凍石，不透明而美的叫芙蓉，其中以田坑所產之黃色半透明的凍石即田黃最好。田黃產自壽山田坑，石塊在田間長期受溪水的浸潤，逐漸形成特殊的石性。按其色澤的不同，有黃田、黑田、白田的區別。這種印石肌理滑潤，石純質密，在群石中出類拔萃，不愧為壽山石中第一品。田黃石的一個主要標誌，就是石中映出較有規則的或似蘿蔔絲或似橘瓣絲的紋路。

而產於水坑之凍石，如魚腦凍亦佳，其質透明，以白如脂粉、黃如雞油者為貴。又產藍天凍，質地細膩，其最佳者如雨過天晴，越淡越好。另有牛角凍，通明如白牛之角。產石之

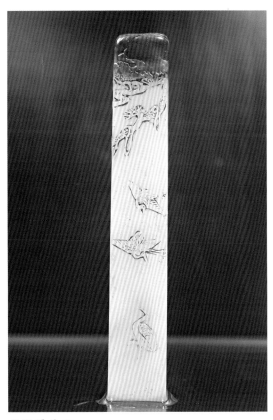

熊艷軍藏石

沈泓藏石

沈泓藏石

坑不同，名目亦各不相同。質有差異，價有高低，在此不一一列舉。

3. 昌化石

產於浙江省昌化縣康山玉石礦，有水坑、旱坑之分。水坑之石質理細膩，旱坑之石枯燥堅頑且多砂釘。釘堅硬者不能受刀，故昌化石以水坑為貴。昌化石石色斑斕，多為五花色，常見的還有白、灰、紅、紫等色。

昌化石中最出名的是雞血石，因石上具有雞血般的鮮紅色斑而名。雞血石以質地軟熟細膩的為好，但一般的雞血石石質堅燥，多砂釘，無法奏刀，俗稱「水門汀」底。

雞血石品質高下須按印石底色和聚紅而分，並非紅色部分多才顯得有價值。底色以潔白如玉、半透明之羊脂凍為最佳。深灰色半透明之烏凍次之，褐黃色微透明之黃凍又次之，淡灰色微透明或不透明之灰凍俗稱牛角凍更次之，藍色、綠色等雜色不透明者為最下。

雞血石之優劣除從底色上分級外，主要還是看聚紅之多少、大小、鮮黯以及石形之方正、長短、大小而定，以印石通體有紅為上品，四面有紅者次之，兩面有紅者又次之。單面紅、頂腳紅、局部紅為下；此外，又以雞血成塊大而色鮮紅者為貴，色黯而分散者為次。其中羊脂玉底而全面鮮紅者，其印石中的紅色充血部分在白紙的烘托下顯得鮮豔欲滴冷列美

豔，乃石中珍品也。價格遠高於田黃，數倍於黃金。

昌化石多以雞血分佈來分辨優劣，偶爾也出現不含雞血，但很美很珍貴的印石，人們形容它彷彿貧血似的，有如病態之美。這種印石，猛一見與壽山石簡直無法分辨，也是上等的好印石。

4. 巴林石

內蒙巴林石產於內蒙古赤峰縣，是當代新開發的石種。其性帶脆，石質細膩，與壽山石、昌化石類似。此類石原先作為刻制石飾、石雕件的原料，後來引為治印。

內蒙巴林石之佳者色澤透明，顏色繁多，石性近昌化石，但奏刀常有黏滯感。

內蒙巴林石中也有色如雞血的，俗稱內蒙雞血。然而顏色的鮮豔程度和形態與昌化石有很大的不同，只要加以比較，就能辨別出真偽。

以上說的是主要的四大類印石。其他尚有：福建所產之莆田石，質堅難刻；湖北所產之楚石；浙江所產之寶花石；山東所產之萊石，質鬆脆，不足取也；福建大田所產之大田石，白膩軟滑，刻無紋理；陝西所產之煤精石，黑亮光潤，石質堅脆；廣東所產之陰洞石，貌似青田石，石質粗鬆，不及青田石堅密細膩；湖北所產之綠松石，為銅礦之苗，鮮綠湛然，蒼翠可愛，然石質堅脆，不易受刀；河北房山縣所產之房山石，質鬆而軟，半透明，頗似青田石。

各地所產之印石不可勝數，而佳者寥寥。然凡屬葉蠟石一類的石料，只要質地軟、脆、堅、膩兼備者，均可用於治印石。

印石品位的等級是先後有序的。舊石之所以優於新石，舊藏的印石品位之所以優於後來印石的品位，就因為開採、製作的年代久，印石的穩定性高，變色和退化現象也少。另外，舊石大多經過幾人之手，把玩得寶光燦燦、古趣盎然而惹人喜愛，也是一個重要的原因。

這裏還有具體石品名稱的知名度問題。知名度大的印石名氣大，喜歡和求購的人就多。如自從乾隆皇帝選用田黃石刻製印章後，田黃石便名聲大振。

對於初入道的收藏投資者說來，不妨收藏其中幾種石料作嘗試。這樣既可以練習眼力，還有利於培養興趣，積累知識，在實踐中也有利於增強對印石的判斷、識別和選擇的能力。

印章和印文知識

古人崇尚誠信，因而對作為誠信物證之印璽十分重視。印章和印文主要有如下術語？

1. 官印

表權力身份之信物，如「勿（物）正官鏽（璽）」。

2. 私章

可作為個人交易憑證，如「左盲」「喬倚」等。

3. 肖形印

以刻人物、動物形象為主，圖形畫影以托物抒懷。

4. 陰（白）文印、陽（朱）文印、陰陽間文印

印章上文字或圖像有凹凸兩種形體，我們現在對凹下的稱陰文（又稱雌字），凸者稱陽文，亦有陰陽合璧者。

但古代的稱法和現在正相反，因為古人是按照印章印在封泥上的印記來稱陰陽文的，在封泥上呈現的陰文，在印章上卻是陽文；在封泥上是陽文的，在印章上卻是陰文。因此，為

了避免誤會，就把陰文稱為白文，陽文稱為朱文。因印泥多取朱色，故鈐蓋印蛻（印樣）後，陰即白，陽即朱。有的印章中雜有白文朱文，就稱「朱白間文印」。

印面雖風韻萬端，然無非是依陰陽二體間組合搭配以求變化也。陰文之美，無陽地之襯托則不可能存在，反之亦然。二者相互制約又相輔相成，故而「分朱布白」「虛實有致」乃印人需潛心探索之治印之道，高深莫測，奧妙無窮。

一般說來，古印中多為白文印，字體幽雅有古意，筆勢壯健，轉折處宜一氣呵成。白文印字體一般肥而不失之於臃腫，瘦而不失之於枯槁，得心應手，妙在自然，最忌矯揉造作。

朱文印始於六朝，盛行於唐宋，字體清雅，筆鋒盡露，但筆跡不能粗，粗則顯俗氣。

5. 六面印

傳世六面印實物較少。這種呈「凸」字形的印章，上面的印鼻有孔，可以穿帶而佩，鼻端作一小印，連同其餘五個印面，故稱六面印。

傳世六面印的一種典型風格為帶邊白文，每字為一行，上密下疏，印文豎筆多引長下垂，末端尖細，猶如懸針，所以有「懸針篆」的俗名。這種風格雖然有筆意舒展、疏密相映的好處，但很容易流於庸俗，遠不及漢印的樸實，故歷來篆刻家只偶一為之。

6. 繆篆印

繆篆印和與它相近的鳥蟲書均是漢印的「美術字」，前者屈曲回繞，後者則在前者的基礎上加上了魚形鳥頭等裝飾。這種文字最早見於古代的兵器上或樂器的鐘上，有的還依文字的筆畫嵌以金絲，有著獨特的風格。鳥蟲書印只見於私印，以白文為多。

7. 雜形璽

戰國以來的印章中，雜形璽是甚為別致的一類。其式樣沒有定例，大小從數寸至數分不等，變化極為豐富，除了方圓長寬，更有凹凸形印，方、圓、三角合印，二圓三圓聯珠，以及三葉分展狀等，朱白都有，不勝枚舉。雜形璽因其獨特的諧趣與官印的莊嚴、沉著的要求不同，故只用於私印。

8. 圖案印

圖畫入印自戰國到漢魏都有，以漢代最多，又稱肖形印或象形印。形式多樣，簡練生動，除了人物、鳥獸、車騎、吉羊、魚雁等圖案外，常見以吉祥的四靈（蒼龍、白虎、朱雀、玄武）入印的，這類印又稱為「四靈印」。

9. 成語印

成語印自戰國開始就有，使用的格言、成語達百餘種，如「正行」「敬事」「日利」「日入千萬」「出入大吉」等，成語字數不等，自一兩字始，多的達 20 字，除了表示吉祥之外，也有為死者殉葬之用。

10. 花押印

花押印又稱「押字」，興於宋，盛於元，故又稱「元押」。元押多為長方形，一般上刻楷書姓氏，下刻八思巴文。從實用意義上說歷代印章大都有防奸辨偽的作用，作為個人任意書寫、變化出來的「押字」（有些已不是一種文字，只作為個人專用記號），自然就更難以模仿而達到防偽的效果，因而這種押字一直沿用到明清時代。

11. 封泥

封泥又叫做「泥封」，它不是印章，而是古代用印的遺跡——蓋有古代印章的乾燥堅硬

的泥團——保留下來的珍貴實物。由於原印是陰文，鈐在泥上便成了陽文，其邊為泥面，所以形成四周不等的寬邊。封泥的使用自戰國直至漢魏，直到晉以後紙張、絹帛逐漸代替了竹木簡書信的來往，才不使用封泥。後世的篆刻家從這些珍貴的封泥拓片中得到借鑒，用以入印，從而擴大了篆刻藝術取法的範圍。

12. 鑄印、鑿印

金屬印章，不論官私，一般是先雕泥範，然後用翻砂法或拔蠟法冶鑄而成，這就稱為「鑄印」。

古代印章大多是連印文一起鑄成的。非金屬印如玉石等，不能冶鑄，只能用刀鑿刻。也有金屬印章先鑄成形，然後鑿刻印文的，一般稱這種印為「鑿印」。鑿印有工整和粗劣之分，有官印因急於封拜，不待範鑄而匆匆鑿成應用，因而被稱為「急就章」。

13. 兩面印、多面印、子母印

一面刻字，另一面刻姓名；或一面刻姓名，另一面刻職位稱號；或一面刻姓名，另一面刻吉語、圖像等，凡兩面都刻有印文的稱為兩面印。多面印依此類推。

兩面印、多面印一般不能有印鈕，只在中間鑿一小孔以便穿帶，所以又稱「穿帶印」。

兩種或兩種以上的印章套在一起以便攜帶的稱為「子母印」或「套印」。

14. 名印、字印、名字合印、總印

古人認為印章是作為信用的象徵，故把名印作為正印，字印作為閑印雜用。名印就是只刻姓名，一般只在名下加「印」「印信」「印章」「之印」「私印」等字樣，而「氏」字與其他的閑字雜字都不用，用之則表示不敬。

字印亦稱表字印。漢晉時代的字印必連姓，後代或連或不連。字印一般只加「印」字或姓字，如「趙氏子昂」。

姓名、字併刻為一印的稱為「名字合印」。也有將籍貫、姓、名、字、號和官職等併刻一印的，稱為「總印」。

15. 回文印、橫讀印、交錯文印

回文印即用來處理兩個字的名印和字印，既可以防誤讀，又可使名的二字連為一體。其方法是把「印」字放在姓下且在右，名的二字都在左，回環讀之，則為「姓某某印」，而不讀為「姓印某某」。如「王從之印」四字，若通常刻法，不用回文，易誤為姓王名從，看不出為姓王名從之。

橫讀印、交錯文印極少見，一般只用來刻官衙和地名。如「司空之璽」，「司空」二字刻在上，「之璽」二字刻在下，這就叫做橫讀印。

交錯文印就是以對角順序而讀。四個字的，第一個字在右上，第二個字在左下，第三個字在左上，第四個字在右下。如「宜陽津印」，

沈泓藏石

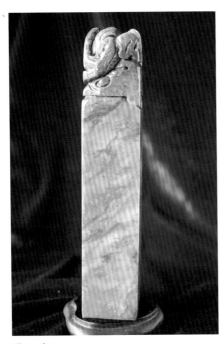

帶鈕章

「陽」字在「津」字下，「津」字在「宜」字左，但容易誤讀成「宜津陽印」或「宜印津陽」。

16. 書簡印、鑑藏印

書簡印在古代比較流行。秦漢至南北朝時採用泥封，泥封後鈐有印章，但一般只用名印。後來則用「某人言事」「某人啟事」「某人白事」「某人頓首」「某人敬緘」等印刻，這些都是書簡印。

鑑藏印是收藏書畫的印記，始於唐代。唐太宗有「貞觀」二字連珠印，唐玄宗有「工元」二字長方印。這兩顆印雖未標明鑑藏字樣，但卻是鑑定性質的，是最早的鑑藏印。宋代以後鑑藏印的內容豐富起來，而且篆刻和用料都十分精美，大有後來居上之勢，為收藏家所青睞。

藉由鑑藏家的鑑藏印還可考訂古代珍貴書畫的流傳情況。其文有「某人家藏」「某人珍賞」「某郡某齋（堂、館、閣）圖書記」等。不少印譜中也收了鑑藏印。

17. 今體字印章

在漢字書法中，篆書由於具備很強的裝飾性而成為印章藝術的主體，至今不衰。但秦漢以後，隨著書體的演變，篆書已不是印章使用的唯一的書體。除了唐宋的隸楷印章和元代的押字，在魏晉時代就出現了隸楷入印的先例。

清以來的篆刻家亦好嘗試以今體（隸、楷、行、草）入印，其中不乏佳作。由此可見，印章藝術的體現並不限於某一書體的使用，關鍵在於章法、書法、刀法的運用能力。

18. 成語印

多鐫儆語吉言，如「富昌」「正行亡（無）私」等，多用以相互砥礪或自明其志。

19. 收藏印、齋館印、閒章

印章發展到了唐宋兩代，用以收藏、鑑賞、校訂的專用印記開始出現。鈐之於書畫藏品，種類繁多。

齋館印是以文人書房、住室的雅稱刻制的印章，如「樓、閣、館、巢、院、齋、軒、堂」等。其實許多有名無實，如文徵明就說過，他的書屋大都是建築在印章上的，只不過是知識份子思想性靈的表現方式罷了。

閒章源出古代吉語印，這些以詩文、成語、名言、俗諺入印的作品，進一步使篆刻由以往單純的鐫刻官職、名號的實用藝術，發展成為獨立的具有文學含義的欣賞藝術，與詩文書畫交相輝映。

印　泥

印泥是以艾絨、朱砂、油料拌和而成，稱「朱砂印泥」。其色澤深紅，厚重沉著，最為美觀。也有用朱石製成的朱紅色印泥和仿古的深褐色印泥。

印鈕知識

印章，以其方寸之軀，在中國流行了 2000 多年。印章一般分為印鈕、印臺、印邊和印體四部分。印背上高高隆起的，打有眼孔用來穿帶部分就叫做印鈕（紐）。

古代的璽印大多有鈕，以便在鈕上穿孔繫綬，繫在腰帶上，這就是古代的「佩印」方式。自漢代開始，以龜、駝、馬等印鈕來分別帝王百官。例如，龜鈕、駝鈕、蛇鈕就是漢魏晉時授予兄弟民族的官印常見的鈕制。歷代鈕制形式十分豐富，其中以壇鈕、鼻鈕、覆鬥鈕最為常見。

早期印章鈕形質樸，只在背面雕刻成凸起的形狀，橫穿一孔即可，後人稱之為「鼻鈕」。隨著印章和雕刻技術的發展，印鈕的製作也越來越精美，種類也越來越多，大都是禽獸蟲魚等動物，如龍鈕、虎鈕、螭鈕、龜鈕、辟邪鈕，又有曲鈕、直鈕、泉（古銅錢）鈕、瓦鈕、橋鈕、鬥鈕、壇鈕等。

有的印章無鈕，就在印章的四周刻以山水人物，稱為「薄意」——薄刻而有畫意。

1. 鈕飾

鈕飾是印章頂部的造型與紋飾。縱觀歷代印章，首先講究印坯的方正平直，這是基礎；其次是大刀闊斧地去除疵點。壽山石有裂痕、雜質、劣石，切不可貪印材大而捨不得去除。

寧小勿大、寧美勿缺，這是鈕雕選材的關鍵之所在。

再者要選好印鈕的朝面，一般印章有四面，由於印石色彩斑斕，在相石構思之前，要儘量將沒有裂隔、雜質，而且色相純淨的作為正面來因材施藝。

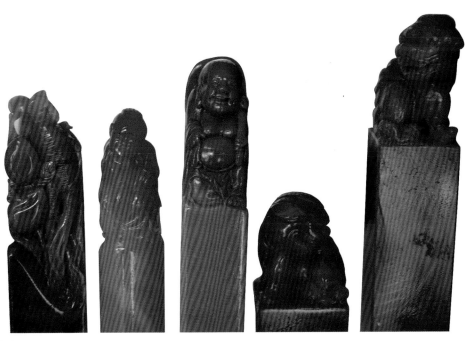

各種印鈕

2. 鈕飾的題材

刻治印鈕的題材，主要分為古獸、動物、翎毛、魚蟲、人物、花果和博古圖案等。

（1）古獸類

①古獅：又稱「狻猊」，民間取「獅」與「事」同音，如雙獅表示「事事如意」，獅與綬帶表示「好事不斷」，「獅戲球」表示「好事在後頭」，母子獅表示「子嗣昌盛」。

②螭虎：古代傳說中無角的龍。自漢朝始，螭虎形象主要為帝后所用，百姓不能用。現在則廣泛用於印鈕裝飾。

③龍：集鹿角、鷹爪、馬鬣、魚鱗之大成，身附彩雲，為封建社會帝王的象徵。

民間傳說龍生九子不成龍，各有所好。其九子是：囚牛、睚眥、嘲風、蒲牢、狻猊、霸下、狴犴、負屭、螭吻。藝人們也取其形象製鈕。

④鳳：是鳳凰的簡稱，在神話中它是百鳥之王；在封建帝制時代，則為皇后的象徵。除與龍結合配對外，多襯以牡丹。

⑤麒麟：古代傳說中象徵吉祥的動物，形如鹿，有角、鱗片、牛尾。

⑥蛟：古代傳說中能發洪水的動物。形如龍，又似蛇，有四腳，頭小頸細，但沒有角。我們常常說的蛟龍是把蛟當成龍之一種，其實它並非龍。

⑦辟邪：傳說中的一種神獸，似獅，有翼。《急就章》說：「射魃辟邪除群凶。」

⑧饕餮：屬於凶獸。據說上古時代，黃帝捉住蚩尤，砍下他的頭顱，名「饕餮」，取「貪食無厭之意」。殷周時代鼎彝上常刻的就是饕餮，其腦袋猙獰，兩邊附有一對肉翅膀，形如耳朵。

沈泓藏方章

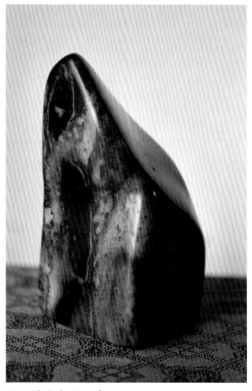

熊艷軍藏自然形章

⑨ 熊：亦寫作「能」。石章「熊」鈕，多作鱉形，三隻足，背甲有七粒圓點，稱為「七星熊」。

⑩ 龜：與龍、鳳、麒麟並稱為「四靈」。因為「龜」與「貴」諧音，兼有「富貴長壽」之意。

（2）動物類

包括自然界各種野獸，還有十二生肖等。

（3）翎毛類

包括家禽（鵝、鴨等）和鳥類（鶴、喜鵲等）。

（4）魚蟲類

包括金魚、鯉魚、螃蟹、蝦、蜘蛛、蜜蜂、蝴蝶等。

（5）人物類

古時少用。有彌勒、羅漢、壽星、八仙等。

3. 印綬

印綬就是指印鈕上穿的帶子，古代多用綿帛為之。秦漢以後，官印印綬的顏色都有一定的等級區別，不可僭越。

印章種類

1. 方章

即印面呈正方形的印章，這是流行最廣的一類。

方章根據形狀可分為方頭章、弧頭章、半弧頭章和工藝章。其形狀的形成與切割後的原料原狀和頂端的「雞血」有關。一般而言，在同樣的血色、質地的前提下，以方頭章、弧頭章為好。一些材質特好，血量特多的雞血石邊料，因不宜製作其他工藝品，石藝人把它製成5公分×1公分×1公分及以下的微型章，也被人們稱為「小金條」而珍藏。

2. 對章

這是兩枚方章或扁章合併後，印身的一面「雞血」血形或質地花紋圖案對稱的印章。也有兩面或三面都對稱的印章，俗稱「戀人章」「父子章」「友誼章」「對證章」。它常用以象徵愛情、友誼，賦以「百年偕老」「千里共嬋娟」「風雨同舟」之意。

對章也有驗證財產繼承人、接管人、交換人的作用，成為確信無疑的對證。對章的圖案多種多樣，如人物臉譜、龍鳳花鳥等，可根據不同的用途和表達不同的含意，選用不同圖案的對章。對章比同樣質地、血色的單章價值要高。

3. 扁章

即印面呈長方形的印章。印石扁章的形狀和規格根據材料的取捨而定。有的材料為保持血形的完整性，製成方章不如製成扁章；有的材料切割不成方章，製成了扁章。扁章也有平頭、弧頭和工藝造型之分，其規格，大的在15公分×5公分×3公分以上，小的在5公分×2公分×1公分以下。扁章多為書畫家、收藏家喜愛。規格較大的扁章，可鐫刻多體文字，或圖文並刻。

4. 圓章

印面呈圓形、半圓形、橢圓形的印章，統稱圓章。圓章的形狀和規格也是根據材料的取

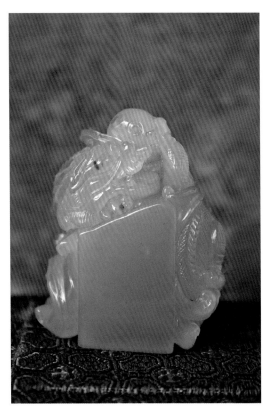

熊艷軍藏印

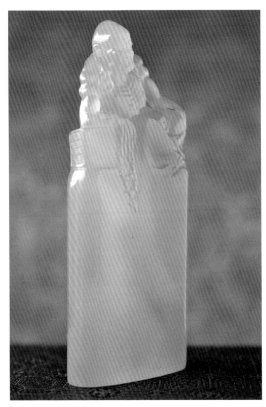

熊艷軍藏印

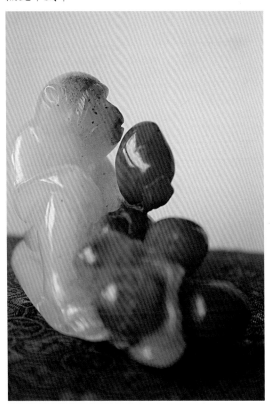

熊艷軍藏壽山石

熊艷軍藏印

捨而定的。橢圓形的居多，其次是圓形的，半圓形的較少；中小型的居多，大型的較少；頂端弧形的居多，平頭的較少，因為這可保持同圓柱體線條的協調一致。圓章也多為書畫家、收藏家所用。圓章的鐫刻獨具一格，不比方章鐫刻遜色。

　　5. 自然形章

　　自然形章又稱隨意章、仿古章、無形章、閒章，其底部印面平整可鐫刻，上部為自然形狀，近似山峰、禽獸、人物、花木等比較超脫隨意的印章。它能使人從時代的審美高度去深層次把握自然形狀的內涵意蘊和情趣，因此備受書法、美術、篆刻、收藏家歡迎。多數自然形章有印紐裝飾。

印石的品名

　　印章石材在材質中歸屬於葉蠟石和高嶺石等，其硬度一般在 2.0～2.5，相對密度一般在 3 左右，其主要化學成分為二氧化矽和三氧化二鋁，還含有少量的其他元素，如鐵、鈣、鎂、鈉、汞、鈦等。這些元素形成多彩的顏色。

　　從透明與光澤角度考慮，以石的質地分，人們一般把印石分成三種類型：一種稱為「凍地」，在燈光或日光下成透明或半透明狀；另一種稱為「軟地」，這種軟地通常在加工後表面反光，肉眼觀察如同瓷器的表面，有光澤和滋潤的感覺；第三種稱為「硬地」，一般在加工後，石材表面不反光或有微微光澤，給人以粗糙感。

　　印章石材由於產地不同，而且在質地方面有「凍」「軟」「硬」等三種，所以，它的品種命名可謂多若繁星。根據中國四大產區，即福建壽山、浙江青田、浙江昌化、內蒙古巴林等的統計，四產地的品種有 100 多種品名。

　　品種的命名有的是以色相命名，例如：「荔枝」「魚腦」「桃紅」「牛角」「虎皮」「白果」等；有的按地名或坑名命名，例如：「高山」「坑頭」「鹿目」「旗降」「封門」「周村」等。在一個品種中有的又分許多品名，例如：「田黃石」又有「黃金黃」「橘皮黃」「桂花黃」「白田」「黑田」等十幾種品名；又如雞血石，按紅色多寡分別命名為「大紅袍」「小紅袍」「頭頂紅」以及按石質顏色有「劉關張」「雪裏紅」「藕粉底」等。

　　福建壽山的田黃石號稱「石帝」。文人雅士將壽山的「田黃」、昌化的「雞血」、青田的「燈光」稱為黃、紅、青印石三絕。但也有人評定印石優劣以「細」「凍」「潤」「膩」「溫」「凝」所謂「六德」為標準。

印石選擇的通用標準

　　有專家提出，中國印章石材必須要有一個以科學理論為依據又能被廣大學者、加工者以及所有愛好者、使用者所接受且能方便掌握的「通用標準」。這個「通用標準」理論基礎應以實用性、工藝性、觀賞性三個基本因素為依據。

　　1. 實用性

　　顧名思義，實用性是指印材成章（產品）的實用含義，包括下列諸多因素：

　　經濟性，即價格能為廣大應用者所接受。

　　使用性能，也就是能否經久耐用。

　　物理性能，要有良好的絕熱和抗腐蝕的性能。

沈泓藏印

吐納功能，即必須具有較好的吸吐印泥紅油的功能。

材料來源的廣泛性。

2. 工藝性

是指材料的加工性能以及加工後的性能等。例如：透明度、折光率、硬度、顏色等。一般說來，印章石具有良好的加工性能——柔而易攻，這是它突出的工藝性能。

工藝性是印章石材料各品種的取捨程度的關鍵因素。作為印章諸多原材料中的瑪瑙、玉、鐵等都敵不過印章石的重要因素之一就是這些材料工藝性差，不易加工或加工後色與質發生不良變化。

3. 觀賞性

是指印章石材具有的自然美，包括色、質、紋、形等。

印章石的自然美包括石質本身物理性能和天然成形（造型）兩個方面：透明、折光以及五彩繽紛的顏色，還有內部肌理中生物遺跡所構成的造型與景物等。

觀賞性裏還包含著排他性，也可以說這是印章石的又一特性，排他性簡單地說是「獨一無二」的意思。可作為防偽重要手段。

簡而言之，凡是能將上述三性融會貫通為一體的印章石必定是好的，優良的。一枚印章不論其是正規形的方章或不正規形的閒章，如果能自然完美地將上述三性結合起來，則必定是一件富有藝術性的珍貴的優秀印章。

印石中的「三賤」

印石中的「三賤」即粗、鬆、脆。

粗：指印石構成的顆粒粗糙，包括呈乾粉狀的「死灰地」（猶如古玉上的鈣化斑點，刻之即剝落）、乾澀的「甘蔗渣點」以及肌理內混雜異物（如圍岩、馬牙石、砂、釘等）。

質粗的印石多見於彩石中，是這種石頭形成過程中蝕變、固壓和結晶不徹底所致。一般說來，石頭蝕變次數越多則越粗。質粗的印石無光澤，入手感覺澀滯，無油膩可言。

鬆：指印石的結構鬆散，結體不緻密。輕碰即傷，軟弱如乾硬的泥土，始終像缺油的樣子，難以篆刻，是蝕變、固壓程度較差的反映。

脆：不是指印石堅結脆爽，而是指與鬆散相近的一種現象，刻之即剝落、崩渣，或軟硬不一，篆刻時刀不入，或

出現石質堅滑的拒刀等情況，難以表現刀痕效果。

印石如具有「三賤」之一者，則算不上合格的印石。這種情況下，印石只能充作工業原料，不能用於篆刻或工藝石雕。

印章石材術語

在製作和交流印章石材的過程中，常常要使用一些行話術語或稱習慣用語，主要目的是為表達某種特定情況，既讓交流雙方都能明白，而又言簡意賅。現將北方地區關於印章石材的常用術語介紹如下：

釘——料石中呈晶體狀的石英或硬度較高的圍岩殘留，或者黃鐵礦晶體。

粘——硬而不脆，石性柔和，雕刻時，切削的石屑呈刨花狀。是用於雕刻料石的鑑定用語，也可用「綿」表示。

地子吃血——是指雞血石的一種情況，由於印材地子是紅色的，雞血部分被大面積的紅色淹沒住了。

燥——料石中最不能忍受的缺點之一，表示不透明、無光澤、無油性。燥的料石多為白色。

豔——顏色鮮豔、明快，無沉悶感，多呈暖色調。

皮——原料石最外層部分往往有一層泥黃色附著物，影響直接觀察料石品質，稱為皮。皮多無用，但有一部分料石表層有均勻的黃色薄層，與內部料石顏色截然不同，稱為黃皮，是雕刻薄意和淺浮雕的上好材料。

地子——也叫底子，是指石材的主要顏色部分，抑或主色調。

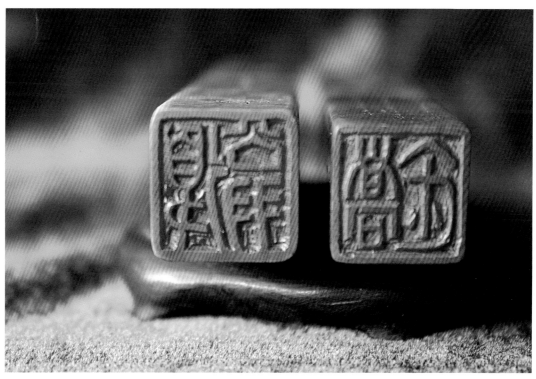

沈泓藏印

沈泓藏印

潤——表示透明度高、品質好，反義則是燥。

透——透明度高，色調明快活潑，與潤、豔接近。

受刀——也叫奏刀。是料石能夠接受刀具畫刻程度的一種用語。

石性——包含性格、性能的意思。是鑑定料石的一種用語。

散——指雞血石的血色分散而不集中。

髒——指印材上不美、難看的顏色部分，包括雜質、包裹物。

砂——料石中分散細密的雜質或石英。

裂——由於開採時的震動或風化作用在料石上形成的裂隙。其中有紋裂和通裂之分，紋裂指料石上較短較淺的開裂，通裂指較長較深的開裂。紋裂多數是可以用黃蠟封住的。

綹——料石在各種成礦期形成的原始斷裂，其中大多數夾著一薄層黏土，顏色多為深

沈泓藏印

沈泓藏印

黃色。

印石收藏鑑賞知識

印石的收藏與鑑賞一般包括三個方面：印材品種、形狀特徵和文字篆刻。印材品種已有詳述。形狀特徵主要包括印面和印鈕，而篆刻文字在形式上則有古文、大篆（籀）、小篆、八體書、六體書的區別。

從神韻上要看印中每字的篆刻是否連貫（篆法），佈局是否合理、美觀、新穎（章法），每一筆畫是否豐神流動、莊重典雅或滯澀等（筆法），以及鐫刻深淺是否合宜（刀法）。

所謂篆刻藝術又稱印章藝術，作為國粹之一，經歷了漫長的發展過程，形成了一以貫之、無比厚重的悠久傳統。古人以「紙墨筆硯」為文房四寶，而四寶之外另有一寶，即篆刻印章也。

1. 印章佈局

就佈局而言，有字法、章法之分。字法即用字、寫字之法，包括選取字體、反書於印面等環節，不同時代之字體，切不可出現於同一印章之內；而字之書寫，是印家書法功力的集中體現。

所謂章法，是將所有印文排列於印面的藝術，要力求疏密有致，彼此呼應，向無定法，氣象萬千，是篆刻藝術最重要的一環。

即使印家刀法熟練，若章法幼稚，亦絕無佳作可言。尤其是同一字兩次以上出現於同一印章，每字則不可取同；而成套成組之印章，須方方有別，更顯作者的章法功力。故而在設計印稿時必須反覆構思，用盡解數。

印家多「心中有字」「胸內有法」。篆刻大師吳昌碩便精於此道，其於文字具體筆畫、筆勢、形體及字與字之間相互關係等方面用心頗力，總能設計出相宜的形式，令後學者望塵莫及。

2. 用刀和運刀

篆刻用刀，分執刀、運刀之法。執刀方式大抵有：拳式法，適用於尺寸大、質地硬的印章製作；三指橫執法，適用於製作精細印章；三指直執法，適用於刻長線之時。

運刀可分為沖刀、切刀兩途，而又有單刀、雙刀兩種刻法。治印者可各由所好，進刀須深淺適度，運刀須大膽細心，應儘量一刀成形。

3. 印章邊款

印章除正文之外，尚有邊款。邊款者，刻於印章邊側之款識也，又稱側款、印款和邊跋等，是印章藝術的重要組成部分。雖依附於印章而存在，但別具天地，有「袖珍碑刻」之稱。

邊款受唐宋官印的製作年月、編號、題記等款識的啟發，逐步發展到明清時集詩文、跋語、造像、圖畫等多種形式，或凹或凸，或文或圖；可單面，亦可多面；可居角，亦可倚邊；可陰刻，可陽琢，亦可陰陽合璧。真是不拘一格，變化無窮，具有極高的藝術價值，是後人確定印人身份、治印年代和評價其文化修養和藝術造詣的重要依據。

第三章
壽山石的文化源流

儷白妃青又比紅，洞天生長小玲瓏。
怡情到老同燕玉，好色於君似國風。
神骨每凝秋澗水，精華多射暮山紅。
愛他冰雪聰明極，何止靈犀一點通。

——清·黃任《壽山石》

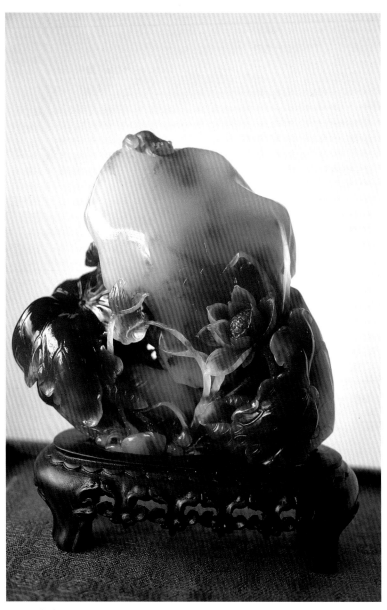

熊艷軍藏石

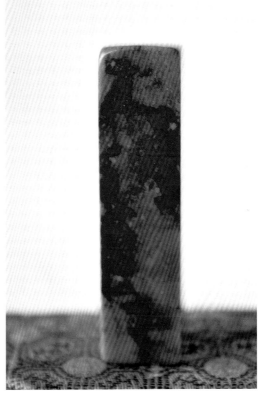

熊艷軍藏印石　　　　　　　　熊艷軍藏印石

　　「天遣瑰寶生閩中」。在中國東海之濱有一座有 2000 餘年歷史的文化名城——福州。人見人愛、晶瑩脂潤的壽山石，就出產在這座「有福之州」的北郊 30 餘千公尺處的崇山峻嶺之中。這地方，風和日麗，田疇交錯，山青水碧，花木連蔭，風景秀麗，被尊稱為「壽山」，是人們嚮往的旅遊勝地。

　　根據地質研究表明，壽山石生成於距今數千萬年的中生代，當時福建壽山村一帶山巒中大量岩漿噴出地表。在火山噴發的間隙期，伴有大量的酸性熱液活動，它們順著岩石的裂隙充填凝結晶化或與圍岩交代作用而形成了彩石。

　　特殊的生成條件使壽山石具有晶瑩滋潤的麗質與五彩斑斕的色澤，特殊的地理環境又培育出天之驕子，石中之王——福建壽山田黃石。

壽山石的雕刻文化史

　　民間相傳壽山石始於兩漢，未有足證。

　　現存於福建省博物館，由福州閩江南岸桃花山南朝墓葬出土的老嶺石《臥豬》（圓雕）刻工簡樸，形態逼真，證明遠在 1500 多年前的南朝，壽山石雕就已問世。

　　福州地區宋墓出土的各種壽山石俑，有文臣俑、武士俑，還有民俑、侍女俑及動物俑等。由此可以看出中原移民入閩，也帶來了中原的文化與習俗，如刻俑隨葬的習俗。侍女俑豐滿的形象，反映出唐宋時代繪畫和雕塑所表現的形態美的統一。

　　唐代，經濟繁榮，佛教興盛，壽山大興寺院建築，壽山石雕也得以發展，據傳當時僧侶

壽山石雕

利用壽山石刻製佛像、香爐、念珠等，供寺院使用，也作為禮品饋贈香客。

宋代，重文輕武，經濟文化中心南移，福州成了東南沿海重要城市，推動了壽山石雕的發展，從福州地區出土的宋墓壽山石俑來看，不僅數量多，且品類豐富，造型各異，刀法簡練，風格嚴謹，可以看出壽山石雕已進入成熟階段。

元明之間，民間流行用花乳石刻製印章，壽山石以潔淨如玉、柔而易攻而備受書畫家、篆刻家的賞識。

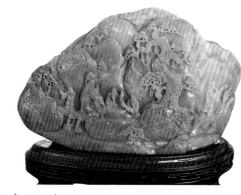

壽山石雕

明代，壽山石的鈕飾藝術得到長足發展，雕刻藝人在繼承古代玉璽、銅印等鈕飾技藝的基礎上，形成風格獨特的印鈕藝術，壽山石雕技法有了很大的變革與發展。刀具、握刀與運刀的方法都有了改變。過去雕刻刀向多顯直線，對於細小的印章鈕頭來說，這種方法顯然不適用了，刀具演變成為手鑿與修刀，完全用手掌握，運刀如筆，刀法剛柔相濟，婉轉流暢，所表現的形象婀娜多姿，更臻完美。

同時，受中國畫的影響，出現了高浮雕技法，皺法雅潔，富有畫意。從此，壽山石雕形成獨特的藝術風格。

從北京革命歷史博物館與泉州文管會所珍藏的明代李贄的壽山石印章可以說明當時壽山石章的鈕頭雕刻及篆刻與印文邊款，已達相當高的水準。

清代是壽山石雕刻發展的鼎盛時期，名人輩出，逐漸形成福州石刻的「西門」與「東門」兩支藝術流派。

「西門派」主要刻製各種印章，表現技法有刻各種獸鈕、線刻與「薄意」雕等。

「東門派」除刻各種印章鈕頭外，還善於利用石之自然形狀與色澤，刻製各種人物、動物等。

史籍記載，雍正時壽山石雕已納入官府的徵稅範圍，雕刻藝術因材施藝，印章的鈕飾更加精緻多樣，表現技法上出現了陰刻和鏈條技法，乾隆皇帝用過的一套「寶印」就是用一塊田黃刻製並由兩根鏈條連接起來的三顆印章，堪稱國之瑰寶。

新中國成立後，壽山石雕開始復蘇，特別是改革開放以來，東西派融會交流，取長補短，同時吸收了古代與西方藝術之長，促使雕刻技法日新月異，出現了以薄意、浮雕、高浮雕相結合的表現手法，發展了透雕、鏤空雕和銀嵌等新技法。

壽山石珍品具有豐富的民族文化內涵，恬靜而生動，抒情而優雅，精美而珍貴，為人們帶來了高雅的藝術享受。

壽山石印鈕雕

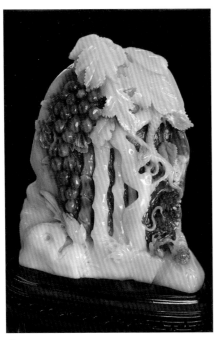

壽山石雕

壽山石印雕

壽山石的研究成果豐碩

在壽山石研究方面，鄭宗坦先生從壽山石的開發利用、壽山石文化的發展、壽山石豔麗的色澤、壽山石價值及社會影響等方面，全面論述了福建壽山石在中國彩石類中的地位。

清朝對壽山石的研究已有一定的理論水準，福州著名學者高兆與客居於福州的浙江文人毛奇齡分別於清康熙六年（1667年）和康熙二十六年（1687年），寫下了給後世以巨大影響的壽山石專著《觀石錄》與《後觀石錄》。他們完整地提出了壽山石分「田坑、水坑、山坑」的三坑分類法，一直沿用至今。

壽山石藝流傳到20世紀30年代，東、西兩個流派名人輩出，東門派的鄭仁蛟、林友清，西門派的林清卿都是傑出代表。

石藝的進展，也必然促進理論的發展。1933年龔禮逸的《壽山石譜》系統地按產地命名石種，更增加了壽山石定名的科學性。繼之張宗果的《壽山石學》、陳子奮的《壽山印石小志》等相繼刊行，從而為壽山石理論的進一步完善奠定了基礎。

1966年潘主蘭的《壽山石史話》，首考壽山石始於南朝；1982年方宗的《壽山石志》，繼後的《壽山石全書》，在前人的基礎上全面總結壽山石；陳石的《壽山石圖鑑》提出三類五石論；陳錫銘、鄭宗坦、王一帆的《壽山石欣賞》重新畫分田黃石產區，前人在壽山溪中只畫出3千公尺，分上、中、下坂，現採掘範圍已達8千公尺之遙，因此必須根據實際重新畫分坂段，並為下坂田黃石正名，提出好的田黃石多出自下坂的新論點等。這些都對壽山石理論的發展作出了貢獻。

張俊勳所著《壽山石考》彙集了前人研究壽山石的成果。它不僅對壽山石的質地和外觀，而且對壽山石的產地、採掘、加工、辨異，都作了多角度的分析。再由熊寥教授加以譯注，專家王智敏配彩圖，並寫圖說，對壽山石的全貌做了翔實而比較全面的描述。讀完這本書，將會對壽山石的全貌有一個比較全面的了解。

福州雕刻工藝品總廠（以下簡稱雕刻總廠）為壽山石文化的繁榮和發展辦了不少實事。

1981年，雕刻總廠創辦了《福州雕刻》報，後從季刊發展為雙月刊，至今發表有關壽山

石的文章數百篇，受到國內外收藏家、愛好者的肯定和喜愛，為宣揚福州雕刻藝術和壽山石文化起了十分重要的作用。

1984年，雕刻總廠曾盛邀全國書畫家、詩人、有關部門領導來廠舉辦規模盛大的「壽山石詩會」。

1987年，雕刻總廠與中國地質科學院聯合召開「中國田黃石鑑賞研討會」，不但從傳統的直觀鑑賞，而且從科學的角度對壽山石進行化學成分鑑定和分析。

1989年，雕刻總廠舉行首屆「福州雕刻藝術珍品獎大賽」，後又與福州市科學技術協會、福建《海峽都市報》《福州晚報》相繼聯辦，至今已10多屆，而且越辦越好，觀者踴躍，推動了福州雕刻藝術的繁榮和發展，在國內外產生了廣泛的影響。

1990年，雕刻總廠舉辦「福州雕刻藝術研討會」，邀請日本、新加坡、臺灣和香港及內地雕刻藝術專家和收藏家數十人聚首福州，研討福州雕刻藝術的歷史淵源、雕刻技法、藝術流派與材料應用等。新加坡謝聲遠先生的《試論壽山石的獨特性、永恆性、玩賞性與藝術

熊豔軍藏印石

熊豔軍藏印石

熊豔軍藏印石

熊豔軍藏印石

熊豔軍藏印石

性》的論文，獲得與會專家的一致好評。

近年來，福建省、福州市與壽山石產地壽山村相繼成立了壽山石研究會，新加坡的「東方藝術中心」、中國香港的「神友藝術中心」、臺北的「印石欣賞會」等都經常舉辦展覽與學術活動，並刊行多種壽山石書報，使壽山石文化得到更廣泛的傳播。

清代皇帝與壽山石

清代從順治至宣統，幾乎每一個皇帝都特別喜歡福州的壽山石。

康熙皇帝極喜歡用壽山石製的印璽。他曾用田黃石刻成「體元主人」小璽和「萬機餘暇」閑璽。此外他還有「坦坦蕩蕩」「景運耆年」「康熙宸翰」「保合太和」「佩文齋」「戒之在得」「御賜朗吟閣寶」等壽山石製成的印璽。其中「御賜朗吟閣寶」為壽山芙蓉石，刻雙獅鈕，形象逼真生動，雕工流暢細膩，後賜給四皇子。該印曾於 1983 年在北京故宮皇極殿的「壽山石展」上展出，令世人歎為觀止。

相較之下，雍正皇帝更喜歡壽山石，據統計他共用過 200 方左右的印璽，其中有 160 餘方為壽山石所製，而且有一大部分為他還沒有登基的時候所用。如雍正原被封為「和碩雍親王」，受賜圓明園。於是他便擁有「皇四子和碩雍親王寶」「圓明主人」「竹梅煙舍」「朗吟閣」「洗桐山房」「松柏室」「敬持齋」「圓明園」「娛耕織」「禪悅」、「高山流水」「冰壺秋月」「任運」「放情物外」「博聞約禮」「墨池清興」「若木一枝」「臨池」「朗吟閣書畫記」「朗吟珍賞」「恭臨皇父御筆」等 50 餘方。其石主要是高山石或芙蓉石，少數為田黃石。鈕雕以獅鈕為主。

熊艷軍藏印石

熊艷軍藏印石

熊艷軍藏印石

熊艷軍藏印石

乾隆皇帝也有壽山石印璽 100 多枚，而且有許多傳奇故事。比如說他特別下旨徵用福州壽山田黃石作為祭天的供品，在舉行祭天儀式時，將田黃石呈於案台中央，象徵福（福州）、壽（壽山）、田（田黃）吉慶有餘，有「福壽田豐」的寓意，因此，田黃石被譽為「石帝」。他還選用一塊田黃石鏤空成 3 條石鏈，每鏈繫一方石印璽，分別文曰：「乾隆宸翰」「惟精惟一」「樂天」。現在我們稱之為「乾隆三鏈章」，收藏在北京故宮博物院裏。

嘉慶皇帝有「嘉慶御筆之寶」「嘉慶尊親之寶」「嘉慶宸翰」等壽山石印璽。

咸豐皇帝有「咸豐御覽之寶」「咸豐鑑賞」「克敬居」等壽山石印璽，另有用田黃石製成的「御賞」和白芙蓉石製成的「同道堂」印璽，臨終分別賜給皇太子載淳和慈禧皇后。

「御賞」作為「印起」，「同道堂」作為「印訖」。「印起」和「印訖」必須同時加蓋於聖旨上，才生效力。

慈禧太后掌權後，另製有「慈禧皇太后御覽之寶」「慈禧太后之寶」的壽山石印璽，作為統治中國權力的象徵。

我們沒有見過光緒皇帝和宣統皇帝的壽山石印璽，但宣統皇帝視乾隆皇帝的田黃石「三鏈章」為傳家和傳國之寶。當他作為戰犯被俘至前蘇聯的時候，還把「三鏈章」暗藏在皮箱的夾層裏，以後經過思想改造，才獻給國家。

清代帝王對福州壽山石的珍愛，說明壽山石在世界「玉石大家庭」中確實有不凡的地位。

壽山石的取名有講究

壽山石有 100 多個品種，取名大多典雅別緻，寓意深刻。有以產地命名，如：田黃石、高山石、都成坑等；有以開採者命名，如：琪源洞、善伯洞、四股四等；有以色相命名，如：水晶凍、桃花凍、天藍凍等。

壽山石雕因壽山石的尊號而益增光彩，壽山石因壽山石雕的走紅而愈發名貴。

桃花凍石質白色透明，含鮮紅色點，點點如桃花盛開；瑪瑙凍半透明，色紅、黃，似瑪瑙爭輝；太極頭因產地形如太極而名之，其石質極為晶瑩透澈，紅像晚霞，白比水晶，黃若蜂蜜。

田黃石何以尊稱石帝？除其石質迷人，物以稀為貴外，其尊號也平添異彩，田黃石別稱福壽田，指福建壽山田黃石，寓有福有壽有田地也。

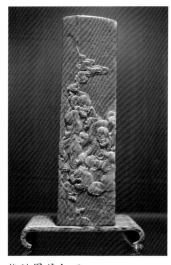

熊豔軍藏印石

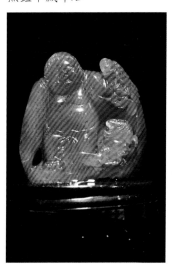

熊豔軍藏印石

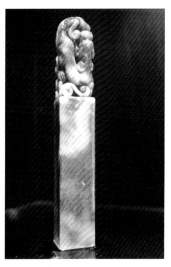

熊豔軍藏印石

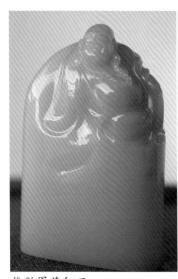

熊艷軍藏印石

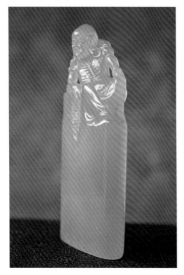

熊艷軍藏印石

在田黃石上施以薄意雕刻，如詩似畫，身價倍增，深受國內外收藏家喜愛，登上石帝寶座，從此有「黃金易得而田黃難求」之說。

石名如人名，取其含意，取其高雅，取其吉利，取其合理，若取名不當，味如嚼蠟。

美石配孬名，實在有辱造化。古人曰「花對花，芯對芯，耙子對掃帚」，精美的壽山石雕，應該配以優雅的石名，方能連理配對，錦上添花。

壽山金獅峰出一石種，據說產地形如糞桶，故取名糞桶岩，顧名思義，取石在手，似乎會嗅出一股臊味，有關專家按其諧音改其名為房攏岩，雖不美妙，但相比之下，也覺可以。

行家認為，新石種的命名一定要注重文采，若產地名不妥，可取坑洞名，坑洞名欠雅，可為採者名，如此等等，不必教條。

石種取名還要參考其他產地石種名稱，儘量避免重複。壽山石和青田石的開採利用有千餘年的歷史，過去交通閉塞，信息不靈，個別重名也情有可原。即使近代開採的石種，若幾乎相同，一兩種同名也未嘗不可，例如，內蒙古巴林右旗雞血石與浙江昌化雞血石。但這種現象不宜太多。

壽山石及其雅致的命名就像一紙深邃幽渺的宋詞，而能工巧匠的精雕細琢宛如一首甜潤優美的配曲。郭功森創作的高山石《九鯉連環卣》，周寶庭創作的旗降石《古獸》，林壽堪創作的田黃凍《秋山行旅》，林亨雲創作的焓紅石《寒冬一霸》，馮久和創作的荔枝洞《古鼎生輝》，王乃傑創作

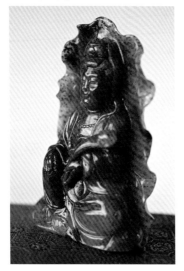

熊艷軍藏印石

熊艷軍藏印石

熊艷軍藏印石

沈泓藏石　　　　　　沈泓藏石　　　　　　沈泓藏石

沈泓藏石　　　　　　沈泓藏石　　　　　　沈泓藏石

的水晶凍《騎獸觀音》，將鑑賞者帶入天道機趣、圓融純美的意境。

文人騷客眼中的壽山石

　　元明之後風靡於達官貴人案頭的印章石，以壽山石、青田石、昌化石和巴林石最為著名。其中，壽山石以質之精、色之妙、形之神、紋之奇，備受上至帝王、下至秀才布衣的鍾愛。

　　從宋代的黃翰寫出了首篇《壽山石》詩後，歷代詠石詩作不少。詩人或言石，或寫景，或驚歎「別有連城價，此石名田黃」，或描述當年開挖壽山石盛況「日役萬指傭千工」。清代查慎行讚歎曰：「吾聞精純韞為璞，白者曰璧黃者琮。兼斯二美乃在石，天遣瑰寶生閩中。」

　　進入當代，壽山石日益聞名於世，它的故鄉也因此闊步跨入富裕之鄉，呈現了社會主義

新農村的建設風貌，村間風光殊於往昔，更加受人青睞。1984年，有數十位作家、詩人登山觀石覽勝，既吟壽山石又吟壽山鄉。如詩翁陳壽祺《遊壽山》詩：「冒雨登臨興倍濃，同遊況複盡詞宗。壽山不幸傳東土，賢墓地誰記北峰？考古徒增今昔感，哦詩聊寫來去蹤。芝田閣上觀名刻，藝絕奇材處處逢。」

辛末年初春，香港中文大學教授、著名學者陳秉昌教授師生一行10餘人來訪壽山，恰逢那天壽山春雨綿綿，煙霧濛濛，壽山村愈顯幽靜和朦朧。陳教授離村時留下一首七絕：「求觀美石入名鄉，豹隱深山識善藏；樂在靜中仁者壽，門前煙景即文章。」

壽山石，質地脂潤，色彩繽紛，如玉勝玉。它不僅是篆刻印章的寶材，又是供人把玩品賞、冶人性情的藝術佳品。

沈泓藏印石

沈泓藏石

熊豔軍藏石

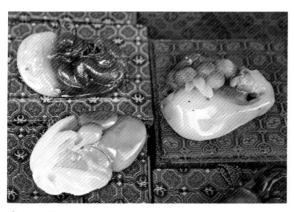

壽山石雕

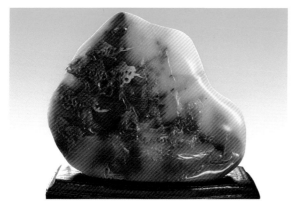

壽山石雕

壽山石印章

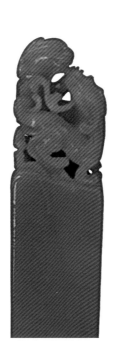
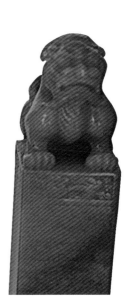

壽山石印章

熊豔軍藏印石

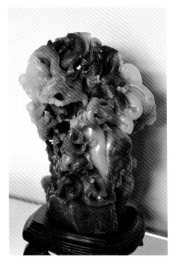

邱瑞坤指導的石雕作品

石雕作品

文化村為壽山石添彩

1999 年 8 月，壽山石參加了「國石」的評選活動，在幾十種玉石中榮列國石推薦榜首。壽山石、芙蓉石被評為「石王」「石后」。

壽山石文化村位於福州市北部旗山腳下，隸屬晉安區壽山鄉，距市區城北 28 千公尺，海拔 650 公尺，面積約 23 平方千公尺，是壽山鄉最大的一個行政村，當地居民以採石為業，外人稱其為「石農」。

文化村因舉世無雙的壽山石而名，因石文化而留芳天下，又因其具有優越的避暑氣候條件而名揚千里。

文化村分中心、商業、旅遊、保護四個功能區。中心區主要由國石館、文化廣場組成。國石館建築面積約 2800 平方公尺，古樸典雅，依山面水，順勢而成，集展示、接待功能為一體，主要有原石品種大全展示廳、名家名雕展示廳、壽山石歷史文化沿革展示廳及一系列別具文化味的配套建築。文化廣場占地約 40 畝（1 畝＝667 平方公尺），廣場地下埋藏著譽滿天下的田黃石，與田黃探寶溪相輔相成，主體部分以原貌為主，極富神秘色彩。

文化村的商業區包含工藝品加工區、原石交易場、商業一條街，可滿足遊客採購、觀光所需。旅遊區的幾個景點較為集中反映了石文化和當地的天然勝景，如田黃探寶溪、獅頭山公園、水坑古洞及一些文化遺址，是福州北峰文化旅遊區的一顆耀眼明珠。

保護區內主要分佈著數十個壽山石珍稀品種保護洞，綿延 8 千公尺長的田黃保護溪及上、中、下阪田黃石保護地，保護區同時也是旅遊景點，可供遊人觀光探秘。

獨產在這裏的壽山石遐邇聞名，品質優異，開發利用歷史悠久。作為特有石種的它，質地脂潤，柔若肌膚，嫩如春筍，色彩豔麗，紅、黃、白、紫、綠、黑各色俱全，且品種繁多，達 136 種。

據對出土文物考證和史料記載，南宋時期這裏的石礦開採已成規模，並形成獨立的壽山石雕加工行業。壽山石雕刻工藝精美，是天然造化與藝人智慧的結晶，也是我國工藝美術百花園中的一朵奇葩。

1996 年馬達加斯加以壽山石雕為題材，發行了國家郵票。1997 年，以壽山石雕為題材的中國郵票又公開發行，在國內外產生了良好的影響。

第四章
壽山石的種類

大黏章溪溪水清，上寮下寮山路平。
三山屹立相倚角，百里連亙如長城。
仰於雲霄不盈天，俯視天高浮寸碧。
間雲吞吐溢潤谷，飛泉噴灑下石壁。

<div align="right">

—— 南宋·黃翰《壽山紀行》

</div>

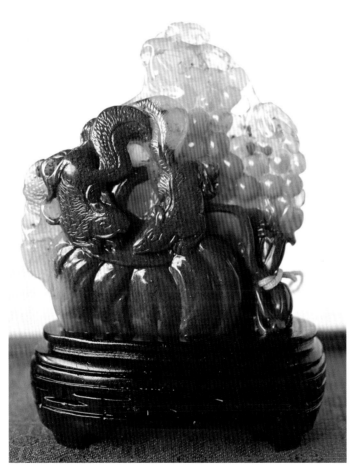

熊豔軍藏石

　　以壽山村為中心的百里連亙、萬山林立的群峰裏，壽山礦藏縱橫交錯，新老礦洞迭出不窮。壽山石在寶石和彩石學中屬彩石大類的岩石亞類，它的種屬、石名很複雜，有 100 多個品種。

熊艷藏印石

以產地、礦洞、石品質地、色相、石農名等來命名，總稱三系五類。根據礦山的走勢，可分為三大系：高山系、旗山系、月洋系；根據礦石的品類，又可分為五大類：田石、水坑石、山坑石、旗山石、月洋石。

按傳統習慣，壽山石的總目一般可分為田坑、水坑和山坑三大類。各大類中又分為許多小類。

壽山石的主要類別

1. 高山系之田坑石類

該類石有田黃、白田、紅田、灰田、黑田、花田、硬田、溪管田、擱溜田等。

2. 高山系之水坑類

該類石有水晶凍、牛角凍、魚腦凍、黃凍、鱔魚凍、天藍凍、環凍、坑頭凍、掘性坑頭、凍油石等。

3. 高山系之山坑類

從高山（峰名）再向東和北，在一個不等邊四邊形的群山中，盛產高山系各礦石，包括舊時所謂「田坑、水坑、山坑」石都出在這裏。

該類石有各種高山凍、和尚洞、大洞、瑪瑙洞、油白洞、大健洞、世元洞、水洞、新洞、荔枝洞、嫩嫩洞、太極頭、雞母窩、小高山、白水黃、鱟箕田石、各類杜陵石、馬背、善伯洞、鹿目格、尼姑樓、迷翠寮、蛇匏、碓下黃、月尾石、艾葉綠、栲栳山、鐵頭嶺、花坑石、虎崗石和各色高山等。

4. 月洋系各石

月洋礦區位於壽山村東南8千公尺處的加良山。加良山是月洋系唯一的壽山石產地。

該系石有各色芙蓉、將軍洞芙蓉、上洞芙蓉、半山石、竹頭窩、綠箸通、溪蛋、峨嵋石

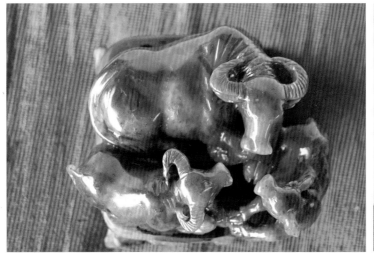

熊艷軍藏印石

熊艷軍藏印石

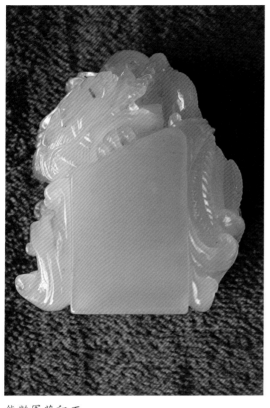

熊艷軍藏印石　　　　　　　　　　　　熊艷軍藏印石

等。

　　5. 旗山系各石

　　旗山系是壽山石三大系中分佈範圍最廣的礦區。它位於高山北面，東面延伸到6千公尺外與連江縣交界的金山頂，西面達到離高山3千公尺的旗山老嶺，北面延展至5千公尺外的柳坪、九茶岩、旗降、黃巢山一帶。

　　該系石有各色旗降、焙紅、老嶺石、汶洋石、大山石、豆葉青、圭背石、九茶岩、猴柴、連江黃、山仔漱、吊筧、柳坪石、雞角嶺、金獅峰、房櫳岩、鬼洞、牛蛋黃、寺坪石、二號礦凍石、山秀園石、松坪嶺石、煨烏等。

壽山石的著名種類

　　每一類印石石種可細分為許多不同的種類，其主要石品如下。

　　1. 田黃石

　　壽山石品之一。凡黃色的石均稱「田黃」。

　　田黃石表皮多為微透明的黃色層，肌理則有黃金黃、橘皮黃、枇杷黃、桂花黃、熟栗黃、肥吊黃、糖粿黃、桐油地等數種。其中以「黃金黃」「橘皮黃」最稀罕，「枇杷黃」「桂花黃」次之。

　　田黃石中以「日黃凍」最名貴，其體質透明，通靈無比，如新鮮蛋黃。另有一種外裹白色層，內純黃色，民間稱「銀裹金」，亦很貴重。

熊艷軍藏印石

熊艷軍藏印石

熊艷軍藏印石

2. 白田石

壽山石品之一。田坑石中色白者，名「白田」，多產自上、中坂。

白田石色非純白，多略呈淡黃或蛋青色，似羊脂玉，蘿蔔紋明顯，有紅筋，格紋如血縷。以質靈、紋細、格紋少者為最佳。

《觀石錄》稱這種石「潔則梁園之雪，雁蕩之雲，溫則飛燕之膚，玉環之體，入手使人心蕩。」

3. 紅田石

壽山石品之一。紅色田石名「紅田」，有「正紅」和「煨紅」兩種。

正紅，色如橘皮，鮮豔通明，又稱「橘皮紅田」，極為罕見。

煨紅，因燒草積肥等人為原因，使土層受熱，而埋藏田中的田黃石受高溫影響，表皮氧化亞鐵發生化學變化，形成紅色層，紋理則依然保持原有黃色。

紅田石石品不夠溫嫩，所以，不為人們所看重。

4. 水晶凍

凡石質透明瑩澈如水晶的，稱為水晶凍，又名晶玉。主要產於水晶洞，是水坑石的上品。有白、黃、藍諸色，分別稱為白水晶洞、黃水晶凍、藍水晶凍。

石質黃色者，明如杏黃，間有紅筋透明似水晶，其透明靈澈處可以「隔石觀物」，「若玻璃無有障礙」。

白色者往往於純潔中有粒點粟起，俗稱「虱卵」，名「白水晶」。其中以白水晶凍多見，其餘罕見。白水晶凍又名晶玉，白色透明，肌理有棉花紋，偶有小粒點夾雜其間，俗稱「虱姆卵」。質地細嫩微堅。前後《觀石錄》稱其為「晶瑩玉色，勝莫愁湖中新藕」「殷於菜玉而白於蕨粉然」。

黃水晶色如杏黃，通明純正。

紅色者，豔如紅燭，名「紅水晶」。紅水晶色紅豔，透明無瑕。

5. 魚腦凍

壽山名品之一。狀如煮熟的魚腦，或透明中含棉花絲，特別凝膩脂潤者，稱魚腦凍，是水坑凍石中最名貴的品種。

魚腦凍石質溫潤瑩潔，色白，半透明，產量稀少，十分難得，是水坑石中的珍品。《後觀石錄》稱其為「半脂」。

6. 黃凍

質地膩如蜜蠟，故又稱蜜蜂蠟。色如初剝枇杷，間有紅筋。石性純淨無瑕，似田黃凍，唯無石皮。

金石畫家陳子奮稱其「儼如宜都枇杷，令人食指欲動」。

7. 鱔魚凍

壽山石品之一，因色灰中帶有微黃，隱細色點，類似鱔魚之背脊，故名。另一種，色灰白，呈半透明狀，肌理隱粗紋，狀如草葉，亦稱「鱔草凍」。

該石特點是石性通靈，半透明，色灰中帶黃，肌理隱含細黑。因體中含水草紋，故又稱「仙草凍」或名「鮮草凍」。

沈泓藏芙蓉石 　　　　　　　　　　沈泓藏芙蓉石

8. 牛角凍

牛角凍產於坑頭洞穴，色如牛角，質地通靈，肌理隱存水流紋。

紋色濃淡交錯，黑中帶赭，溫雅可愛，質通明有光澤，濃如牛角，淡似犀角，間隱有蘿蔔絲紋，常被誤認作黑田石。然牛角凍比黑田石通靈，不難辨識。

9. 天藍凍

一名「蔚藍天」，又叫「青天散彩」。色蔚藍，愈淡愈佳，質地明淨，如雨後晴空。肌理有黑點和棉花紋，如雲霞朵朵。

毛奇齡贊它：「初露蔚藍三分許，漸如晚霞蒸郁……而垂似黃雲接日之氣，真異觀也。」

10. 桃花凍

一名「桃花水」。在白色透明的石質中，含鮮紅色細點，或密或疏，濃淡掩映，光彩奪目，其狀如片片桃花瓣，浮沉於清水中，嬌豔無比。

又名「浪滾桃花」，白色透明中含鮮紅色細點。

11. 瑪瑙凍

分紅、黃兩色，半透明如瑪瑙。純紅者，稱「瑪瑙紅」；純黃者，名「瑪瑙黃」，亦有兩色相間或雜灰色塊的。

12. 環凍

水坑石中，肌理有隱環者稱為環凍。

水坑各石的肌理中，時有泛水珠、水泡般的環紋出現，或零星分佈，或環環相連，蔚為奇觀。

隱環多呈不透明的粉白色狀，但也有透明的結晶環，以環多而圓且環清晰者為佳。

有此環凍者，石更貴，其價多在水晶凍、牛角凍之上。

13. 坑頭石

坑頭洞所出的晶、凍各石，除歸入以上各類者外（除晶、凍外），統稱坑頭凍。

其石溫潤可愛，純潔通靈，透明或半透明，常見的有黃、紅、灰、白、赭、藍各色。

尚有非晶凍的坑頭石，則統稱為坑頭石，也屬壽山石中質地較好的石。

14. 掘性坑頭石

在壽山溪流經坑頭一帶的山裏沙土中，偶爾可掘得一種塊狀獨石，稱掘性坑頭。又因石質與田石相似，故又名坑頭田石。因產於坑頭沙土中，色多黑赭，含棉花紋或白色暈點，有時顯金屬細沙，偶有紅筋。但細細比較，可以發現坑頭石比田石通靈有餘，溫潤不足；雖也有蘿蔔紋和紅筋，但格紋比田石密得多，且肌理時起白暈，為田石所無。

15. 凍油石

產於坑頭洞，質皮結，微透明，似冬凍的油脂。色有白、黃、綠、青諸色。石多裂痕，且裂痕中多隱黑點。其純者，頗似白芙蓉。

「醉芙蓉」取名不妥

福州石市上時見一些標名為「醉芙蓉」的石種，其質與色都存在極大的差異，無從鑑賞。查閱所有關於壽山石的歷史文獻和學術著作，均未見有此石名。它的出現和在市場上流通不過是最近幾年的事，雖然也偶有某些文章、圖冊提及，但是各有說法，莫衷一是，歸納

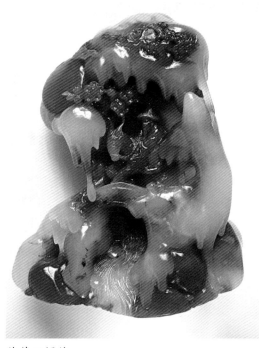

芙蓉石擺件

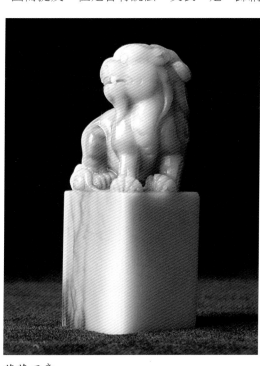

芙蓉石章

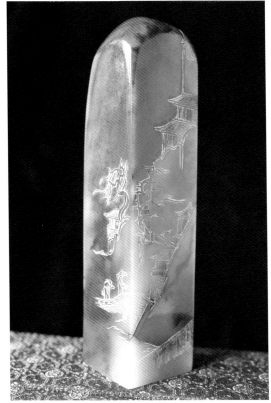

沈泓藏芙蓉石 沈泓藏石

起來主要有如下三種觀點：一種人認為凡芙蓉石中質細色麗，可令觀賞者陶醉者，皆可稱謂「醉芙蓉」；另一種解釋說「芙蓉石中有色紅猶如飲醉後的面孔，故取名『醉芙蓉』」；還有一種稱「『醉芙蓉』是指芙蓉石種中純黃者，潤比田黃」。

　　將「醉芙蓉」作為壽山石的一種石名，似不妥。「醉芙蓉」乍聽起來，倒也典雅別緻，殊不知它早已是一種名貴花卉的名字。若以「醉」來形容芙蓉石之嬌美也未免過於牽強。因為在壽山石中，質美之材豈止在芙蓉石中有之，更何況石迷在玩賞壽山珍石時之所以能達到欲醉、欲癲的境界，主要是人與石交融而產生的情感，而這種情感又往往因人而異。

　　同樣一塊石頭，你能為之「陶醉」，而別人則不一定會產生同樣的共鳴。你有你的「醉芙蓉」，難道我就不能有我的「醉旗降」嗎？再者用酒醉時的臉色來比喻「醉芙蓉」的石色，也未免過於粗俗了。至於用「純黃溫潤」來形容醉芙蓉的外觀特徵，更使人丈二金剛摸不著頭。時下在純黃色的芙蓉石中，按不同色相來取名的就有淡黃、牙黃、杏黃、明黃、朱黃……假如憑空來一個「醉黃」，石友們又如何將黃色與「醉」聯繫在一起呢！

第五章
壽山山坑石收藏

寶界銷沉不記春，禪燈無焰老僧貧。
草侵故址拋殘礎，雨洗空山拾斷珉。
龍象尚存諸佛地，雞豚偏得數家憐。
萬峰深處行徑少，信宿來遊有幾人？

<div align="right">

——徐勃《遊壽山寺詩》

</div>

沈泓藏石

沈泓藏石

　　山坑石分佈於壽山、月洋兩個山村，石質因脈系及產地不同，各具特色，所以山坑石的名目特別豐富。

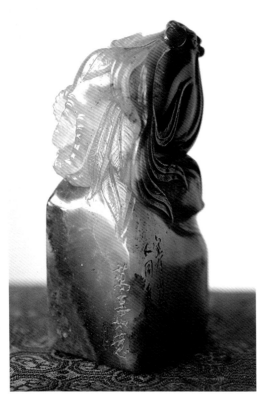

熊艷軍印石

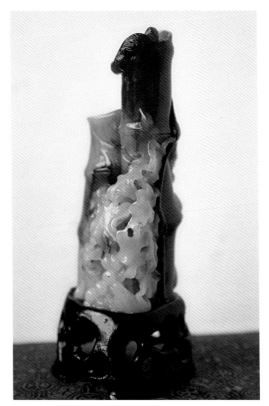

熊艷軍藏印石

各色高山

各色高山產於壽山村南的高山峰，色彩豐富。包括紅高山、白高山、黃高山、蝦背青、巧色高山等。

以礦洞命名的高山石有：和尚洞高山、大洞高山、瑪瑙洞高山、油白洞高山、世元洞高山、水洞高山、嫩嫩洞高山、新洞高山、荔枝洞高山等，其他有：高山凍、高山晶、掘性高山等。

1. 紅高山

高山石一般以色定名，紅顏色的高山石統稱為紅高山，是主要品種之一。

紅色有深有淺，有濃有淡，按顏色的濃淡深淺分，有桃花紅高山、荔枝紅高山、美人紅高山、朱砂紅高山、晚霞紅高山、瓜瓤紅高山、瑪瑙紅高山等。

除了色相有別外，石質也有區分。如朱砂紅高山，又名高山鴿眼砂，質地微脆略堅，通體半透明，在朱紅的肌體上佈滿色澤相異的紅色斑點，或濃密或疏淡，偶含金沙點閃閃發光，招人喜愛。《後觀石錄》贊曰：「通體荔紅色，而諦視其中，如白水濾丹砂，水砂分明，憐憐可愛。」

2. 白高山

通體純白的高山石的統稱。

產量高於其他高山石。以色、相、質之不同可分為藕尖白高山、豬油白高山、象牙白高山、磁白高山等，其中以藕尖白高山、豬油白高山為最佳。

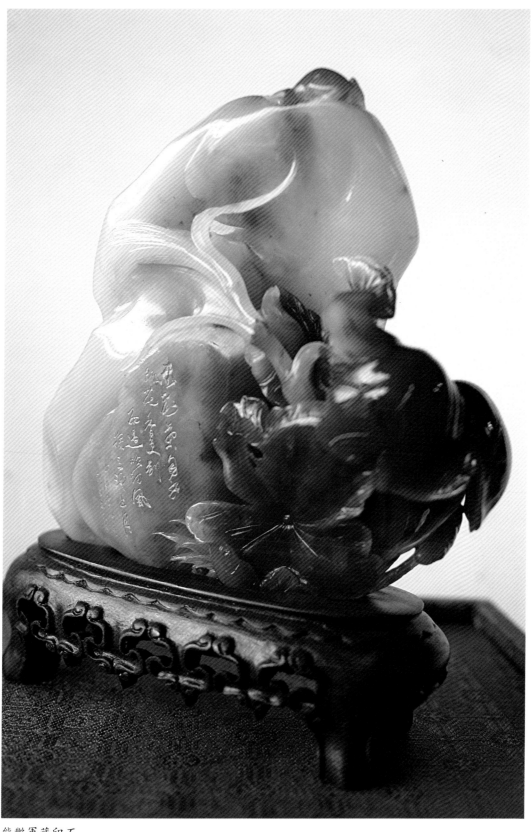

熊艷軍藏印石

熊艷軍藏印石

3. 黃高山

指純黃色的高山石，其中佳者可與田黃、杜陵相媲美。

石凝膩純潔如蜜蠟、蜜果，故《後觀石錄》稱其為「秋葵蜜蠟」「蜜楊梅」「煉蜜丹棗」。

4. 蝦背青

色如淡墨，因而又稱黑高山。

《後觀石錄》稱其「通體淺墨如蝦背，而空明映徹，時有濃淡，如米家山水」。

5. 巧色高山

係二色、三色以及多色相間的高山石的統稱。

石中色澤明麗，色層由濃至淡，逐一過渡，是壽山石多色藝術品的最佳原料。

6. 小高山

小高山位於高山峰之東側，又稱「啼嘛洞」。「啼嘛」即福州方言「啼哭」之意。顧名思義，石中多含雜質，狀如啼哭之淚痕。質與粗質高山相似。

色多紅、黃、白等，或紅、黃、白相間。小高山不屬佳石。

7. 大洞高山

又名古洞高山。位於和尚洞尾部，為明代寺僧所鑿，其後沿著石脈越鑿越大，故名「大洞」。該洞產石質硬性堅，有紅、白、黃等色，但諸色相間者為多。

8. 瑪瑙洞高山

洞居於大洞的尾部，相傳亦為明代僧侶所開。近年石農常在各山各洞採到色質與瑪瑙相似的石材，也稱為瑪瑙洞高山。

石質凝結通靈,光澤性強。

色多紅、黃,偶有黑中透紅者。石中常環繞紅、黃、白諸色條紋和圈點。

9. 水洞高山

洞位於世元洞下方,在和尚洞後側下方,有礦洞深入水下,故名水洞。

所產石即水洞高山,質通靈,微鬆,色有白、紅、黃或白中帶紅、帶黃。經油浸,質益佳,質地不遜於水坑凍石。

10. 嫩嫩洞高山

以鑿洞人命名。民國二年(1913年)曾出產一批珍品,故又名民國二高山。

所產石凝潔通靈,白中泛黃,可與水坑中的水晶凍相媲美,佳者勝過近年出產的荔枝萃。惜早已絕產。

11.四股四高山

由四戶石農合股開採得名。石質凝潔堅實,有透明度,色彩豐富,紅、黃、灰、白等色常相雜其間。質、色、紋與杜陵坑相

熊艷軍藏印石

熊艷軍藏印石

熊艷軍藏印石　　　　　　　　　　　熊艷軍藏印石

似，但稍遜。

12. 新洞高山

位於高山峰頂，洞深，產量大，為 20 世紀 70 年代初高山峰頂新開礦洞所出的石，是 70 年代高山石雕原料的主要來源。

因新洞由山頂垂直向下，「連橫合縱」高山各洞，礦脈產石蘊含了各洞石材的特色。材體巨大，質地有堅有鬆，多沙格、裂痕。

石色尤為豐富，紅、黃、白、黑、紫等各色相間，是巧色雕刻的較佳材料。

13. 荔枝洞高山

產於高山北面中部荔枝洞，因洞口曾有株野荔枝樹，石材中具有白色者，極似新鮮的荔枝肉，故以荔枝萃作為石名。

荔枝萃高山晶瑩通透，性堅者兩石相碰鏗鏘作響，肌理多隱現粗蘿蔔紋，色以白為多，酷似荔枝肉晶瑩欲滴。另有黃、紅、灰及各色相間者。

荔枝萃因質地特佳，需求者殷，爭相開採，到 20 世紀 90 年代石源已近枯竭。

14. 雞母窩高山

洞位於高山北麓，太極頭洞的正下方，因其地形似雞母窩得名。

石質近太極頭，晶瑩透明，性微堅，偶含極細蘿蔔紋，有黃、白、紅、黑等色，黃色佳者既有緊密之細蘿蔔紋，又有黃皮，類似田黃石。黑者純潔通靈與坑頭牛角凍十分相似。

15. 太極頭高山

洞位於高山峰北，因地形似太極，故名。該洞開採於 20 世紀 30 年代，洞小，產量甚微。

該石質晶瑩、堅潔，白、黃、紅或諸色相間，紅者如霞，白者如水晶，黃者若蜂蜜。其通靈可與水坑凍相媲美。今已絕產。過去公認為高山石之冠。

16. 和尚洞高山

石產於山頂上之和尚洞。

今日所見的和尚洞石，石性細膩，微透明，色多紅中帶灰或土紅。

17. 油白洞高山

民國初，從大洞另掘支洞，出石不同。

在大洞高山，色多乳白或白中泛黃，凝膩如油脂，肌理偶見色點。浸於洞，色轉濃，脫油後，又變淡。因為嗜油，故又稱油性高山。

18. 大健洞高山

和尚洞中有支洞，為清時石農黃大健開鑿，所出之石便稱大健洞高山。

石微堅，多砂格，易裂，質遜於和尚洞高山。

19. 世元洞高山

在大健洞後方有世元洞，亦為清時的礦洞，為張世元所鑿。

石性稍堅，唯色澤鮮活，常見者有紅、白兩色。

杜陵坑

杜陵坑又名都城坑，產於高山東北 2 千公尺之杜陵坑山中。

礦洞發現於明末清初，清道光年間開始大量開採。以色澤紋理的不同分別命名為黃都城、紅都城、白都城、五彩都城。

杜陵坑質堅硬通靈，光彩奪目，結實晶瑩，敲之響聲鏗鏘如玉，為山坑石之首。色彩豐富，紅、黃、白、灰、紫各色都有。光澤閃爍奪目，表裏如一，永不褪色。

熊艷軍藏印石

由於杜陵坑多結於岩石之上，故礦層稀薄，解石困難，材大者甚少，佳者質與價均僅次於田石。

杜陵坑品種繁多，有以洞分，有以質分，一般則以色分。白杜陵色非純白，多帶微黃、微灰或呈蔥白；紅杜陵有橘皮紅、朱砂紅、桃花紅等；黃杜陵有黃金黃、桂花黃、熟栗黃、枇杷黃等。以上均以色純質靈者為上品。至於黑杜陵，質堅，不甚通靈，石中隱有白或灰色的水流狀條紋和花紋，且常有砂釘和瓦礫混雜其中；而花杜陵，又名五彩杜陵，由紅、黃、白、青等多種顏色順理交錯而成，性堅實，唯材大、色佳者罕見。

1. 掘性杜陵

掘於杜陵洞附近的沙土中，質地脂潤，微透明，唯不及洞產通靈。有網狀或環形石紋，但紋理雜亂。黃色掘性杜陵極易與田石相混。

2. 琪源洞杜陵

此洞乃石農黃琪源於 20 世紀 30 年代所開。

石質凝潔通靈，少雜質，肌理常隱蘿葡紋，溫潤可愛。色有黃、紅、白等。琪源洞杜陵優於其他諸洞所產，堪稱杜陵坑之最。

3. 坤銀洞杜陵

洞為石農張坤銀所開，故名。

洞位於琪源洞頂部。色有黃、紅、灰、白或雜色相間，以黃、紅兩色為佳，通透、少雜質者為上品。坤銀洞杜陵肌理多呈條布紋，俗稱「牙痕」，此乃區別於杜陵其他各洞之特徵。

以純潔度來說，坤銀洞略遜琪源洞。

4. 尼姑樓

尼姑樓又名來沽寮，產於杜陵坑旁。

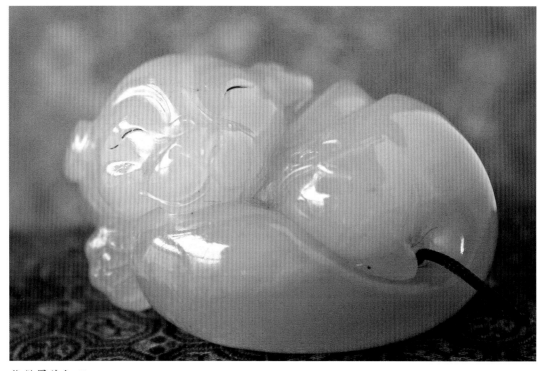

熊艷軍藏印石

石質堅脆，稍遜通靈。有黃、紅、藍、灰、白諸色。有白色不透明細點，稱為花生糕。黃者色地稍沉，酷似鹿目格，肌理多含有極細之棉紗紋。

尼姑樓產量少，識者不多。近年所出多為紅、黃相間並夾有白色之線條，頗似瑪瑙石。

5. 鹿目格

質細，外有黃色或乳白色微透石皮。多為黃、紅或暗赭色，黃色者無蘿蔔絲紋；另一種紅色含鴿眼狀細點，古稱鴿眼砂。

產地在杜陵坑附近，有洞產和掘性兩種。

洞產鹿目格，色多黃、紅相間，亦有石皮附其上，但質欠通明，有黑點和粉黃點錯雜其間。

掘性鹿目格係出於沙土之中的塊狀獨石，石質溫潤通靈，石表有枇杷黃之微透明石皮，肌理呈黃色，偶有牛毛狀紋，俗稱鹿目田。唯黃中多泛塊狀紅，石質不及田石脂潤，價值更遠遜田石。

另有一種紅色的鹿目格，色如丹砂泛浮於清水之中，俗稱鴿眼砂，十分稀有。

熊艷軍藏印石

6. 迷翠寮

又名美醉寮，產地在杜陵坑頭。

相傳古時有高士訪石至此，築屋迷翠寮而居，石出於寮址附近，因而得名。

石質軟，性靈，色多黃中略帶粉紅，此乃迷翠寮之重要特徵。

此外尚有紅、白、灰各色，肌理常有金砂地，閃閃發光。

7. 馬背石

產地在杜陵坑西面，與尼姑樓舊洞只相距 20 多公尺，因產地山脈似馬背而名。

1991 開採出石，並迅速發展出十幾個產石洞。馬背石石質較堅，色多褚紅、褚黃；晶瑩者少，且多雜色，實屬杜陵坑餘脈。

8. 善伯洞

善伯洞又名洞八仙，清咸豐、同治年間，石農善伯採石於此洞時不幸洞塌身亡，後人為紀念他，以善伯命名該洞。

善伯洞雖是杜陵坑餘脈，然石質、石色與杜陵坑有很大區別。其質溫膩脂潤，半透明，性微堅，肌理多含金砂點和粉白狀「花生糕」，此與杜陵坑有別。

色極多，金石、書畫家陳子奮贊曰：「紅如桃花，黃如蜜蠟，灰如秋梨，白如水晶，赤如雞冠，紫如茄皮，種種俱備。」

各種高山凍

高山亦如水坑的坑頭那樣出產晶凍石。質如凝脂，通靈細膩，微透明，肌理隱含棉花細紋。

以色澤分，有白高山凍、黃高山凍、紅高山凍、高山朱砂凍等，產量稍多，可補水坑凍石之不足。因此，俗世亦有借用水坑各種凍石的名稱來稱謂高山凍的。

各種高山凍包括高山環凍、高山晶、掘性高山、高山桃花凍、高山牛角凍、高山魚腦凍、高山魚鱗凍。

1. 高山環凍

高山凍石體中隱有環暈者，稱為高山環凍。

環多呈粉白狀，大小多寡不一，情趣比其他高山凍更勝一籌。

2. 高山晶

凡高山石中晶瑩透明、潔淨無瑕者稱為高山晶。

肌理時含細紋、黑斑點或團簇狀砂粒。

上等的高山晶亦似水坑凍，惹人雅愛。

3. 掘性高山

是由高山各礦床游離而散落於山坡沙土中的獨石（成因類似田黃石）。

質瑩膩通澈，肌理亦含有蘿蔔紋。

外表亦有石皮，色白、黃、紅色，頗似田石。

唯因久埋山上沙土中，缺乏田石的滋潤水靈。石難覓，較罕見。

4. 高山桃花凍

質微透明，色多白、黃中帶細密的紅點，紅點深淺大小不一，似有移動感。此石質佳，

熊艷軍藏印石

熊艷軍藏印石

產量低。

5. 高山牛角凍

色如黑牛角，肌理隱含灰或灰黑色的棉花紋，質近水坑牛角凍，細膩、凝結、微透明，產量亦低。

6. 高山魚腦凍

此石溫潤細膩、色潔白，中泛黃彩，肌理有團簇狀的棉花紋，或如煮熟的魚腦狀紋。質近水坑魚腦凍。

7. 高山魚鱗凍

是近年來新發現的一種高山凍石，色澤唯有白色一種。

肌理隱存密集如魚鱗狀的圈點，排列交錯有致，有的如貫穿魚鱗紋的垂直藍條紋。由於礦石多出於粘岩處，故質地透明靈潔。

其他山坑石

1. 碓下黃

碓下黃又名岱下黃，產地位於鹿目格下方。

石均黃色，有深黃色與淺黃色之分。

石性近高山石，微透明或不透明，肌理多含乳白色細點，似虱卵。

有洞產和掘性兩種，以純黃色為常見。

洞產碓下黃多裂痕，浸油則泯。

掘性碓下黃質細潤，稍堅，色多桂花黃。掘於碓下坂田中之碓下黃，俗稱碓下田。

2. 月尾石

月尾洞在杜陵坑北之月尾溪旁。

石質細嫩，石表富有光澤。

熊艷軍藏印石

以色分，主要有月尾紫和月尾綠兩種。

月尾紫為紫色，多含白色筋格或雜有他色，純色者難得。月尾紫性結，甚富光澤，以色濃如新鮮豬肝者為佳。

月尾綠以色翠而通明者為貴，但多裂痕，浸油則泯。在綠色月尾石中，濃如老艾葉者，稱為艾葉綠；淡綠者稱艾背綠。

曾在杭州評壽山石以艾葉綠為第一。據傳係產自五花石坑，然時至今

熊艷軍藏石

日，尚未有發現五花石坑所產艾葉綠藏石者，只好存疑。

上品艾葉綠潔淨如玉，極難得。

月尾石中亦有純潔通靈之凍石，分別稱為月尾凍和月尾晶。

3. 回龍崗

回龍崗產地位於杜陵坑的上方。

質鬆色雜，石性與月尾石相近，但不透明。

色多黃綠或紅紫，含紫斑點及黃色格紋，常有米黃色或白色之筋紋纏繞。

還有白紫交錯、灰紅色、淡紅、淺灰、艾葉綠和紅紫等。

4. 峨嵋石

產於月洋山，產量很大，石質大多粗劣，僅作耐火材料，石質較佳者亦可供藝術加工之用。

峨嵋石色澤十分豐富，紅、黃、綠、灰、白以及各色相間，由於採用爆破法大規模開採，石料受震多裂痕，且多砂釘和雜質。經挑選後，仍可用於雕刻大擺件和規格印章。

峨嵋石也偶有優質者，1988年掘得一批佳石，俗稱「峨嵋晶」，質靈潔脂潤，性微脆。色有綠帶桃紅，黃帶嫩綠，以及與白芙蓉極相似之藕尖白，極佳者能與白芙蓉相混。

5. 溪蛋

出於月洋溪，與田石相似，稱為溪蛋田，質溫膩，微透明，有皮，偶有紅筋隱於石中，外表泛淡黃內漸白。係前人在月洋山開採芙蓉石的殘塊，經暴雨、山洪沖蕩流入溪中，經溪水長期沖擊，形成橢圓如卵狀。

6. 花坑石

又名獅頭石，產於栲栳山右。

石色十分豐富，紅、黃、白、灰、綠諸色常混雜在一起。石中多呈條痕和層紋。質粗，

壽山石雕

石堅，刀落處多有碎片散落。

花坑石中色佳通靈者稱花坑晶、花坑凍，頗為罕見。花坑凍在臺灣被稱為虎皮凍。

7. 善伯尾

又稱月尾善伯，1989 年 5 月新產，產地位於善伯洞與月尾洞兩坡的山坳。

石性較韌，質地通靈。色以淺綠中泛微紅為多見，尚有紅、黃、白以及兩色、三色相間者。

與善伯洞相比晶瑩不足，略欠光澤；與月尾石相比，通靈有餘。而且石中常泛起令人生厭的粉白狀渣，無論質與色均遜於老善伯。

8. 蛇瓟

產地近杜陵坑，相傳此地多蛇，且山丘盤結如瓟，故名。蛇瓟因產量甚微，識者不多。其實與杜陵坑、尼姑樓、迷翠寮齊名，石農稱其為「四姐妹石」。

質與杜陵坑相比略鬆，細嫩過之，性微透明，色以黃白相間為多，尚有紅、灰、白等色。另有一種黃色的掘性蛇瓟，石表有皮，肌理溫潤有蛇紋，極似田黃石，俗稱蛇瓟田，乃蛇瓟之上品。

壽山石雕

9. 蘆蔭

蘆蔭又名蘆音，產於距坑頭約 500 公尺之溪旁之蔭，故名。

蘆蔭石埋沒於沙土之中，非坑洞所產。質稍堅，微透明，有蘿蔔紋，以黃色為多見，質潤，外黃內白。另有紅、藍、灰、白各色。

佳者與硬田石相似，故又稱蘆蔭田，有蘿蔔絲紋及紅筋。

20 世紀末有少量出石，多呈卵蛋形，外裹稀薄之白皮。

10. 鱟箕田石

鱟箕田石產於壽山村高山大洞下方之芹石村。產地形似閩人廚具鱟箕，故名。

鱟箕田在 1987 年大量挖掘前已有少量上市，舊時稱為路下高山。

鱟箕田有紅、黃、白等色，以白色為最佳，與壽山溪所產白田石有相似之處，容易相混。然鱟箕田石質較鬆，脂潤不足，凝靈欠佳，在綿密蘿蔔紋中間有條條透明體，肌理會呈現令人生厭的白渣，且常有黃綿沙地難以清除，故其價值與黃田、白田等無法比擬。

11. 白水黃

產地在高山之東南面。質硬而脆，不透明，有層紋，多裂縫，石表有黑和深赭黃色的皮。

白水黃有黃、白兩色：黃色如碓下黃、連江黃；白者並非純白，多呈牙黃色。

質細嫩者與半山相似。

壽山石雕

12. 虎崗

俗稱虎頭崗,產地位於壽山村裏外洋的虎崗石。

石質粗,堅而脆。因石中多呈虎皮斑而得名。

色有黃和藍灰,以黃色居多,俗稱「老虎黃」。

1936 年前後曾產得一批佳石,質似碓下田。近年仍偶有所得。

13. 栲栳山

又名富老冊,產於壽山村裏外洋的栲栳山。

質粗鬆且脆。色有濃黃、淡黃、朱砂,暗紫、深紅等,但多諸色摻雜,且有雜色斑點或條痕,俗稱「鷓鴣斑」。然經磨礪加工,潤以油沙,光澤較佳。

14. 芙蓉石

以白色為主,也有黃色、紅色等。

以色細分為:白芙蓉、黃芙蓉、紅芙蓉、芙蓉青、紅花凍芙蓉。

以礦洞分為:將軍洞芙蓉、上洞芙蓉。

芙蓉石產於加良山頂峰。石質極溫潤、凝潔、細膩,雖不甚透明,然嫻雅可珍。

芙蓉石開採於明末清初,以其「似玉而非玉」之麗質而名揚天下,被譽為印石三寶(田黃、芙蓉、雞血)之一。

芙蓉石中常有粉白塊狀鴿糞,俗稱「芙蓉屎」,實屬石病,然又是辨別芙蓉石與其他石種之特徵。

芙蓉石絕產百年,備受藏家珍視。近年月洋村石農重探舊洞,有芙蓉新石問世。

芙蓉石以白色居多,紅者少,黃者更難得。

白芙蓉又有豬油白、白玉白和藕尖白之分。豬油白質似凝固之豬油;白玉白滋潤如羊脂玉;藕尖白則通靈,微帶青色。

15. 半山石

洞位於加良山通往芙蓉將軍洞的半山腰,故名。

半山石質微透明,較芙蓉石堅,但滋潤不足。色有白、黃、紅等。純白者稱白半山;以黃色為上者稱黃半山;石中泛紅斑,嬌豔如桃花紅、李紅或瑪瑙者稱紅半山。

此外還有產自花羊洞的花半山。

半山石佳者極似芙蓉石,易與芙蓉石相混。

芙蓉石絕產後,半山石身價倍增。然半山石多有裂紋,其裂痕與峨嵋石相似,可據此辨真偽。

16. 綠若通

產於芙蓉洞左下方。石性近芙蓉石,微堅,細嫩,佳者通靈。

色青綠似青田石的對門青。粗劣者質硬,色暗,綠色濃淡不均,並含細沙、瓦礫。

17. 山仔瀨

又名山井籟，產於金山頂附近之瓦坪，與連江黃產地相近。

石質粗，多沙，易崩。有黃、紅、白、黑等色，但以黃色為多。

山仔瀨識者寡，多混同連江黃。

18. 連江黃

產於高山東北面的金山頂。因該處鄰近連江縣，且色多藤黃或土黃而得名。

連江黃質脆、多裂紋，經油泡，色轉暗赭，裂痕暫時消失。

肌理隱含不規則的網狀紋或層紋，俗稱「九重紋」，通靈有紋者，初視猶似田黃，故有「連江黃，假田黃」之說。

19. 野竹桁

石產於房櫳岩旁。質粗劣，色有白、黃、紫、灰等，以粉黃、暗黃為多。

肌理混雜白色塊、粉白點。偶有少量佳石，與高山石相似，然其質卻相差甚遠。

20. 房櫳岩

又名飯桶岩，產地與金獅峰相近，因山形平禿如飯桶，故名。

石質堅且微脆，多砂釘、瓦礫。紅、黃、白、灰各色俱備。色黃者初視似杜陵坑，紅紫者似月尾紫，實不相同。

20 世紀 40 年代曾產佳石一批，雖性通靈，但純者甚少。

21. 金獅峰

洞在高山東北 3 千公尺處的金獅公山，近房櫳岩。性堅質粗，多砂釘。

壽山石雕

壽山石雕

巧色芙蓉

壽山白芙蓉雕鈕

巧色紋洋石

色多黃、紅、灰、黑及赭色。佳者似鹿目格，有黑皮黃心和黃皮黃心，易與田石相混，應以為慎。

22. 吊筧

又名豆耿，產於高山東北面約5千公尺之吊筧山。材巨，質硬，粒粗，不透明，少量微透明。色以黑為多，也有黑中帶灰白和黑中帶黃、紅、白等色。

吊筧石中有一種呈黃色虎皮紋者，人稱虎皮吊筧或虎皮凍。

23. 旗降

又名奇艮，產於壽山北面之旗降山。

石質結實、溫潤、堅細、凝膩，雖不透明，但富光澤。

色彩豐富，有紅、黃、紫、白諸色，還有兩色或多色相間的。

經磨礪加工後，光彩照人，經久不變。

24. 焓紅

旗降石質粗硬，多含石英砂粒，色多灰白裹黃赭，不堪雕刻。

石農為改變其石質，將其用火燒煆。礦石經火後，黃赭色變成鮮紅色，此法福州方言稱為「焓紅」。

近人也有將未經燒煆過的粗質旗降石稱為焓紅者。

25. 九茶岩

又名猴柴潭，石產於距高山3千公尺之猴柴潭山。

質稍鬆，微透明，似高山石。

色有黃、灰、白、暗紅及雜色等。

肌理多含粉黃塊狀或有酷似檳榔芋的紋樣，俗稱檳榔九茶岩。九茶岩礦藏量多，但適宜雕刻者少。

26. 老嶺石

又名柳嶺石，產於高山北面約4千公尺之柳嶺山，礦藏量很大，始探於宋代。

老嶺石石質堅脆，半透明，刀過之處，嘈嘈作響，石層細碎，猶如玻璃碎片。

色以青綠與赭黃為多，尚有白如粗瓷，灰如淡墨之色，亦有紅、黃、青各色相間者。老嶺石大多只能作雕刻大件陳設品、器皿或生產規格化印章之用。

佳石亦時有出現，其中老嶺青色彩青翠，雅潔光亮，質佳者與青田凍不相上下。

老嶺通質潔細嫩，色有淡綠、青綠及淡黃等，頗為難得。

老嶺晶則晶瑩通透，質微堅，無雜色，通體呈淡綠色，酷似青田石之封門青。

27. 豆葉青

又名豆葉綠，產地近猴柴潭山。

質溫潤凝膩，微透明。色似豆葉綠，故名。

綠色有濃有淡，石中多有紅筋、黃筋。

質近老嶺通，是旗山石之佳種。

28. 大山石

產於老嶺之大山，故名。該石產量大，質粗，多作為耐火材料。

一部分佳石由於爆破法大規模開採，受震後裂痕多。

大山石與老嶺石中的一般石料無大差別。

色綠或黃綠、紫綠相間者均有。其中質純而潔淨通靈者稱為大山通，結晶者稱為大山晶，色以黃、綠為多，晶凍者甚少。

29. 松柏嶺

洞位於壽山北面，屬老嶺礦脈，與旗降山相鄰，山坡多松柏，故名。

該礦原是開採葉蠟石用作耐火材料的基地。作為雕刻材料是 1991 年才開始的，有四個洞同時開採。松柏嶺石質堅脆，佳者十分細嫩，有紅、青、綠、白等色。

其弊是多裂痕，浸油則泯之，裂痕應是此地長年炸山採石強烈震盪所致。

30. 柳坪石

又名柳寒，產於高山北面約 5 千公尺之柳坪村。礦量大，石材巨，質粗，色暗，不透明，多含雜質，近年大量開採作為耐火材料，其中也有一些可作印材和雕刻藝術品者。

紫紅色者稱為柳坪紫，質細微透明；柳坪石中之晶凍者稱柳坪晶，但體積很小，產量不大。

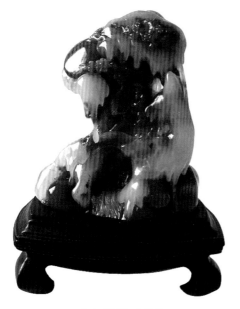

壽山芙蓉石擺件

壽山芙蓉石擺件

第六章
田黃石收藏鑒賞

吾閩尤物是天生，
見說田黃莫與京。
可望有三溫淨膩，
絕非誇人敵傾城。

——潘主蘭

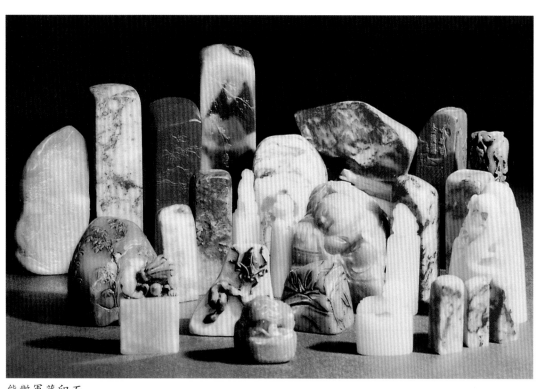

熊艷軍藏印石

　　田黃石在寶石彩石學中屬彩石大類岩石亞類，是壽山石中最珍貴的品種，號稱石中之王。由於它的價值遠遠超過同等重量的黃金，故有易金三倍說。

　　田黃係自然塊狀獨石，外觀形似卵石，但稍經摩挲便覺細膩滋潤。雕琢之後，越發絢麗奪目。

　　潘主蘭先生詩云：「吾閩尤物是天生，見說田黃莫與京。可望有三溫淨膩，絕非誇人敵傾城。」

　　田黃石產於福建福州市北郊壽山村的田坑，是壽山石系中的瑰寶。由於它有「福」（福

建）、「壽」（壽山）、「田」（財富）、「黃」（皇帝專用色）之寓意，具備細、潔、潤、膩、溫、凝印石之六德，故稱之為「帝石」，並成為清朝祭天專用的國石。

田黃自清代以來，以其溫潤、細膩、潔淨的質地，絢麗多彩的色澤和石紋，贏得廣大印人和鑑藏家的喜愛，是彩石（印石）中的佼佼者和傑出代表，向有「一兩田黃三兩金」之譽。

田黃石的成因

田黃石係壽山石中特別稀少的一種，理論上還是葉蠟石屬單科晶系，但在很長時間裏田黃石的成因是一個謎。

人們考察發現，環繞壽山村內外洋有一條小溪流，名叫壽山溪。它發源於貝疊村的西北山麓，流至鐵頭嶺下的壽山廟前，與南來之高山、坑頭溪水匯合，直入連江境內。就在這條小小溪流匯合處的上下游一帶水田底古沙層中，埋藏著一種奇妙的寶石：它的外表十分光滑滋潤，無明顯的棱角，如同卵蛋石散佈在沙土中。小的只有幾錢重，大者可達數兩，盈斤者極為難得。這種寶藏無脈可尋，只能靠翻田搜掘，偶然得之。因為它產自田地中，又以黃色為典型，所以人們將它命名為田石，又叫田黃。

田黃石是田坑石的一種，呈自然塊狀，無明顯棱角，它沉積於 1～2 公尺深的田地底，採掘艱難，多為當地農民在農閒時，翻田搜掘，偶然所得，故以稀有而見珍。田石品種根據產地不同，分上坂、中坂、下坂、碓下坂及擱溜田等，其中中坂所產田石尤佳。

對於田黃石的生成原因，民間有許多神話傳說。相傳，田黃石是女媧補天時遺留在人間的寶石，又說是鳳凰蛋所變，還傳田黃石可驅災避邪，收藏者能益壽延年等等，給田黃蒙上了許多神秘色彩，故田黃一直是收藏家夢寐以求的至寶。

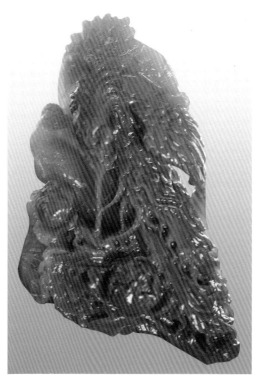

壽山石雕

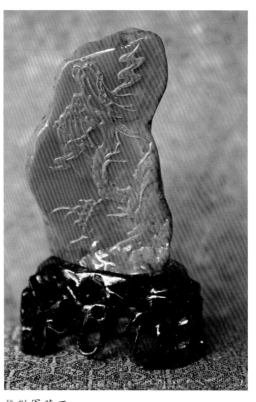

熊艷軍藏石

據地質研究，田黃石屬於地開石的一種，所含化學成分與其他壽山凍石沒有多大差別，唯三氧化二鐵的含量高些。究其生成原因，可以追溯到數百萬年前的第三紀末期：由於地層的變化，壽山礦脈中的部分礦石從礦床中分離出來，散落在溪旁的基礎層上，以後逐步為沙土層所覆蓋，這些礦石埋於沙土之中，日久天長，表面所含的三氧化二鐵受周圍土壤、水分及溫度諸因素的影響，漸漸酸化，使石塊改變了原有的面目，形成獨具特色的田黃石。

田黃的共同特點是石皮多呈微透明狀，肌理細膩，且有細密清晰的蘿蔔紋。其中，黃金黃、橘皮黃為上佳，尤罕見；枇杷黃、桂花黃稍次；「桐油地」則色暗而濁，是田黃中的下品。

田黃石中有稱田黃凍者，是一種極度通靈澄清的靈石，色如鮮蛋黃，產於中坂，十分稀罕，歷史上列為貢品。還有一種銀裏金田黃，即外表包裹白色石皮，肌理卻為純黃石，酷似蛋白包裹著蛋黃的熟雞蛋，也出產於中坂，更為稀少珍貴。

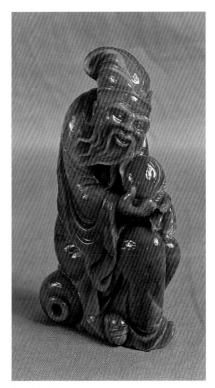

熊豔軍藏石

田黃石的品類

田黃大致有黃田、白田、紅田、黑田等幾種，另有硬田、擱溜田、溪管田等質地不好的田黃。

1. 橘皮紅田

色紅的田石名「紅田」，分「正紅」和「煨紅」兩種。

田黃石章　2000 年天津國拍古董珍玩專場拍賣會拍品，估價 2 萬~3 萬元

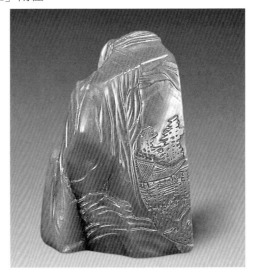

田黃刻山水石章　2000 年天津國拍古董珍玩專場拍賣會拍品，估價 2 萬~3 萬元

「正紅」色如橘皮，鮮豔通明，又叫「橘皮紅田」，為「天生佳麗」，一身自然生成的原紅色，這種紅田石極為罕見。

另有一種是因為燒草積肥等人為的原因，使土層受熱，而埋藏田中的田黃石受高溫的影響，表皮氧化亞鐵發生化學變化，形成紅色層，肌理則依然保持原有的黃色。此類石，民間也叫它「紅田」。因為石質受溫度影響，往往遜其溫嫩，所以並不為人們所珍重。

前者色如橘紅皮，紅中帶赭，故稱橘皮紅；後者因肌理仍保留原色，稱其為煨紅田石。

橘皮紅，質細嫩凝潤，微透明，肌理隱含蘿蔔紋，是稀有的石種。煨紅田石少見，而且經火受熱後，石質變燥易裂，鮮有珍品。

2. 田黃

田坑中出產凡黃色的田石為田黃石，質溫潤可愛，呈微透明或半透明狀，肌理有極為細密的蘿蔔紋，石表偶有裹著淡黃色、白色或黑色的石皮，紋細而密，條理清晰，按質地的顏色可分為黃金黃、橘皮黃、枇杷黃、桂花黃、熟栗黃、杏花黃、肥皂黃、桐油地等。極度通靈澄澈者稱為田黃凍。

有些田黃間有紅筋和格紋，本是一種石病，但有時反顯其病態美。

壽山溪上坂、中坂、下坂、碓下坂的溪田中，及沿溪而下數裏至雙溪皆可掘得田黃。各坂的田黃色質微有區別：上坂多偏嫩而清淡，下坂以下多偏硬黝，中坂的色質為最佳。其黃色之濃淡各有千秋，人們按其色相之差別，又畫分3個等次10種類別：

A. 上品

（1）色濃而微泛橙紅，接近橘皮紅，但紅的成分略少，稱「橘皮黃」。

（2）黃中帶赤，色調明快的，曰「黃金黃」。

（3）黃而帶赭，如將熟或熟透的枇杷色，叫「枇杷黃」。

B. 中品

（4）比黃色再淡的有「桂花黃」，雖屬黃色但略帶粉白色調。

（5）比桂花黃清淡且質靈膩、細嫩，而又比白田稍黃的稱「雞油黃」。

（6）黃而微褐如熟栗的，稱「熟栗黃」。

C. 下品

（7）稍淡於熟栗黃，質滯而黝的為「肥皂黃」。

（8）色黯褐而質如鹿目的稱「糖粿黃」。

（9）黃色淡如蜂蠟，質比雞油黃滯結些的稱「蜜蠟黃」。

（10）介於桂花黃和肥皂黃之間的，稱為「番薯黃」。

這四類田黃較為乾燥粗雜，幾乎不通靈，也多無蘿蔔紋，俗稱「雜田」。

3. 白田

指田坑石中白色略帶淡黃或蛋青色的田石。質細膩凝結，微透明，色多白中泛黃，似羊脂般溫潤，肌理含蘿蔔紋，有如血縷般的紅筋。

白田多產自上、中坂。以質靈、紋細、格少者為最佳，質地不遜於優質的田黃石。

白田偶有黑色的裹皮，也有色白渾濁且狀似砂粒的斑皮，斑皮多深入肌理而似雪花。有黃皮的白田，即所謂「金裹銀」，極難覓得，其色並非純白，皆略帶淡黃或蛋青色，燈照則肌理皆泛黃紅，有別於掘性白高山。

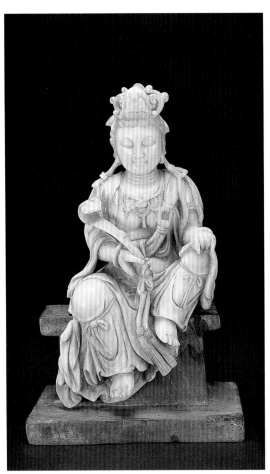

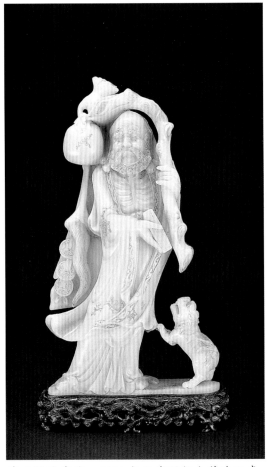

清壽山觀音像　2000 年天津國拍古董珍玩專
場拍賣會拍品，估價 5000～8000 元

清石雕達摩像　2000 年天津國拍古董珍玩專
場拍賣會拍品，估價 12000～15000 元

4. 黑田

田石中純黑或黑中帶赭者稱黑田石。有黑皮、純黑和灰黑三種。

黑皮田外層有稀疏微透的黑色石皮，俗稱「烏鴉皮」和「蛤蟆皮」。黑色皮厚薄不一，濃淡變幻，肌理則保持原色。如果黑色皮面積很小，則不列入黑田。

純黑田指黑赭色田石，通體黑中帶赭，多出於鐵頭嶺及下坂一帶的田中，常見有黃色石皮。質亦較細，蘿蔔紋比它色田石略粗，肌理渾而微透，並常伴有細小黑砂釘。

灰黑田色較淡而灰。皮或黑或黃，質多粗硬渾雜而間有黑砂點。蘿蔔紋常粗散不勻。產地除鐵頭嶺和下坂外，上、中坂也常有出產，為下品田。

黑田石石質細嫩，富有光澤，肌理的蘿蔔紋多呈流水狀。有一種黑田，肌理黑中帶赭，外表卻帶黃色皮。

黑田中偶有質靈、紋細，肌理灰黑而顯青綠色調，人或稱之為「綠田」。

5. 黑皮田

即「烏鴉皮」田。外表附有微透明、黑色石皮，上、中、下三坂均有出產。若皮非純黑，而黑中又微帶青綠或灰綠色的，稱「蛤蟆皮」。

黑皮面積有大有小,盡裏全石的不多見,皮之厚度甚均勻,容易受刀,可任意加工。其皮內或白田或田黃,色質、紋理和尋常無皮之田無異,唯多伴有小黑釘。單層的烏鴉皮田燈下能透,其肌質易於鑑識,若烏鴉皮內再有一兩層黃皮或白皮則難以燈照鑑別,不過這類含多層石皮的田石,若皮質細膩、無雜色、無砂斑,則猶如凍石,實屬難得之材。

烏鴉皮田黃石產量甚微,備受收藏家青睞。

6.銀裹金

指外白內黃,表層裹以白色皮的田石,稱為銀裹金田黃石。其皮細嫩純潔,肌理純黃色,美淨脂潤,佳者似新鮮蛋黃裹以極薄蛋白,實屬妙品。多產自鐵頭嶺及上、中坂一帶田中。

許多白田或多或少帶有黃心,田黃亦常帶有白皮,「銀裹金」原指白田中有較多的黃心,或田黃的白皮稍厚稍多。前者的黃心如蛋黃,亦如黃心的番薯,黃亦明快純淨而淡雅,質極細嫩靈膩,而紋路比各色田石更隱約難尋,幾乎不可見。

後者的黃多介於黃金黃與桂花黃之間,接近黃金黃,但稍含粉色,蘿蔔紋細密有致。材積好、色質佳的銀裹金,亦屬田石之上品。

7.碓下田

在壽山溪下游碓下田裏所產田石稱為碓下田或碓下坂田。

質硬,脂潤不足,紋粗,色多暗黃,屬田石下品。易與連江黃混淆。

皮青黃而稀薄。外層肌質色較濃,黃而偏褐,肌理淺淡。或有明顯的細密蘿蔔紋,紋痕

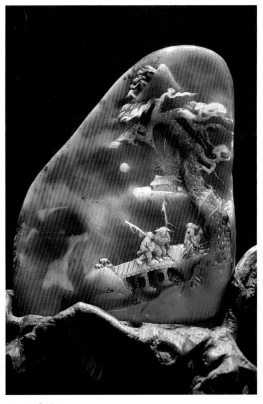

熊艷軍藏印石

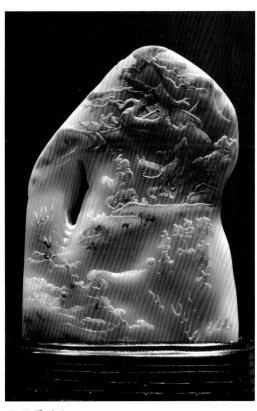

熊艷軍藏印石

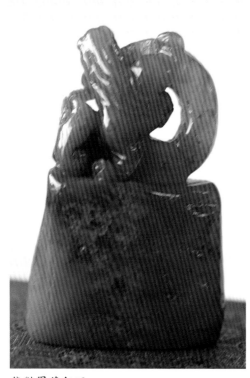

熊艷軍藏印石

稍直,並伴有虱卵狀小白點。質靈透,但乾裂較多。

8. 擱溜田

擱溜田又名「猴流田」(福州方言,滾出來的意思)。屬沿溪遷移而下的田石。上四坂溪田表層或沿碓下坂而下至九手、回龍、雙溪,溪中淺表沙層中偶爾可得。

猴流田指因外界原因而露出地面的「田石」。這種石無需挖掘,只要留意發現,隨手撿得,唯石質受陽光暴曬,風雨侵襲,表皮分化,失之溫潤。

9. 硬田

是指各坂所掘的田石中,肌質堅硬而粗劣的,屬田石中下之品。

田坑石的石質並非每塊都溫潤可愛,其中也有質粗劣、不透明的石塊,人們為了將它與質優的田石區別開來,稱這種石為「硬田」。也可理解為凡質地粗劣,溫潤不足,不通靈,多雜質的田石,都稱為硬田,是田黃石的下品。常見的有硬田黃、銀裹金硬田、烏鴉皮硬田、硬白田等品種。

10. 田黃凍

主要產於壽山溪之中坂。質溫潤純淨,通體一色,半透明,肌理含蘿蔔紋,綿密而清晰。

以顏色分為橘皮紅、黃金黃、桂花黃等品種。

田黃稱為「石中之王」,田黃凍則堪稱「王中之王」,極為罕見。

11. 灰田黃

色呈淺灰或深灰,質微透明,肌理蘿蔔紋清晰,然多有黑點摻雜其間,且泛赭黃色。

灰田是呈淡灰色的田石。此類田石的經濟價值遠不及田黃石。

12. 花田石

在田石中,偶見一種紅、黃、青等雜色相間的田石,俗稱花田。它同樣有石皮、有蘿蔔紋。色彩也惹人喜愛。

13. 溪管獨石

出產於壽山溪中坂的溪管屋附近溪底。此處溪水激越,因為水波沖擊滌蕩,盡去污濁,備加晶瑩通透,石色多黃,有微黃、濃黃、黑黝黃等,其中質地堅硬不透明者為下品。

溪管獨石一名「溪坂獨石」,又稱「溪中凍」或「溪管田」。

田石久蘊水中,經受浸染,外表呈淡黃或暗色,石質備加瑩澈,亦為收藏者所珍視。高兆《觀石錄》所記「至今春雨時,溪澗中數有流出,或得之於田父手中,磨作印石,溫純深潤」,說的就是「溪管獨石」。

鑑識田黃，可以從色澤（以黃金黃、枇杷黃最為常見，紅田、白田珍罕，桐油地屬下品，黑田多粗劣）、石形（多呈自然塊狀）、石皮（有的田黃有黃、黑等色皮）、格（田黃多有紅、黃、無色等特有的格紋）、石紋（有蘿蔔紋、網狀紋、水流紋等多種自然紋路）等方面來鑑識，但更主要的要從質地上來鑑別。章鴻劍《石雅》中說：「首德而次符。」

就鑑賞玉石而言，「德」是玉石的質地，「符」是玉石的色澤。品評玉石的質地是第一位的，而色澤是第二位的，處於從屬地位的。

田黃的「德」

著名壽山石研究專家石巢、方宗、王圭等在他們的專著中，都提出田黃有「六德」「三賤」。「六德」是細、結、潤、膩、溫、凝，「三賤」為粗、鬆、脆，這幾乎成為當前壽山石研究界的共識。這些是壽山石研究界多年來品評鑑賞經驗的結晶，其科學性是不可否認

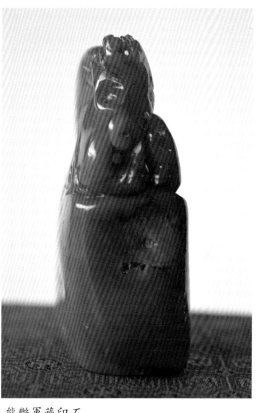

熊艷軍藏印石

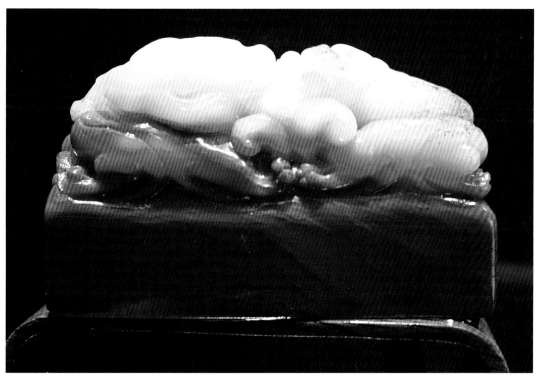

熊艷軍藏石

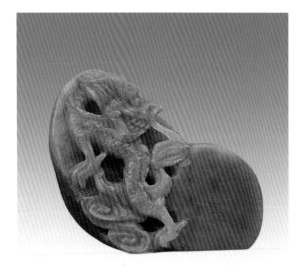

熊艷軍藏石

的。

南京博物院副研究員歐陽摩一細心鑑識品味田黃，似乎又覺得意猶未盡，認為「六德」尚未全部概括出田黃質地的美德，而可以歸納為「九德」——細、結、潤、潔、嫩、膩、凝、靈。

細：乃粗之反。田黃石的組成分子極為細微，用肉眼或一般的放大鏡看不到其組成顆粒，細則勻淨，這是一切美玉寶石所必備的基本條件之一。

結：為鬆之反。指田黃的組成分子極為緊密。石結則堅實耐用，不易碰傷，雕刻花紋或治印不易模糊，不易崩壞；石結則光澤正、亮、好，石質粗鬆光澤則黯然不正；石質若細而結，入手則有滑感，反之則粗澀硌手。

溫：乃涼之反。田黃石埋藏於壽山溪旁的田土裏數百萬年乃至數千萬年，早期可能還有溫泉浸泡，入手有溫和之感，不似水坑或其他蘊藏條件較差之石，有的甚至有陰涼之感。

潤：為乾之反。田黃石因長期受壽山溪水的浸漬，石質很滋潤，不乾燥，不脆，撫之宜手，刻之不易碎裂剝落。

潔：乃雜之反。即田黃石的組成分子極為純淨，沒有什麼「虱卵」「花生糕」「金砂地」等雜質，看上去非常純淨可愛。

嫩：為老之反。田黃石的上品，如田白、橘皮紅、黃金黃等，其質地皆如嬰兒之膚，柔嫩可愛。而劣質田黃或其他下等印石，則有老、乾之病，觀之、撫之則生厭惡之感。

膩：乃枯寡之反。如久泡油中，石質油性好。油性好則石性較穩定，小的碰傷以手撫摩即可癒合。油性差則乾寡枯澀，不僅欠美感，而且易生裂痕或白點。

凝：潔、結而潤者即為「凝」，乃黯濁之反，呈凍狀或半透明狀。凝之甚者，即為晶瑩、全透明。田黃石一般呈微透明或半透明。

靈：為滯澀之反。上品田黃有靈氣，有天生寶氣，如有生命之光在閃動。但這種光同時又是內斂的，沒有火氣，沒有浮華虛躁之氣。

歐陽摩一認為，具八九德者，為上品田黃，如黃金黃、橘皮紅、橘皮黃等；具五至七德者，為中品田黃，如桂花黃、雞油黃等；具四德以下者，為下品田黃，如桐油地、番薯黃、肥皂黃等。

「九德」也可用於品評其他印石的石質，具六德以上者可謂上品印石；具三至五德者，為中

央視《鑒寶》欄目估價180萬元的田黃石

品印石；具一二德者，為下品印石：一德不具，乃石之最賤者，不入品評之流。

田黃石珍貴在色彩

為何田黃石會成為中國諸多印石中的至尊？除了石質、石紋和文化含量等方面，色彩是一個重要因素。

田黃隨形印

從現在已挖掘的田黃原石中看，因其黃的呈色效果不同，而與現實中物象色相比擬，有黃金黃、橘皮黃、枇杷黃、桂花黃、熟栗黃等，尤以黃金黃、橘皮黃為稀罕，稱為上品之材質。田黃中有質極純通透猶如鮮蛋黃者，譽為「田黃凍」，更為稀罕珍貴，多為貢品。其他諸色，由於色之純度不一，或為中品或為下品。可見，雖同屬田黃石，因質色不一樣，其價值也大相徑庭，由此看來，並非所有田黃石均易金數倍。

壽山石中無論何礦系石種，不論紅、黃、白、綠，大凡質通靈、溫潤、凝結細膩者均可列入美石神品之列，大可不必厚此薄彼。然而，諸類礦系品種石中，確實又以有「黃色」且純而通靈的石材最為人所鍾愛。

在關於視知覺的理論研究上，色彩的表像究竟如何，不僅取決於時間與空間位置的關係，而且還要取決於它的色彩、亮度和飽和度。歌德曾經指出

田黃隨形印

「一切色彩都位於黃色與藍色這兩極之間」，黃色屬積極的、主動的色彩。

黃色在可見光譜中，波長居中。但從光亮度方面看，它卻是色彩中最亮的色，色彩表現上具有很強的空間效果。從色性上看，黃色是所有色彩中最有朝氣的一個色，最易引起強烈的視覺感受。

黃色是陽光色，由於它光感強，常用以象徵光明、輝煌、充滿希望，並顯得明快而親切。

每個時代、國家、民族、地區都有各自的象徵色彩。「黃色」的情結與崇拜是中國文化特徵之一，它是悠久歷史的積澱。

世界上其他民族都不像我們的祖先那樣對黃色土地充滿眷戀與崇拜，其虔誠深深烙印在自己的心上，「內聖外王」的儒家理念，佛、道場上對黃色的推崇，給民族傳統色彩打上深深的印記，形成了流傳至今的紅色與黃色並重的民族色彩。田黃石也因其「黃」而登上至尊寶座。

第七章
田黄石的鑒別

吾聞精純韞爲璞，
白者曰璧黃者琮。
兼斯二美乃在石，
天遣瑰寶生閩中。

——清·查慎行

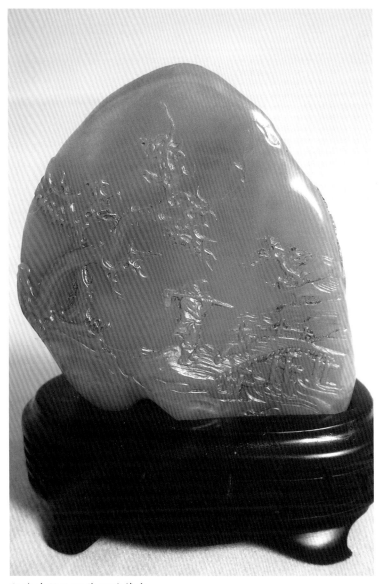

邱瑞坤所做田黄石雕薄意

田黃石自問世以來，就有人採取各種手段假冒偽製，尤其近年，作假手法日趨成熟與高明，花樣百出。對於那些不熟知田石、鑑識經驗不足的人，往往易上當受騙。

田黃石的鑑別並非不可捉摸。只要經常接觸，細心觀察，科學分析，在實踐中不斷積累經驗，就能加深對田黃石的認識，領略其特點。諸如田黃的外表裹皮、肌質紋理、品類、色相、格裂形態、比重等特徵及田黃與其他掘性石的區別，這些均為鑑別田黃石的主要依據。

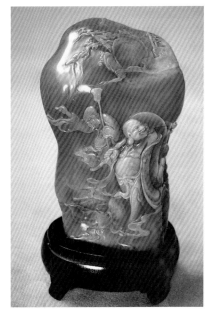

邱瑞坤作品（田坑石）

田黃石是壽山獨有

近年，國內有幾處著名印石產地，先後挖掘出類似於福建壽山的田黃石。1983年，內蒙古自治區巴林右旗的巴林石礦工劉福開採出黃澄澄的上佳凍石，質地微透明，肌理隱現纖細水痕，當地人稱為「福黃石」。是年在廣州交易會上則冠以「田黃石」之名展示，這一做法影響了壽山田黃石在秋交會上的展銷。當時，壽山田黃石展銷者向主辦方提出疑義，在主辦方的干預下，他們加上「內蒙」二字，因此就出現了「內蒙田黃石」。

1994年，浙江昌化玉山村石農在其大壘山的坡地上掘出黃皮黃心的石頭，被石賈充以「浙江田黃」在市面上出售，且價格不菲，因而出現了千人在大壘山上挖掘浙江田黃的局面。這一現象的出現，引起了海內外印石愛好者及東方藝術收藏家的擔憂，尤其是重金收藏壽山田黃石的人，他們關心中國其他地方是否也有田黃石，如果有，它與壽山田黃石價值有何差距。

邱瑞坤作品（田坑牛蜜石）

對此，福建省壽山石文化藝術研究會會長陳石在新加坡印友座談會上談了他的觀點：他山沒有田黃石。

在闡述理由之前，陳石講了一個小故事：1996年，在巴黎的一個中國藝術品展覽會上，主辦者讓克萊恩先生手捧一塊黃澄澄的石頭告訴與會者：這是一塊比黃金還要貴重的石頭，在地球上只有中國有，在中國只有一個十分偏僻的小山村有，它就是中國壽山田黃石。

田黃石有五大外觀特徵：溫潤，微透或半透明，有石皮，內含緊密蘿蔔紋，有紅筋和石格等。這五大特徵是田石從原生礦剝離出來以後，在壽山水田這得天獨厚的自然環境中，經歷了數百萬年漫長歲月的二次形成，其特殊性是他山之石不可能有的。如巴林福黃石，它產於礦洞中，屬原生礦、洞產山坑石，化學成分以葉蠟石與硬質高嶺石為主。昌化黃石，產於昌化玉山村大壘山的山坡上，其二次形成原因是石農開採雞血石的遺棄碎石場，後被山土覆

邱瑞坤作品（田坑石）

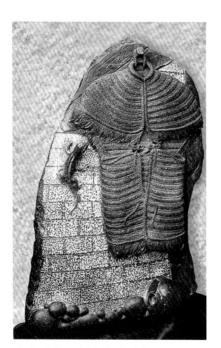

邱瑞坤作品《農家滄桑》

蓋，經山泉、雨水浸潤，形成含皮的黃石，但石質粗且鬆，還含有白色小點。由於其二次生長時間短，又沒有壽山村那種天生的自然環境和條件，所以溫潤、凝膩、光澤都與壽山田黃石相差甚遠。

陳石認為，田黃石的珍稀是由田黃石的自然屬性決定的，但是田黃石在歷史長河中的地位與文化，已成為田黃石價值的一部分。在有關壽山石最早的著述前後《觀石錄》的《後觀石錄》中，蕭山文人毛奇齡首次提出了「田坑第一」的觀點，之後《壽山石譜》的作者龔倫提出：田黃石是集瑩澈、溫潤、凝膩於一身的世間罕見寶石。

田黃的外表裹皮

田黃原石外表常有皮層包裹，或極稀薄，或稍厚密。顏色有黑，有黃，亦有白；裹皮有單層皮，雙層皮，亦有三層皮。除部分三層皮外，置燈光下皆能通透，可洞察肌理色質。

有皮的田黃一般憑石皮的色質，便可知道石質的大概。田黃的皮質比其他掘石的皮要細結柔嫩，僅略鬆於硬田的肌質。用刀輕刮，則刀感暢而微沉，粉粒細勻，故極利雕琢。

而硬田、鹿目、掘性山石等也常有裹皮，但有的皮若皮屑，皮色多呈赭黃或土紅，以刀輕刮，則稀鬆如土；有的皮帶黃綠色和深黑色，皮質硬結如山石，顆粒粗細不勻。

單層皮的田石，皮色純如芽黃的，質極純優，多接近於黃金黃田黃；黃而灰綠的，質微硬結，田色偏黝；黑而微綠，皮清一色的，質亦優；皮色灰白淺淡的，田色多深沉偏黝；黑中夾有小塊黃綠或小塊灰白的，紋路粗雜，通靈度差，多為硬田或雜田。

對田黃研究頗深的陳顯燦曾言：「田黃的皮與色，與土質有關。鐵頭嶺至溪坂一帶，土質黝黑，多出烏鴉皮田，黑皮而黃心；溪坂的另一邊，即溪坂屋附近多出白皮黃心的銀裹金田，黃、白兩色分隔顯明；溪坂轉上另一邊，多出黃皮黃心之田；及至『其友屋』（指壽山村石農黃其友，其住房即在中坂橋旁附近），則常出烏皮黃心之田，但沒有溪坂所出的烏皮田通靈。」此論有一定道理，可供參考。

有時烏皮之內又有一層薄黃皮，或烏皮內又有一層半透明的白皮，此類二層皮的田黃大部分屬枇杷黃田，外層皮質細膩，內層皮厚薄分佈均勻，肌質亦純佳，甚至凝靈如凍。有的

單層皮田石，一面是白皮，一面卻是黑皮，即一面是銀裹金，一面為烏鴉皮；也有一面是烏鴉皮，而另外一面又是黃色皮；甚至一部分是烏鴉皮，一部分是黃色皮或白皮，此類質地多為一般性的田；更有黑、灰、黃、綠各色皮相間在一起的雜田，質多粗硬。

含多層石皮的田黃，皮雖不透，難於察看，而往往肌理色質極佳，粗看原石外表毫不起眼，故常被誤以為硬田而失之交臂。

田黃的肌理

行家鑑石，最注重肌理品質。用燈照，則是辨別田黃質地優劣的一種好辦法。即使石皮緊裹，其溫潤的程度、紋理的分佈、質地的純度亦能一目了然。

田黃的肌理基本上皆隱有細蘿蔔紋，且疏密羅列有致，條理綿密而不亂，或若新出蘿蔔，或似鮮剖柑囊。這是田黃石的普遍特性，也是辨別田黃的主要特徵之一。田黃的肌質愈細膩、色澤愈淺、愈透明，其蘿蔔紋愈明顯，故白田的蘿蔔紋往往最為好看。

也有一種田石，蘿蔔紋極隱、極細、極不顯眼，色質亦純優，為最凝靈的田石之一，唯皮相易與某些掘石相類，故人們往往惑而卻之。

田黃因其品類各異，即先天因素（出自田坑附近各不同礦床）之差異，所以蘿蔔紋粗細有別，紋理亦隨之而異。其蘿蔔紋，或似高山凍，紋理清晰如網；或似質地細結的杜陵，紋理細隱；或似杜陵中不規則之結晶狀條紋；或似坑頭細膩而通透幾乎不見紋理；或如坑頭中之碎棉絮狀紋。但田黃之紋，遠比它們更細密、更隱約。

前人對田黃肌質的品評，已有精闢的論定，認為田黃具有：溫、潤、細、結、凝、膩之「六德」，並以此作為評判田黃石或它石的等級標準，也可由這「六德」來識別田黃的真

邱瑞坤作品《貓視眈眈》

邱瑞坤作品《群貓尋趣》

偽。

溫潤是田黃的重要特徵之一。各色田石，即使是白田或黑田，燈下透照石心皆泛黃紅之光，寶氣燦爛，此為「溫」，唯田石獨有。

田黃石入手可親，手感脂潤，僅芙蓉石與之相近。常年不上油，亦不燥不變，一經摩挲便覺油光欲滴。

田黃與他石相比，質地細膩而凝嫩，它兼具壽山的山坑、水坑及各類石種的最優秉性。其不鬆、不綿勝水坑；不脆、不澀勝山坑。

田黃的色相

田黃本色若燈下難以辨識，還可置於日光下觀察。

紅田分橘皮紅和煨紅兩種，橘皮紅色質最優，色濃尤勝橘皮，鮮豔凝靈。煨紅外表色雖鮮紅如丹砂，但質稍硬結，溫潤往往反不及枇杷黃等。

好的白田，細膩若白雲拂面，肌理如鮮剖蘿蔔。白田顏色雖淡，但表現出一種平和、純潔、清淨的形象。

各類田黃，顏色區別頗為微妙，常見有介於兩色之間的，就難判定屬於何色，只能依據接近的肌質、色相而歸類。其實，田黃色相的區別也有個轉化的過渡過程。

若以黃金黃或枇杷黃為田黃的「中正之色」，那麼，田黃色相的轉向大致可歸納為四大類：

（1）由黃漸向紅的轉化，即紅的色素逐漸增加。枇杷黃→黃金黃→橘皮黃→橘皮紅。

（2）由黃的主調，逐漸轉化，粉質加多，石質逐漸混濁。枇杷黃→桂花黃→糖粿黃→肥皂黃，或黃金黃→銀裹金黃→番薯黃。

（3）由黃向褐灰或灰黑調轉變，色質轉灰變暗。枇杷黃→熟栗黃→糖粿黃→灰田→黑田。

（4）由黃向清白轉換，即黃金黃→雞油黃→白田，等等。

「綠田」石，世間有所傳聞，非常罕見。黑田中倒有一種灰黑而帶綠色調的品類，似應歸入黑田類，或稱為「灰綠田」。此外，尚有一種黑田石，黑田實際上並不全黑，而是黑中帶有赭調，仍能透明，唯蘿蔔紋大多較粗。

一塊田黃的肌質，其內外色澤也非一成不變。除白田以外，大都是外濃而內漸黃淡，尤其是寬厚的田黃，內外極少是一色的。

田黃以外的其他掘性石雖多少也帶有些田味，但遠不及田黃石。常見其表面極淺的一層色似田黃，內則或白或紅或雜，還有人工蒸煮或藥浸、染色的假田，色要嘛偏紅，要嘛偏黃或偏焦，與田黃的自然色澤相差甚遠。而且，這些假田所選的石材必須容易進色，即色淺淡、質鬆軟的水坑或山坑石。而這種石往往比田黃通透得多，即使用黃色的石材，也多比田黃透明。

田黃的格裂形態

所謂「無格不成田」，正由於大部分田黃或多或少帶有裂格，只有極細小的石材除外，而且田黃中裂格的顏色和形狀又具有與眾不同之處。

石材的堅硬鬆軟，用刻刀一試，固然是一種簡易的辦法，但多有不便。而透過石材的手

邱瑞坤作品《黑貓白貓》

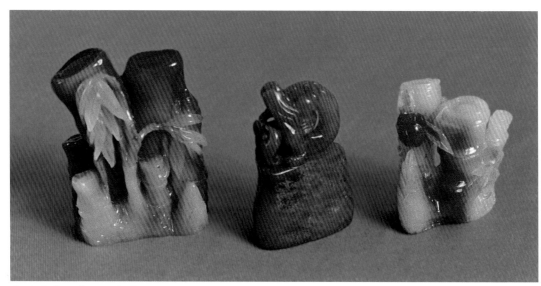

熊艷軍藏田黃石和芙蓉石

感和觀察裂格的形態、數量，即能審知大概。

格紋挺直而俐落的，石性則堅，掘性坑頭和通靈度好的鹿目、坑頭田等最常見，田黃有類此格者，質亦堅結。裂格少或無格的，須視肌質是否通靈，肌理能透，紋理細勻，則質凝結如凍，材稍小的好田黃亦時有所見；肌理渾濁不透的質多粗硬，如硬田、鹿口、山石等。

深藏肌理內的暗格較多，或格粗而深長的，石性多軟，諸如掘性高山、白田等及上坂的田黃也常見。格紋若斷若續、蜿蜒而長的，石性多鬆且綿，含此種格的田黃，質較鬆嫩，時見之上坂田，山坑、水坑石中均常見。格斜淺而短小的，質凝而嫩，中坂田此類格居多，上、下坂好田石也常見。

凡掘田石，多含赭紅色格。山上的石材與田裏的石材因土質濕潤的程度及礦物質成分的差距，兩者裂格有差異。田裏的掘田石類的紅格，多顯褐黃或赭黃色，比山上掘的掘石類的紅格略沉穩，且感覺濕潤、不乾燥。

無皮的田黃，其紅格則常被作為鑑別的標誌。掘性山石的色格，色略鮮淡，多偏近曙紅色，又時伴有原礦產的岩層色格，且其色格的感覺要較田格乾澀得多。如新近出產的「鱟箕田」，實為掘性高山。

黑皮田與白皮田還常見其皮隨格侵入，以致雕製時難以掩飾。黃皮田就沒有這種現象。同時，田黃的肌理內除了紅格和部分近皮層處偶含細黑砂點外，絕少再含其他雜質，而且愈近其心質愈純淨。

硬田、鹿目和其他掘性山石的肌理內，除裂格具有不同的特點以外，還常含有霜紅色塊或雜色大砂點，甚至大硬疤等雜質。

田黃的相對密度

田黃石密度與它石不同，把握住田黃的相對密度特徵，便可避免差錯。田黃的相對密度，是指田黃的重量與同體積的水，在 4℃時的重量之比，其相對密度在 2.53～2.9。與同體積的掘性石相比，硬田、鹿目的分量最重。三坂之田均較接近，而其中大部分的碓下田、下

坂田、坑頭田都比硬田、鹿目等相對密度稍小。

　　中坂田介於上、下坂田之間，比前者又稍輕些。上坂田接近中坂田，但更輕些。掘性高山比上坂田要輕得多。這些都可作為鑑定田黃真偽及優劣的參考依據。

　　田黃的相對密度與其他寶石、礦物的相對密度都取決於其化學成分與內部的結構狀態。結構越緊密，相對密度則越大。此外，生成環境也與相對密度大有關聯。

　　據有關科學測定，岩漿早期形成的無水礦物就比晚期含水的礦物相對密度大，原生礦物一般比次生礦物相對密度大。因此，相對密度不僅具有鑑別意義，同時也可作為其生成環境的旁證或輔助依據。

　　行家在長期與田黃石材接觸中，感悟到上、中、下三坂田石及白田、坑頭田等各色田黃與掘性高山、鹿目之類掘石手感分量均有微妙差別。一些田石拿在手上，憑其分量，基本上可判斷出屬於何地開採的何類田石。經過數百例實驗，從中測定出如下資料：

　　白高山的相對密度較小，約在 2.5，掘性高山的相對密度在 2.5～2.53；大部分上坂田黃、坑頭田、白田及色彩淺淡的田，相對密度一般多在 2.53～2.6；中坂所產質優、色好的田黃，相對密度在 2.6～2.65；下坂田、九手田的相對密度，一般在 2.65～2.7；黑田的相對密度在 2.6～2.65；硬田、鹿目的相對密度大多在 2.75 以上；掘性連江黃的相對密度在 2.85～2.9；溪蛋的相對密度在 2.53～2.55；牛蛋的相對密度在 2.8 左右。

　　其中相對密度在 2.6～2.65 的田黃，占田黃總數的絕大部分。

如何識別偽造田黃石

　　偽造田黃石自古有之，以下介紹幾種作偽方法。

　　最常見的是利用壽山石中一般品種，色近田黃，似有蘿蔔紋的石材，將其整成卵石狀，並用硬器點鑿或置於硬砂中翻滾，然後再沾上土，或再加蒸煮，使其外表色形似無皮的田黃，這樣就能或多或少遮掩肌理的破綻。

　　常見的還有假造石皮，或用顏料塗染，或用膠水調石粉塗抹其表。造假者還故意稍露出部分質好、色佳，又好像有紋的肌理。然而，這種假石皮皆鬆且脆，顆粒粗大，渾濁不透，乾結如疤，難以受刃，遇刀即脫。還有用更「高明」的手段，既使原石改變色澤，類似田黃，又「巧妙」地使表層肌質變換成田黃各色「裏皮」。

　　近年，有關地質研究部門從研究角度出發，在實驗「福壽田」中發現，用某種科學的方法已能將一些石材的分子結構改變，使其色澤與內部結構接近於田黃，但終不能溫潤其質，增其絲紋。可見田黃的麗質並非人工所能造。

　　另外，還有用掘性高山或掘性山石作原坯，在其某些部位粘上或鑲嵌一小片或數片真田黃石，巧妙地使石身大部分顯露出田黃的「肌質」，既有「皮」，也有「紋」，可謂貨真價

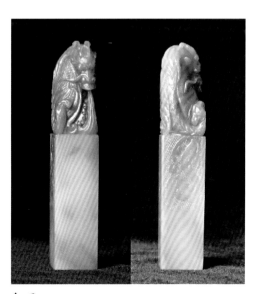

印石

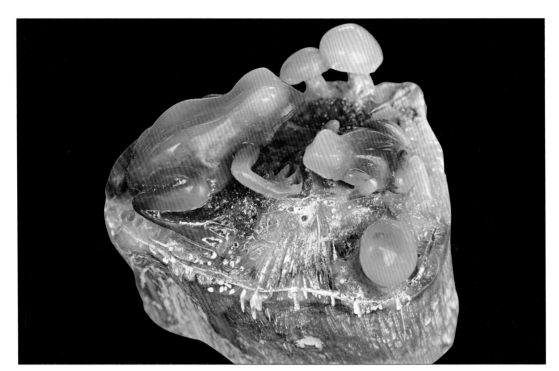

青蛙石雕

實的田黃，使人一時難以分辨真偽。

　　但是，粘與嵌者，必有平直的縫隙，與自然裂格迥異，接縫再密也總有破綻，有的會露出膠痕，有的因刻飾過程要加深其縫，雖然刀巧，也不可能毫無痕跡。

　　綜上所述，把握住田黃的各種特徵，再摸清與它相似的石材區別所在，從色、紋、質、形諸要素著眼，並以此為主要依據，經常實踐，總結、積累經驗，得出規律性的東西，將會逐步獲得鑑別門徑。

田黃未必都有「格」

　　「無格不成田」這句口頭語在業內流傳已久，常被商家拿來作為解釋因田黃石有裂痕而使買家質疑的理由。「格」，福州方言指的是裂紋，意思是說：像田黃這樣名貴的寶石，也免不了會有裂痕格紋之類的瑕疵。

　　到底田黃石的「格」是怎樣產生的呢？眾所周知，田坑石的原生地並不在水田裏，它同其他壽山石一樣，都是礦脈的組成部分。所不同的是由於幾百萬年以前地質變化等原因，才從母礦中剝離了出來，成塊狀散落山間。隨後經溪水長年的沖擊運載，最終埋到了水田底。在此漫長歲月的遷移過程中，歷遭風雨襲擊、滾動碰撞，其表層遭受損傷而出現一些裂痕，這是在所難免的。

　　田石沉浸田地期間，長期浸泡於酸性的水土之中，氧化鐵的滲透，又使裂痕顯現出血絲狀的色紋，也就是鑑藏家們所稱的「紅筋」，成了田黃石的六大特徵之一。

　　就一般而言，田坑原石在挖掘出土之時，外表或多或少會見到纖細的格紋，然而，裂痕畢竟是石之病，「格」多終非好石。假如將格紋看成田坑石所必備，並以是否有「格」作為

鑑別真假田黃的依據，那就大錯特錯了。

　　既然田石的「格」是在遷移中碰擊所致，那麼就可能有未被碰裂而保持完好肌膚的礦塊。更何況經過雕刻加工之後的田黃藝術品，作者在創作時都儘量地設法將裂紋摒除掩飾，以求提高寶石的品級。嚴格來說，田黃並非都有「格」，純而無瑕的上品不是沒有，只不過寥若晨星難得一見罷了。

　　與「無格不成田」相對應的還有一句是「無砂不成杜」，說的是壽山石中另一個名品——都成坑，意指都成坑（都成坑亦稱杜陵坑）石中往往夾雜著砂。

　　都成坑石質通靈，光彩奪目，佳者可與田黃石相媲美，名列「山坑」之首。它的生成是火山熱液沿著岩石的裂隙充填、沉澱晶化而成的。因岩石堅硬，礦層稀薄，故開採出來的石料常有砂粒摻雜肌理之中。尤其是質地瑩澈的結晶體，大都緊貼於砂岩面上，分解困難，故取名「粘岩都成」，屬都成坑之極品。民間有諺語云：「都成坑，砂成山，有水色（福州方言，光澤謂『水色』），人人貪。」其特色可見一斑。

　　若以「砂多如山」來形容都成坑，無疑是恰如其分的，但絕不可將其絕對化，誤認為凡都成坑石材就必定會有砂。須知，砂格是寶石中的雜質，其在礦床中的分佈或聚或散並無規律，所以在採鑿的大量天然礦石中，是完全可以挑選到無砂的礦塊，只是罕見且價高而已。文獻載：「（都成坑）通靈純淨者，偶有之，其價不亞『田黃』。」

　　常言道：十寶九疵。凡世間種種寶物都難求十全十美毫無缺陷，正像「金無足赤，人無完人」一樣，田黃石、都成坑偶見砂格微瑕也一定「瑕不掩瑜」，絲毫無損其高貴的身價。

容易假冒田黃的其他掘性石

　　在壽山石中，最易與田黃混淆的主要有掘性高山、掘性都成坑、掘性坑頭、鹿目格、牛

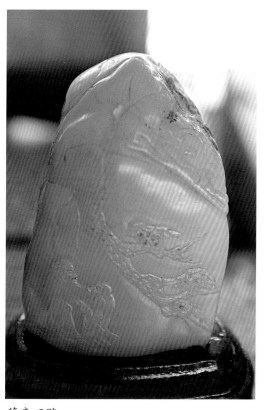

薄意石雕

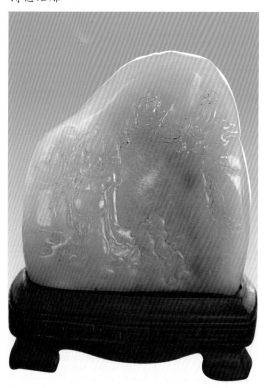

薄意石雕

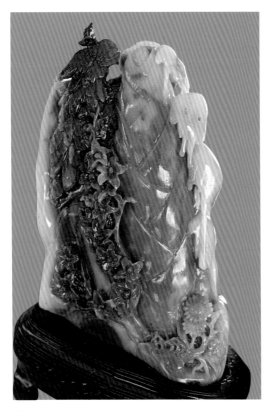

壽山石雕

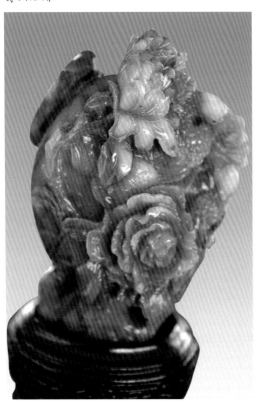

壽山石雕

蛋黃、善伯洞、連江黃、溪蛋和新出荔枝洞。近年常見荔枝洞所產黃色帶皮石料刻製的假田黃，通靈豔麗，多見方形，要價極高，故愈通靈者，愈要認真鑑別。

1. 掘性高山與田石

掘性高山有的極似田石，但質多鬆軟且有諸多不足：「溫」不及田，缺乏寶氣；「潤」不如田，亮度差；「膩」更遜於田，整日手漬浸摩也達不到田石油光欲滴的效果，而且石材要經常泡油保養，只要一段時間不上油，即粗澀變態，失去光潤。

掘性高山和掘性都成坑雖有與田黃石相似的蘿蔔紋，但表裏石色變化不明顯，且掘性高山石質細而鬆軟，掘性都成坑潔而微堅，其溫潤遜於田黃，新出掘性高山質近田黃，俗稱鱟箕田，但外形不呈卵狀。掘性高山的蘿蔔紋，比田黃或白田的紋要略粗而且更顯露。

掘性高山凝度不夠，相對密度稍小，比田黃要差得多。並且僅外表一層黃色似田黃，但不如田黃的顏色穩定，燈下照射，內則泛白。掘性高山亦多紅格，但色略鮮，如血縷，或如白海蛋皮中的紅絲，既乾又燥，與田黃迥異。

掘性高山稍比原礦產凝潤，通透過於田黃。其內心常含有較大的紅色斑點，或霜紅如粉質的石塊。帶皮的掘性高山，皮多顯赭黃而且極為稀薄，皮質鬆散如土，乾澀乏亮。鱟箕田即產於高山的西北麓，無論從產地、肌質來看，均應屬於掘性高山類。

2. 掘性坑頭與「坑頭田」

掘性坑頭皆為塊狀獨石，常見其外形棱角畢露，多無裏皮。掘性坑頭有兩種類型：一種外表酸化層薄，極似掘性高山，石色淺黃，比掘性高山更通透，無皮或無紋或帶紋，質地比掘性高山略脆，亮度優於掘性高山；另一種酸化較透，肌理內外色質均極似下坂田黃，色黃而略偏褐，有蘿蔔紋，細勻極近田黃而羅列略顯齊直且較顯現，或有紋路略粗如棕粒將化未化。

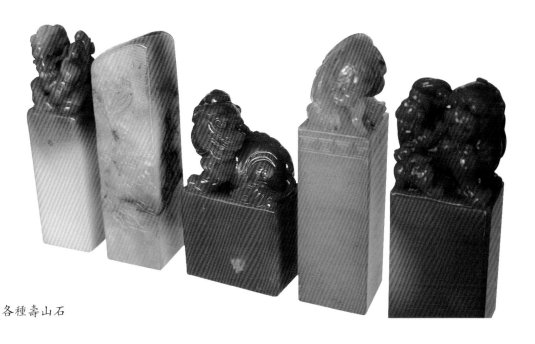

各種壽山石

少數有皮的，皮顯黃色，稀而且薄。這種石材質較脆，碎裂格多，格紋比較挺直，溫細近田，潤亮與田黃無異，唯膩尚不如上、中坂田，與下坂的部分田石不相上下，價值與三坂田等同，人們習慣地稱為「坑頭田」。

坑頭田重量有時可達 500 克，但山石氣重，多粗劣含有沙礫，整塊石中往往僅能取一小部分質地較純優的。故能成材而色質又好的坑頭田，確難求得。坑頭田的產地雖靠山，但位於壽山溪的發源地，具有與沿溪田黃所必需的客觀培育的同等條件，故質地優於其他掘性山石，但大部分仍帶有掘性山石的特徵。

3. 鹿目格

鹿目唯皮與外表肌層通透，色澤似田黃，相對密度大。

其肌理若為黃色而透明的，則多少會帶有蟹灰色調，無蘿蔔紋，只有少數帶有層紋。如若皮下多帶霜紅粉狀色暈，山石氣又重，多含硬砂的，人稱「鴿眼砂」。鹿目中有色濃黃如桐油地田石，堪為上品，俗稱「鹿目田」。

鹿目上斤的不少，常裹黃皮，皮或薄或厚，但以薄者居多。皮質凝細，多挾硬砂。肌理通常皆渾濁不透，尤其內心極硬結乾澀，鹿目質若通透，多帶縱橫交錯之大格，又稱「鹿目格」，其材積偏小。鹿目材積較大的，質皆渾濁，格少，甚至無格，易於辨認。

4. 碓下田和掘性碓下黃

碓下坂中偶爾可採得帶青的黃色皮，肌理接近田黃石材，外層肌質色濃，黃而紅褐，似部分下坂的田黃色，至其裏則逐漸趨淡。有較明顯而細密的蘿蔔紋，紋行稍直，外表肌層中常摻雜白色虱卵狀渣點，乾裂較多，也常有紅格，質靈透如上坂田，溫潤細膩接近於下坂田，但稍感鬆澀，欠乏凝結。

另有一種碓下坂所掘的碓石通靈如下坂田黃，通靈度略遜於前者，無皮或有稀薄小塊

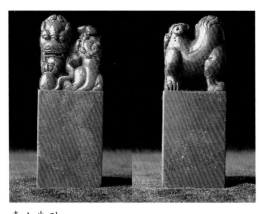

壽山朱砂

皮，質細嫩，無法尋見蘿蔔紋，顏色與下坂田黃無異，裂格少，溫潤比下坂田要差些，外層肌質中也偶有星散小白點如虱卵。

這兩種石材，特徵、價值均接近下坂田黃，通稱為「碓下田」。

碓下坂中有肌理不甚透明的石材，質硬而澀，無蘿蔔紋，亦少有裂格，無皮，質色似連江黃，多含虱卵狀白泡點，比前兩者重。雖屬掘性，但無溫潤之感，應屬「掘性碓下黃」。此石係碓下黃石，為本地段所產之石，而「碓下田」是來自上游的石材。

5. 蛇瓲

蛇瓲皆為獨石，質稍近掘性杜陵，亦有似田黃的，但比田黃差得遠。此石帶紅、黃顏色的不常見，屬稀品，多見的倒是肌理呈灰白色的，乍看極似白田，但通靈度較差，也偶有粗紋如破絮，色質多不純，肌理常含有雜色點或白砂點，格較少，山石氣特重，質地粗細不勻，刀感頓挫不暢，但比杜陵稍鬆綿，亮度不及杜陵。

燈下照，其裏灰白，不泛紅、黃。溫、潤、細、膩、凝、結皆遠不及白田。相對密度也

田黃石雕件

田黃石雕件 田黃石雕件

大於白田。

6. 牛蛋黃

牛蛋黃，產自高山支對面的旗山南麓的溪澗，質粗、皮硬，不通靈，無蘿蔔紋，相對密度大，易於辨識。

7. 溪蛋

溪蛋外觀略似田黃，無皮，稍向其裏即粉白，無蘿蔔紋，靈度差，僅有微弱透明感，無紅格，其質地屬芙蓉石性，與田黃迥異。

8. 掘性杜陵

掘性杜陵也偶有如鹿目的石皮，格不多見，質細凝剔透，有紋如絮或如水流，不像常見的絲網狀蘿蔔紋，山石氣頗重，質結而堅，刀刮則石屑微捲，肌理多雜而不純，時挾有細小雜點。此石色近枇杷黃的較佳，但內心多顯灰氣。

9. 白水黃

白水黃產於高山背面，質多乾裂，下刀易崩，其中較明嫩的石材則黃色淺淡，且僅附表面，一經摩擦即消失，易辨認。

10. 金獅峰獨石

金獅峰所出的獨石，均為黑色裹皮，極似烏鴉皮，但比田石的烏鴉皮更加烏黑，厚密，肌理不大通透，無蘿蔔紋，含雜質砂點較多。燈照微通靈，但內心灰而渾。溫潤感極差，肌質與皮質均粗雜乾澀，充滿山石氣。

第八章
壽山石的收藏投資

別有連城價，此石名田黃。

——佚名

邱瑞坤作品（汶洋石）

隨著近年壽山石資源日漸難得，收藏者越來越多，而其又位居候選「國石」榜首，故而壽山石身價暴漲。

早在 2002 年 5 月，福建省企調隊就做了一項調查，結果表明，一方普通的壽山石印已由 2 年前人民幣 100 多元漲到 500 多元，甚至 1000 多元。石農出售直徑為 0.1 公尺的壽山原石，也由原來的十幾元漲到 100 多元。

預計到壽山石的良好市場前景，眾多石農紛紛惜售，收藏石頭等待增值，因此，福州市場上已很難買到珍貴品種，一般的也價格不菲。

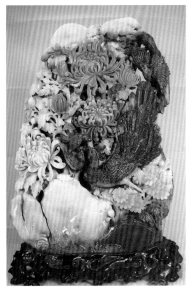

邱瑞坤作品（芙蓉石）

壽山石的收藏價值

壽山石的價格不斷攀高是由其較高的收藏投資價值決定的，壽山石的收藏投資價值表現在以下幾個方面。

1. 審美價值

作為藝術性的收藏品，美麗好看、富有觀賞性，是其收藏投資價值的首要決定性因素。

在福州市首屆「風華杯」青年藝術家壽山石雕作品大獎賽展廳，一位學者說：「壽山石確實是一種比黃金、比玉、比任何美麗的礦石都珍貴的東西。你想想看，黃金，到處都有，玉，也非一地有產，論稀有當然要推壽山石了。因為它只產在福州壽山這塊不大的地方之內。論美麗，哪一種美的東西都有它獨特的魅力，而且美具有不可比性，但論其紋理，其質地能與人的肌膚相通這一特性來說，其他什麼玉、什麼石能與之相比呢？」

2. 拍賣價值

近年，壽山石拍賣不斷創新高。從北京翰海春拍會上可以看到，兩款普通的清代壽山石方章，成交價分別是 24200 元和 50600 元，而一款田黃素方章，其成交價高達 77 萬元。而且，數百萬元的壽山石拍賣成交屢見不鮮。

3. 石質卓越

壽山石石質晶瑩凝膩、溫潤通透，特別是壽山石中的極品田黃，更是「細、結、潤、膩、溫、凝」六德齊具，儼然「石帝」；壽山石或豔紅或明綠，或無色透明，石色之豐富多彩是其他石種可望而不可及的；壽山石雕工藝歷史悠久、風格多樣、雕工精湛絕倫；壽山石品種十分豐富，有近 200 個；壽山石雕至少有 1500 年的雕刻史；現存有關壽山石雕的書籍不下百種，在全國各種寶石中，可謂洋洋大觀。

4. 實用價值

天下寶石不少，鑽石、瑪瑙、琥珀、翠玉、雨花石等諸多名石，有以造型怪異稱冠，有以紋理奇美取勝。而壽山石的不同之處除了其石色絢爛之外，還可以篆刻印章，或雕刻工藝品，具有實用價值。

5. 珍貴稀有

壽山石是不可多得的文化資源，也是不可再生的自然資源，合理而有效地保護和開發壽山石資源具有十分重要的意義。目前探明的壽山葉蠟石儲藏量雖有 2500 多萬噸，但大多數

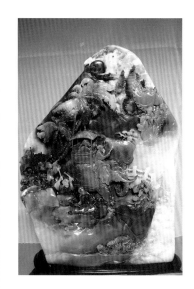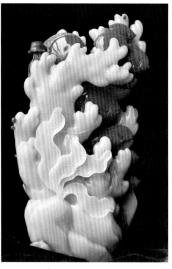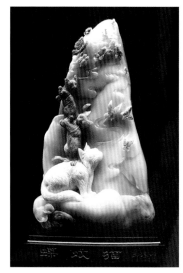

邱瑞坤作品（芙蓉石）

是工業用的葉蠟石。真正工藝用的壽山石，尤其是質優的壽山石資源已相當有限。

據壽山村石農介紹，壽山主峰高山有幾十個礦洞，大多已經廢棄，目前尚在開採的僅坑頭、太極頭、新性荔枝、雞母窩等幾個礦洞。

壽山最富有傳奇色彩的莫過於「石中之王」田黃。壽山有一條小溪，叫壽山溪。這條淺淺的小溪，從坑頭到結門潭逶迤曲折約 8 千公尺。總面積不到 1 平方千公尺的溪流及溪旁的水田，便是全世界獨一無二的田黃原產地。

價比黃金的田黃本來就是「無脈可尋」的零散獨石。這塊小而又小的寶地經過數百年的

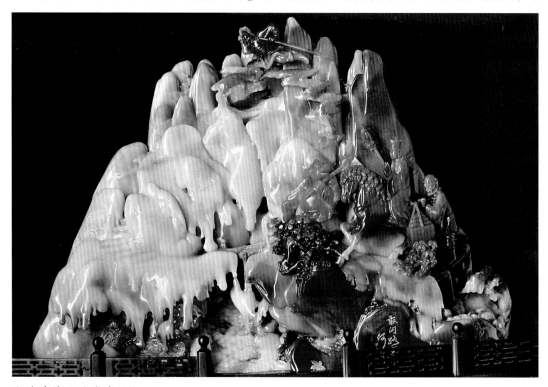

邱瑞坤作品（芙蓉石）

大開掘，每一寸土地都早已不知被翻挖過多少回了，價比金玉的田黃寶石幾近絕產。

在這寸土遍篩的田黃寶地裏，竟然還能留下一塊尚未開挖，也永不開挖的最後兩畝中坂水田，成為全世界壽山石玩家魂牽夢縈的「琅嬛福地」。原來，當年實行生產責任制分田時，由於界限不明引起糾紛，兩個生產隊誰也不讓誰挖，這才使得地球上這田黃的「最後兩畝地」奇跡般地保存至今。

壽山石好材本已十分難得，而雕刻加工也不樂觀。目前，市面上許多壽山石雕作品雕工水準不高，甚至低劣、粗陋，在一定程度上造成壽山石資源的浪費。

壽山石的品種鑑定

壽山石在寶石和彩石學中，屬彩石大類的岩石亞類，它的種屬、石名很複雜，有 100 多個品種。按傳統習慣，壽山石的總目一般可分為「田坑」「水坑」和「山坑」三大類。

1. 田坑石

田坑石呈自然塊狀，無明顯棱角，它沉積於 1～2 公尺深的田地底，採掘艱難，多為當地農民在農閒時，翻田搜掘，偶然所得，故以稀有而珍貴。

田石按產地的不同，有上坂、中坂、下坂和礁下之分。田坑石的品種命名主要按色澤區分，輔之以石質產地。

田黃石是田坑石中最常見的品種，凡黃色的田石均稱「田黃」，以中坂田中所產質最佳。

田黃石的表皮多具微透明黃色層，肌理則玲瓏透澈，蘿蔔紋細而密，條理清晰，按質地的顏色可分多種，其中以「黃金黃」「橘皮黃」最稀罕，「枇杷黃」「桂花黃」次之，「桐

熊艷軍藏印石

熊艷軍藏印石

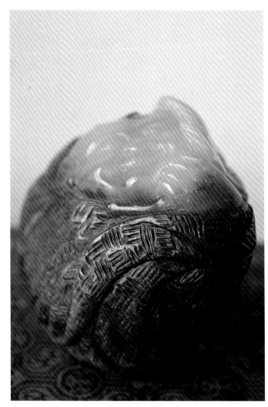

熊艷軍藏印石　　　　　　　　　　　熊艷軍藏印石

油地」則色暗而質濁，屬田石之下品。

　　在壽山石中，最易與田黃混淆的主要有掘性高山、掘性都成坑、掘性坑頭、鹿目格、牛蛋黃、善伯洞、連江黃、溪蛋和新出荔枝洞。

　　掘性高山和掘性都成坑雖然蘿蔔紋與田黃石相似，但表裏石色變化不明顯，且掘性高山石質細而鬆軟，掘性都成坑潔而微堅，其溫潤遜於田黃。新出掘性高山，質近田黃，俗稱「鱟箕田」，但外形不呈卵狀。

　　近年常見荔枝洞所產黃色帶皮石料刻製的假田黃，通靈豔麗，多見方形，要價極高，故愈通靈者，愈要認真鑑別，還見到以數塊小田黃膠合而成大田黃，或者粗質田黃上鑲嵌好田黃片塊，雖經刻工掩飾，但石質紋理自當不同。

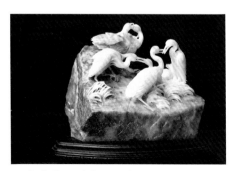

邱瑞坤作品（高山石）

2. 山坑石與水坑石

　　水坑石中的各種「晶凍」，屬壽山石名貴品種，具有質晶瑩，性純潔，色嬌豔等特點，價值以斤兩計算。水坑產地與高山、都成坑產地相似，礦石多為集晶狀結構，石質近似之處很多，特別是高山峰各洞所出的凍石，種種名目幾乎全與水坑相同，兩者極易混淆，其根本區別在於質地的結與鬆，石性的細與粗，紋理的隱與現，色澤的清與濁。

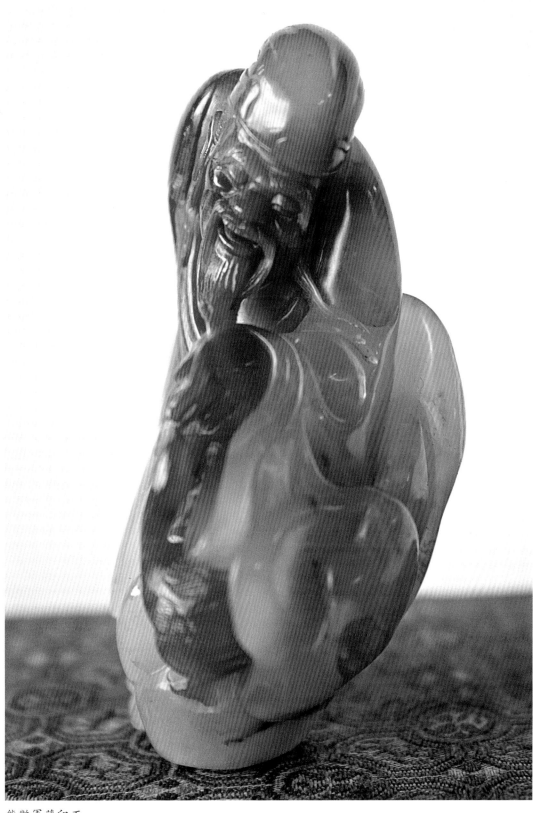

熊艷軍藏印石

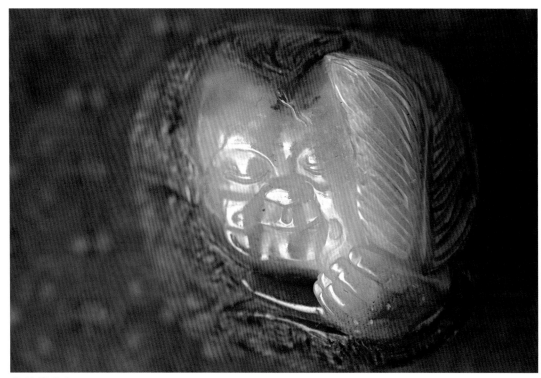

熊艷軍藏印石

如何保養壽山石

壽山石經過雕琢加工之後，外表光滑明亮，色彩斑斕，紋理自然，既屬名貴彩石，又是珍貴藝術品。

壽山石屬葉蠟石，質地滋潤細膩，脂潤柔軟，富有光澤，硬度較低，也比較鬆，尤其高山系的礦石由於開採時爆炸的震動，石的結構受到破壞，多裂格、裂紋，長期放置呈枯燥狀。

壽山石最忌乾燥高溫，應避免陽光暴曬和高溫環境，新採礦石不可長期置放山野或室外，要及時存放於地窖或陰濕之處，時常淋冷水以保潤澤。

開料時謹防熱燥迸裂，以水鋸、濕磨為上，製成原坯後，分品種、檔次和塊度放置於木盤中，在陰濕處保存。若是高檔石料，最好浸入盛滿植物油的瓷盤裏，如塊度較大，亦可將石坯蘸油後用透明紙包裹，放置陰濕處。

經過雕刻加工的成品壽山石雕適宜室內陳列，如石表被灰塵、汙物污染，只要用細軟綢布輕輕擦抹，即可恢復光彩，切忌用金屬或其他硬物修刮，以免破壞明亮光滑的表層。

壽山石印章與小掛件最好經常摩挲把玩，使油漬在人的體溫作用下附著並沁入石中，久而久之，石質則更有靈性，古意盎然。

古人有用油來養石的方法，就是用油塗抹在石上，使之滋潤，又能泯格痕。時至今日，人們也還是採用這個方法來養石。

油須選用白茶油，因其色白又不粘手，是理想的護石油。今國內有人用護髮油，此油也

是從茶油中提煉出來的,添加些香料,多是玫瑰型、茉莉型,是從花卉中提取的,不含化學成分,對石沒有什麼壞處,而且護髮油製作過程考究,油清純,又白又不粘手。

新加坡和香港、臺灣等地用橄欖油養石,也有上述優點,效果很好。切不可用菜油、花生油,既粘手,又會影響石的色澤,使石色呈暗黃。

對收藏起來的壽山石作品,最好放置錦盒中,薄抹白茶油,石表吸透油質,不讓乾燥,以養其性,如此反覆,石質更加溫潤瑩澈。

陳列時宜放置在不受陽光直射的地方,玻璃櫥應加以密封,因為抹過油的產品容易粘灰。櫥、櫃中如裝上日光燈、射燈之類來照明,還需在櫥內放幾杯水,讓水蒸發,增加濕度,防止高溫使石頭乾裂。

從總體上說,壽山石宜用油保養,但不是每個石種都適宜。比如,芙蓉石特別滋潤、潔白細嫩,久沾油漬則變灰暗,失去光彩,所以應忌與油接觸,尤其是藕尖白、豬油白,「入手使人心蕩」,更不能上油。上油後的芙蓉石即泛黃,甚至出現石中黃白不匀的色彩。古人已有這個經驗,他們把上油後的芙蓉石謂之「油泡芙蓉」。

所以,玩賞芙蓉石必先淨手或戴白手套。人們常說芙蓉石天生麗質,何須「塗脂抹粉,喬裝打扮」,淨手撫玩,即有梁園雪與貴妃膚之美感,所以要根據不同的石質而區別保養的方法。收藏者把玩芙蓉石時,還可在臉部和鼻翼兩側輕擦,用微量的脂肪油保養最為適宜。

壽山石高山系中的大部分石頭與田黃石不適宜長久握在手中。因為這類石頭質較鬆,且因開採時受震動,招致許多裂紋隱於石內,由於手有熱度,握久了石溫就高了,裂痕也就顯

熊艷軍藏印石

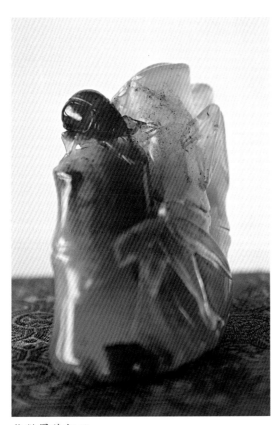

熊艷軍藏印石

熊艷軍藏印石

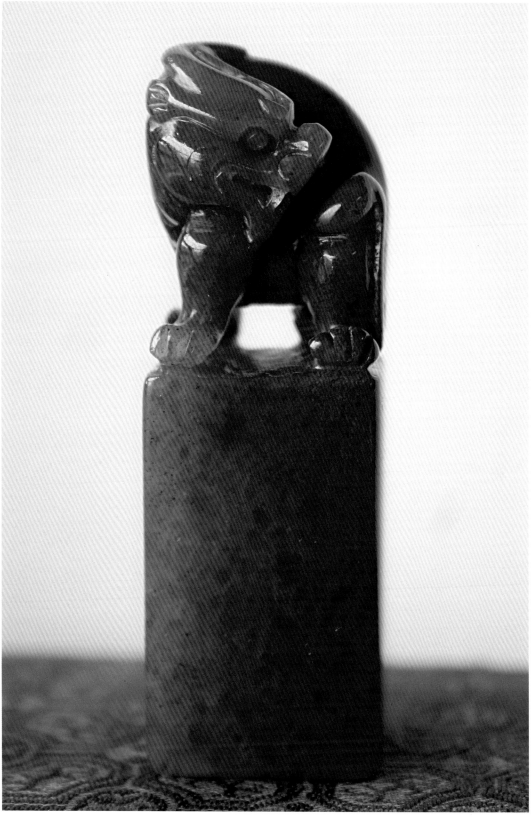

熊艷軍藏印石

現出來了。

有些人保養石頭貪圖一勞永逸，把石頭泡在盛滿植物油的缸裏，這種做法是不適宜的。因為大部分好的高山石長期泡在油中，會更通透，然而也會使石的透明度變低，不自然，尤其是鮮豔奪目的高山石長期用油泡，會失去昔日的光彩。另外，如旗降石、峨嵋石，這些旗山系與月洋系中大部分硬度較高的石本身不透明，就算在油中泡上 1000 年，也是不會通透的。

熊豔軍藏印石

故用油養石不可一概而論。

田坑石石性穩定，溫潤可愛，無須過多抹油，只要時常摩挲把玩。

水坑石冰心潔質，精細磨光後，把玩在手晶瑩通靈，也不必油養。

山坑石中的高山石，質細而通靈，石色豐富，鮮豔多彩，但質地較鬆，表面容易變得枯燥，甚至出現裂紋，色澤也變得幽暗無光，如果經常為其上油保養，則流光溢彩，容光煥發。

高山石抹油後宜陳列於玻璃櫃中，以免灰塵沾染。

白色的太極石上油久了會變成肉色質地，顯得更加成熟，行家謂之「沒火氣」。

都成坑石與旗降石因質堅實穩定，不必油養，多以上蠟保護。

壽山石中普通的石料，如柳坪石、老嶺石、焓紅石、峨嵋石等，石質不透明，產品磨光後進行加熱打蠟處理，不用上油，如沾灰塵，不宜水洗，用軟布擦抹，越擦越亮。但是，壽山石中珍貴的石種不可隨意加熱打蠟，因為有礙於石種保持原來的面目。

進行油養之前，應先用細軟的絨布或軟刷，輕輕去除石雕表面的灰塵，千萬不可用硬物刮除，否則易傷及石材表面，接著再用乾淨毛筆或脫脂棉蘸白茶油，均勻塗在石雕的各部位，即可使雕件益增光潤。

如何成為成功的收藏投資者

當今，福州的壽山石收藏隊伍日漸壯大，在這為數眾多的玩石族中，雖然也有一些只是覺得石頭奇妙好玩，跟著湊湊熱鬧的「好事家」，但也不乏有眼力的收藏投資者和鑑賞行家。

初學者往往輕信人言，花費千金換來贋品，或貪圖便宜買回一大堆石渣垃圾。

想減少購藏的盲目性，成為一名名副其實的收藏投資者和鑑賞家，其實也不難。簡單說起來就是要「多學、多看、多比較」。

「學」是多方面的。首先，要多讀古今壽山石著作和學術文章，從而提高自己的藝術修養、理論水準和審美能力，特別要加深對壽山石的品種分類、外觀特徵和流派風格的認識；其次，要向經驗豐富的專家討教，若有機會跟他們逛石市，必定會得到意想不到的收穫；第

熊艷軍藏印石

三，應該登門拜訪雕刻名師，透過與他們的交往瞭解他們的技藝師承和個人藝術風格。此外，假如條件許可，收藏投資者和鑑賞者還應該學習基本的雕刻技術，學會操刀刻石對鑑別石性、理解刀法都會有很大的幫助。

「看」就是要深入礦區坑頭，實地觀察不同坑別和礦脈的方位分佈以及它們之間的關係。要多接觸不同品種的石材和雕刻藝術品，只有「見多」才能「識廣」，不同的石質特徵和名家的藝術手法，只有在觀摩大量的實物之後才可以領悟得到。收藏投資者和鑑賞者不要放過每一個參觀博物館、展覽會的機會，在那裏可以比較集中地研究石種和雕藝。

「比較」是說不單單要研究珍品真跡，同時要多接觸贗品，有目的地對真、偽品進行比較分析，從而提高辨別能力。所謂「不知假，難辨真」。種種鑑別都要靠多方面的對照比較以後才能作出正確的結論。切忌主觀臆測，簡單武斷。

壽山石收藏投資潛力品種

壽山石價格在近 10 年來呈階梯式上升，尤其一些高檔壽山石和好的田黃石，上升幅度較大。

由於田黃石的數量在逐年減少，其他坑洞的壽山石原來價位偏低的，現在也成為了拍賣會上的佼佼者。從目前市場來看，其他坑洞的優良石種還不太被收藏家所重視，從收藏品種來看，被看好的是一些有名的坑洞，如白芙蓉和杜陵坑、善伯洞等，如果對這些印石進行投資，將有一定的升值空間。

另外，明、清兩代優質的古舊印章，以及名家刻的印鈕和金石家篆刻的印章，都會成為極具潛力的藏品。

熊艷軍藏印石

熊艷軍藏印石

熊艷軍藏印石

第九章
青田石的文化源流

小印青田寸許長，
抄書留得舊文章。
縱然面上三分似，
豈有胸中百卷藏。

——清・鄭板橋

沈泓藏石

　　青田石，地質學稱葉蠟石，是一種耐高溫的礦物。葉蠟石並非都可用於雕刻，可用於雕刻的是優等葉蠟石，占總量的百分之一不到。

　　「青田有石美如玉」。青田石按色彩可分為 10 大類，100 多種，石質潤澤透晰，或色彩絢麗，或潔淨如玉，是我國葉蠟石品種中色彩最豐富、種類最齊全的石品之一。

青田石溫潤細膩，純淨透亮，石性脆軟相宜，行刀爽利，脆而不堅，是中國印石中的最上品。青田石的硬度遠較玉珉為低，大約為摩氏2度。自被先民認識以來，備受印石專家和雕刻藝術家稱道。

青田石色彩豐富，光澤秀潤，質地細膩，軟硬適中，可雕性極強。用青田石雕製的作品五彩繽紛、玲瓏剔透、晶瑩如玉，別具藝術效果。

沈泓藏石

青田石的歷史

長久以來，青田一直以山蘊奇石而聞名遐邇，青田石中的燈光凍與壽山石中的田黃、昌化石中的雞血石並稱中國三大名石。青田石質地細密純淨、溫潤高雅，沒有強烈的色彩對比，顏色以青、綠、白為主。

青田素以「石雕之鄉」「華僑之鄉」「名人之鄉」著稱。「三鄉」文化，源遠流長，尤以青田石雕最為著名。

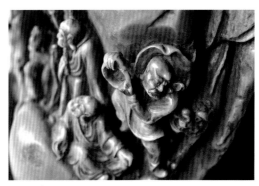

沈泓藏石

青田石的利用至今已有一千五六百年的歷史。據《青田縣誌》記載，元時「趙子昂始取吾鄉燈光石作印」，據說趙子昂是用青田石治印的第一位名人。

明代中葉，篆刻大家文彭以青田的燈光凍石自篆自刻印章，掀起了篆刻領域的一場材料革命，一時間文人雅士自治石章之風席捲天下。沿襲20個世紀的銅印時代壽終正寢，取而代之的是流派紛呈、名家輩出、生機勃勃的石章時代。

可見，以石替銅，印起八代之衰，在皇皇中國印章史裏，青田石自有其不可磨滅的畫時代貢獻。

根據出土文物，青田石雕早在六朝（222年～589年）時，就已經問世了。至元明時期，由於青田石被大量雕刻為圖書印，而被稱為圖書石，並為振興我國篆刻藝術作出過貢獻。但青田石雕刻在這一時期仍處於實用階段。

清代，青田石雕的技藝水準和生產規模得到了很大發展。不僅有實用工藝品，還有供觀賞的陳列品，並開始銷往海外。

清代很多畫家、文人都以青田石為印，如鄭板橋不僅喜歡以青田石刻印，還寫詩讚賞青田石——「小印青田寸許長，抄書留得舊文章。縱然面上三分似，豈有胸中百卷藏。」

1904年，青田石雕在美國舉辦展覽。1910年，在南京的南洋勸業會上，青田石雕獲銀牌獎而享譽中外。

新中國成立後，石雕藝人的生產積極性提高，加上美術工作者的指導，青田石雕技藝水準不斷提升，受到國內外普遍好評。青田石雕進入觀賞藝術品階段。

沈泓藏石

青田石的成因

1929年，地質學者葉良輔、張更到青田山口、季山一帶實地考察，採集標本，寫成《浙江青田縣之印章石》一文，認為青田石的形成是中高溫溶液與火山岩互起變化，由流紋岩與凝灰岩蝕變而成。

1949年後，浙江省有關地質工作者在山口一帶多次作調查研究，認為青田石的形成與火山岩活動有關，成礦形式以交代為主，充填為次。

在火山活動過程中，火山氣液（包括部分天水）交代、分解早期形成的火山岩，在一定的物理、化學條件下，經部分或全部脫矽、去雜，物質組分重新組合，就地沉澱或沿裂隙經過一定運移充填而形成新岩層。成礦時代為距今約1.4億年的晚侏羅紀。

青田石是一種優質葉蠟石，有青白色、淺黃色、淺綠色、褐紫色等顏色，有蠟狀光澤，具滑感，勻質塊狀，摩氏硬度1～2度。青田石的化學成分以三氧化二鋁（Al_2O_3）和二氧化矽（SiO_2）為主，兩者約占總含量的90%。

青田石的開採史

青田石六朝時已被利用，宋時開採較多。清代，青田石礦的開採具有相當規模。光緒《青田縣誌》載：「楓（封）門洞，岩穴深廣，可容百餘人。」民國初年，冒廣生《疚齋小品三種》載：「所產之區有脈可尋，礦工尋得脈線，先鑿破岩皮，而後逐層深入。洞口高約六七尺，洞內圍徑三四尺，曲直無定程。兩旁用雜木撐住，又以雜木縱橫擔其上。每開一洞，需十人或八九人，秉燭蛇行而入。一人在前操器開挖，餘人單衣赤足在後面匍匐傳遞。其雜石泥沙，用箕交手運出，遇有水泉，用小桶汲引，得有石料，抱而伏行，至阻礙處，仰身輾轉而出。泥沾體足，面目不辨。」

清徐鶴齡在《方山採石歌》中驚歎：「崖傾壁圮悔莫追，人生衣食真難危。石兮石兮知此意，金玉還與石同棄。」

1929年，青田全縣開採場所共14處，以山口村、方山村及周村等地最著名。山有家山、荒山之別，家山皆有山主，屬私人所有，大多由石匠與山主合採，少數由礦商出資向山主購鑿；荒山則無山主，任人開採，不加禁止。開採方法，大都沿用土法。礦山

沈泓藏石

沈泓藏石

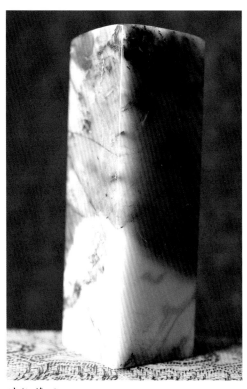

沈泓藏石

採出之石,皆雇工挑至山口,售給雕刻工人。

新中國成立後,青田石得到更大規模的開發。1953 年 8 月,成立山口蠟石生產合作社。1956 年 10 月,建立地方國營青田縣蠟石礦,下設旦洪、封門、白岩、堯士、老鼠坪 5 個工區,生產轉向以開採工業用葉蠟石為主,產量逐年增長;雕刻石產量在起伏中有所下降,1957 年產雕刻石 620 噸,1960 年 932 噸,1965 年 1168 噸,1970 年 572 噸,1976 年 63 噸,1980 年 361 噸,1985 年 219 噸,1988 年 296 噸。

此外,山口、方山一帶,私人採石者多達數百人。嶺頭有礦洞 30 個,塘古的採石礦洞佈滿山岡,季山、下堡也有少量開採。大多沿用舊時開採方法,礦洞十分狹小。

青田石的價格由輕工業部統一規定。20 世紀 50 年代定價為:特級（50 千克以上）每噸150 元,一級（30 千克以上）每噸 106 元,二級（10 千克以上）每噸 80 元,三級（2 千克以上）每噸 60 元。1973 年 10 月調整為特級每噸 230 元,一級每噸 150 元,二級每噸 110元,三級每噸 80 元。私人開採的青田石價格由買賣雙方商定。

文化名人眼中的青田石

王朝聞眼中的青田石——

20 世紀 80 年代到了浙江青田,參觀了石雕的製作過程,才瞭解到石雕藝人們的雕刻技藝的特殊點:著重刻出題材的形體美,彌補了色彩不像實物這一缺憾。以造型的美居於壓倒優勢的石雕,在被動中求主動,色彩不像實物卻更加顯示了石雕造型的特殊魅力。

不同時代的青田石雕藝人,在選擇自然的石材來創作時,首先是重視某些石材本身的特

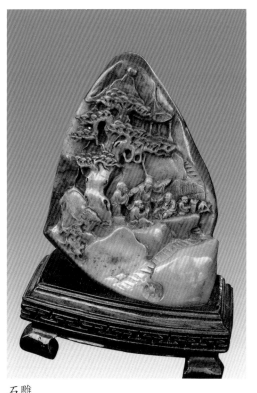

石雕

沈泓藏石

點。

在服從石材特點的限制這一前提之下，發揮藝術構思的獨創性，即所謂「化腐朽為神奇」，使無生命的石材在藝人靈巧的雙手裏獲得了藝術的生命。這種主客觀相統一的藝術構思，正是青田石雕藝人的老實和聰明相結合的表現。

青田石雕在選擇物質材料與藝術構思時，對石材固有的不同顏色的斑痕巧妙利用，把石材的缺點轉化為藝術的優點，使動物或植物的形體構成也有不同色彩的變化，從而增加了造型接近自然物的幻覺。藝術的構思對石材固有的色斑的利用，不像模仿繪畫那樣自由增加某些顏色，而是在不掩蓋石材對創作的限制的條件之下，發揮雕刻造型的特長，給觀賞者造成某種生動活潑的美的幻覺。

作為審美物件的青田石雕藝術，對研究工作提出了不是少數人在短暫的時間裏所能完成的任務。不論從歷史發展還是從作品的比較研究，值得關注的問題很多。譬如說，它既是一種民間藝術，又是一種商品。因此，如果要瞭解這些作品的發生和發展的特殊性，理解這些作品的審美特性與審美趣味的關係，理解石雕藝術與其他民間藝術的聯繫和差別，都不能不研究青田的民俗與手工業發展的關係，我們應當承認研究任務的艱巨性。

劉江眼中的青田石——

青田石，由於它的質地溫潤脆軟，色彩斑斕，又易於雕刻，因此在很早以前就被開發利用。從出土文物看，六朝時期曾有雕刻石豬作為墓葬品（現藏浙江省博物館），以及婦女、兒童的掛件裝飾品，製作工藝也逐漸隨之興盛發展起來。後來隨著時代的演進，人們審美意識的提高，石雕工匠能根據石料的色彩、肌理、釘結等的不同而隨類賦形、因材施藝，刻製

沈泓藏石 沈泓藏石

出文房雅具、圖章、佛像、香爐等實用工藝品，以及為審美需要而專門發揮石色之長雕刻穀物、花果、禽獸、蟲魚等題材的陳設品。這些產品不僅滿足了國內人民群眾的需要，同時開始向國外銷售。17、18世紀時，就有青田人由陸路經西伯利亞前往歐洲販賣青田石雕（見1925年英文版《中國年鑑》）。此後，青田石商的足跡遍及南洋群島、歐洲、大洋洲、美洲等地。所到之處，所售產品無不受到當地人的稱譽。

韓天衡眼中的青田石——

青田石硬度遠較玉珉為低，通常為3～4度，素以質地晶瑩、色感雅麗、硬度可人著稱於世。自被先民認識以來，走過了一條物美價廉、充珉替玉，到邁珉勝玉、令玉稱臣的道路。因僅產於浙江省的青田縣，故名青田石。

青田石大彰於世及登文人雅士之室，當在明代中葉。當時由於篆刻大家文彭偶以青田石充作印材，替代金屬、牙骨等印材。偶然的嘗試，居然石破而天驚，有意無意間引發了一場篆刻用材的大革命。宜於奏刀、刻者稱便的青田石被引入篆刻領域，使宋元以來有治印雅興、面對堅頑銅印又興敗氣餒的文士群，終於尋覓到了自篆自刻的理想印材，從而調動、激發出文士們前所未有的刻印熱情。文彭的宣導，時代的需求，文士的期盼，一時間以石材刻印的風氣應運而生，風靡天下。這是發生在明末士林藝苑中的一件大事。

幸運的青田石，因時間的推移，用途益廣，妙處益顯，知音益眾。它既是雕件藝術的載體，又是印材的最佳石料。

以雕件論，六朝時的各式臥豬，其施藝水準都還處於實用為旨的階段。雖具拙樸之美，但畢竟鈐有初生期欠成熟、少文化的烙印。青田石雕件趨於精美是在清乾嘉以後，惜名工巨

匠皆不可考，物存名佚，殊為可惜。近半個世紀以來，青田石雕真正地成為一種文化的構築，其雕刻技能、風格塑造、情趣意境，都達到了前所未有的美輪美奐的程度。總體來說，青田石雕自成流派，而眾多名工又各立徑畦。基調體現為寫實而尚意，精妙而大氣，細膩而見難度，抓形而見神采；手法則不主故常，圓雕、鏤雕、浮雕、線刻交替為用；以其嫻熟而不同凡響的相石、開坯、雕琢、封蠟、潤色工序，使青田石雕具有獨特的藝術魅力，被海內外藏家所青睞。

以印材論，上品的青田石本身即是藝術品，毋論其質地凍或非凍，石性皆清純無滓，「堅剛清潤」「柔潤脫砂」，最適於受刀聽命，最宜於宣洩刻家性靈，因此是印人最中意、信賴的首選印石，古來第一流印人無不樂於選用青田石奏刀即是一大明證。此外，歷來印人對它石中看不中用的批評反證了青田印材是其摯友。

清初蔣元龍《印詩》之一：

> 曾見河東小印章，橫波封號也堂堂；
> 風流舊院贏佳話，馬四娘與薛五娘。

這是清初蔣元龍所寫「印詩」之一。原注：友人見示青田凍石白文小方印「如是」二字，傳為河東君物；顧夫人畫蘭用「橫波夫人」印；馬湘蘭有「守真元元子」朱文方印；薛素素有「素君」「五娘」二印，皆於畫幅中見之。

河東君即柳如是，世稱柳宗元為柳河東，如是姓柳，應屬無疑。顧夫人即顧眉，字橫波。馬四娘即馬湘蘭。薛五娘就是雜劇《桃花扇》中的卞玉京，原名薛素素，卞玉京是她做女冠後的道號。這幾人都是明末秦淮名妓，姿容出眾，能歌善舞，於琴棋書畫、詩詞曲賦方面各有所擅。

青田燈光凍自明文徵明之子文彭及文彭高足何震用以作篆治印之後，大行於天下。蔣詩提到秦淮八豔中竟有四位與篆印有緣，可見篆刻藝術發展聲勢之盛。而青田凍石印章進入女性圈子，此詩應是最早出現的記載。

蔣元龍另有一首印詩——

> 紫竹修廬最可人，技之餘亦自傳真。
> 清琴濁酒相娛戲，江皓臣師何主臣。

原注：水晶長方橋鈕印白文「紫竹修廬」，旁署江皓臣雪漁；青田腰圓印朱文「技之餘」。款志云：「生予先生委制，木棗山房何震。」又：雪漁田黃凍大方印朱文「清琴濁酒」，款「萬曆甲辰為長公

沈泓藏石

熊艷軍藏石　　　　　　　　　熊艷軍藏石

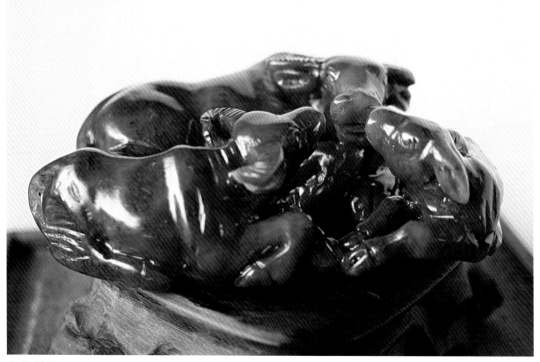

熊艷軍藏石

先生刻」。向藏曹廉讓希文家，轉贈汪中允退谷，印旁有跋，失錄。

何主臣即何震，師事文彭。青田石為絕妙之治篆佳品，自文彭購得青田燈光凍之後，即捨牙章並親自以石治印。何震得其真傳，畢生致力金石，篆藝風氣大開，天下盛行。後世文、何並稱，功不可沒。江皓臣，字雪漁，是何震的入室弟子。何生予乃何震同宗前輩。青田腰圓印屬不規則造型，今人呼為無型章。

無型章的出現，是中國篆刻藝術的一大飛躍。從此，篆刻便與傳統的印璽鈐章逐步分離，而以獨立的全新姿態，自成體系。

文彭之後，篆刻風靡大江南北，人才輩出，流派紛呈。如吳振諸王，皖派何、李（包括徽派的程邃）等。活動的中心則在會稽、南京一帶，許多著名文人如後來的吳梅村、董其昌、錢謙益等都被捲了進去。柳如是乃錢謙益的寵姬，她的小印章或即錢謙益所贈。顧橫波、卞玉京等的印章恐與楊文驄有關。

楊文驄，字龍友，江西吉安人，詩書畫三絕，雅愛金石。崇禎末為青田縣令，一年後擢調永嘉令，罷官後回金陵。福王監國，馬士英為閣揆。馬是楊的舅父，遂掛了個禮部主事閒職，支六品俸糊口。楊與馬、阮閹黨政見不合，在秦淮河旁過著寓公生涯。日與舊交李貞麗以及諸名妓相狎，秦淮諸豔的印章，或即是這位青田縣太爺所賜。

熊艷軍藏石

第十章
青田石的種類

有石美如玉，青田天下雄。
因材施雕琢，人巧奪天工。

——潘潔茲

青田石雕

　　青田石產地較多，色彩豐富，花紋奇特，品類繁多，新編《青田縣誌》將其分為 10 類，108 種。從質地、色澤、紋理三方面衡量，多數可稱名石。

　　青田石質地結實不裂，純淨無暇，細膩柔和，溫潤如脂，似透非透者為上。

　　青田石色澤鮮明者好，紋理奇巧者佳。形方大、質純潔、色鮮明或紋奇巧的青田石，令人一見鍾情，故有人稱「貴石而賤玉」。在百餘種青田石品種中，當以「燈光凍」「封門青」「黃金耀」「藍星」「竹葉青」「龍蛋石」最為名貴。

青田石各產地石材各具特色，就是同一產地之石，也千差萬別，故種類繁多。青田石因礦物組合不同，石質差異較大。

青田石富含氧化鋁，呈半透明或微透明狀，細膩、均質的稱凍石，是青田石之上品。又因微量元素的含量和生成的物理、化學環境不同，使石呈紅、黃、藍、白、綠、黑等 20 多種顏色，可謂五彩紛呈。

按顏色分，可分為以下 10 類：青色類，黃色類，白色類，紅色類，藍色類，綠色類，褐色類，棕色類，黑色類，花色類。

一、青色類

1. 蘭花青田
又名蘭花、蘭花凍。色如芳蘭，明潤純淨，通靈微透，適於奏刀。產於封門、堯士。

2. 竹葉青
又名周青凍。青色泛綠，石質溫潤細膩，產於周村。

3. 金玉凍
有青黃兩色，溫潤明淨，細脆光潔，石屬上品，產於南光洞、封門。

4. 封門青
又名風門青、風門凍。淡青色，如春天萌發的嫩葉，有的偏黃、白。質地細膩，如燈光凍，微透，不堅不燥，肌理常隱有白色、淺黃色線紋。

封門青刻印章最宜走刀，盡得筆意，為難得之珍品。產於山口封門，此石極純，無雜質，故曰「青」，以產地加特徵為名。

封門礦石材甚豐，封門青卻為數不多。一般質純、細膩、不凍而色澤鮮明的石材，統稱為封門石，是製作印章和精雕品的上等石材。

5. 南光青
青色明淨，溫潤微凍，質細性韌。色偏白，肌理常隱白色斑紋。產於南光洞。

6. 旦洪凍
青色微黃，石質溫潤，細膩瑩潔，性近蘭花。產於旦洪。

7. 魚凍
燈光石中肌理隱有淺色斑點或格紋者。產於封門等地。

8. 白洋夾板凍
青色或黃色凍石夾生於深色石料中，呈層狀，石質細潤，晶瑩通靈。產於白洋。

9. 季山夾板凍
紫岩中有一層平薄的青白色凍石，質地細膩光潔。產於季山。

10. 蘭花青
青色凍地，上有墨綠色花斑，石質細潤微透。產於旦洪。

11. 老鼠凍
色澤清麗，質細結實，較透明，青色凍石常呈層狀。產於老鼠坪。

12. 夾青凍
青色，質潤姿溫，夾生於灰青色硬石中，呈塊狀或層狀。產於堯士、塘古、嶺頭。

青田石雕

青田石雕

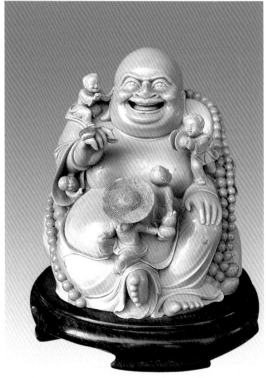

青田石雕

13. 青白石

青田石中最具代表性的普通石料。其色青白，質地脆軟稍粗，產量最多。產於山口一帶及塘古。

14. 麥青

青色略帶灰白，質地堅韌，結實不瑩，石質一般。產於禁豬洪。

15. 西山青

灰青色，質細堅韌，微透，肌理多黑麻點。產於西山。

16. 嶺頭青

灰青色，結實少裂，色調灰暗，質感粗燥，欠光澤。產於嶺頭。

17. 燈光凍

又名燈明石、燈光石、燈光。青色微黃，純淨細膩，溫潤柔和，色澤鮮明，半透明，光照下燦若燈輝，故名。燈光凍質佳易刻，明初已用於刻印，名揚四海，為青田石之極品，「高出壽山諸石之上」（《書譜》1979 年第 4 期），價勝黃金。產於山口封門、旦洪等處。近年時有產出，數量極少。

二、黃色類

1. 黃金耀

黃色豔麗，質地純淨，溫潤脆軟，與燈光凍齊名。產於封門。

2. 塘古黃凍

質純潔無瑕，黃似田黃，白如封門，黃、白凍石常伴生，色彩鮮豔，石質純潔，通靈溫潤，色間過渡自然，近似田黃，較罕見，難得大塊。產於塘古。

青田石雕　　青田石雕

3. 蜜蠟凍

色黃似蠟，色調深沉，質地細嫩，通靈光潔。產於旦洪。

4. 黃果

黃色勻淨，結實少裂，光潔不透，性似白果。產於封門。

5. 秋葵

淡黃嬌豔，質地溫潤凝膩，堅清微凍。產於山口一帶。

6. 周村黃

黃色，質地細膩純淨，光澤特好，一般夾生於紫岩之中。產於周村。

7. 黃皮

青色石料，外有一層棕黃色，質地細軟。產於塘古和山口一帶。以旦洪產最佳。

8. 夾板黃

黃色色層，夾生於茶褐色石料之中。細膩純淨，結實少裂。產於旦洪。

9. 荣花青田

淡黃色，質細嫩，為青田石中較軟之石，色彩會日漸變深，產於山口一帶。

沈泓藏石

沈泓藏石

10. 麻袋凍

深黃色，肌理佈滿淺黃色大斑點，石質細潤，溫嫩微透。產於白洋。

11. 黃青田

又稱青田黃，為石質稍粗的普通黃石。色有深淺之別，質地脆軟，結實不透，產量豐富。產於山口一帶。

12. 牛墩黃

石色深黃，質地粗硬。產於堯士。

三、白色類

1. 白果

微青黃，乳白或灰白色，如白果。色彩勻淨，質細結實，行刀脆爽，佳者微凍，質細、結實、不透，有柔嫩感，刀感好，是上等印材。產於封門。

2. 豬油凍

白色偏黃，微凍，質細性脆，富油膩感。產於堯士。

3. 塘古白凍

色白性靈，質地脆軟，通明純潔，常裹生於硬石之中。產於塘古。

4. 武池白凍

色白如蠟，細膩通靈，性脆軟，罕見。產於下堡。

5. 北山晶

白色，極透，性鬆軟，夾生於硬石中，塊大質純者難得。產於北山。

6. 蒲瓜白

又名葫蘆白。色白微青，細潤光潔，肌理隱有凍質花紋。產於堯士。

7. 雨傘撐

有明顯放射狀白色（或紫色）結晶，形似雨傘，質鬆散。產於旦洪。

8. 柏子白

其色最為白淨，質細膩，性脆軟，肌理常有凍點。產於山口一帶。

9. 武池白

白色微粉，質細性軟，多細裂。產於下堡。

10. 老鼠白

色白微灰，質細性韌，肌理多白色絮紋。產於老鼠坪。

11. 嶺頭白

白灰色，質粗鬆，性韌澀，光澤不佳，少裂紋。產於嶺頭。

12. 北山白

灰白色，質較粗，性堅多砂，乾澀無光。產於北山。

四、紅色類

1. 朱砂青田

紅色豔麗，質地細潤純淨，佳者甚為難得。產於封門、禁豬洪。

2. 橘紅

色似橘瓣，黃中透紅，質細脆軟，通靈明淨。產於封門、南光洞。

3. 石榴紅

紅色間有青、黃色斑塊，質細性脆，微砂，不易風化。產於南光洞、禁豬洪、封門。

4. 武池紅

深紅色，石質細潔純滑，肌理隱凍點。產於下堡。

5. 武池粉

粉紅色，細膩光潔，肌理隱淺色波紋。產於下堡。

6. 豬肝紅

色調深沉，無明顯花斑，純淨光潔，結實少裂。產於山口一帶。

7. 紅花青田

青白色，上有紅色花斑，肌理隱有凍點，質地稍粗，產於旦洪。

8. 紅皮

青白色石料上有紅色薄層，表皮常呈深

沈泓藏石

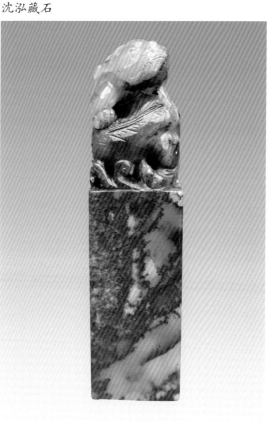

沈泓藏石

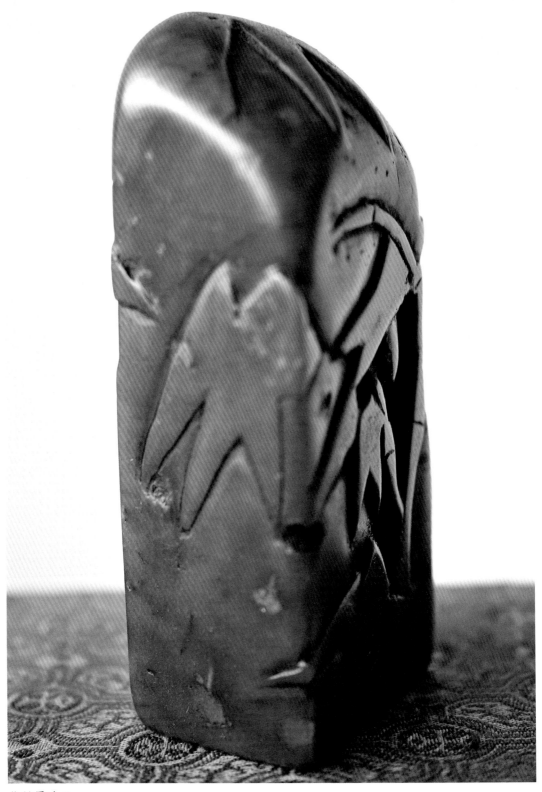

熊艷軍藏石

褐色，石質一般。產於老鼠坪等地。

9. 嶺頭紅

赭紅偏紫，肌理隱有細小深色斑點，結實不瑩，性軟而脆。產於嶺頭。

10. 北山紅

淺紫紅色，質粗硬，肌理隱白色花點，堅實多砂，欠光澤。產於北山。

11. 煨紅

黃色石料或青白色石料蘸硝酸鐵溶液，火煨而成。

五、藍色類

藍青田，又名封門藍，寶藍色，質細膩，有些石內常隱現白色凍點，相對密度大，硬度小於 4.5，宜製印章。罕見，價高，產於山口。

藍青田如呈點狀或片狀分佈於淺色石料中，則稱藍星青田、藍帶青田。

1. 藍星

又名藍星青田。在青、黃色石料上有藍色星點，質尚軟。產於山口一帶。

2. 藍帶

又名藍帶青田。色澤絢麗，尚可雕琢。產於山口一帶。

3. 藍釘

又名藍釘青田，俗名藍花釘。藍釘主要由剛玉組成，呈球狀或拉長的球泡狀，藍色或灰藍色，硬度大，難以奏刀。但藍釘周圍多為優質凍石，藝人喻其為「骨邊肉」，將其巧妙利用，能雕成精美的藝術品。產於山口一帶。

六、綠色類

1. 芥菜綠

青綠色，瑩潔通靈，溫潤如玉，光潔可人，石性穩定。產於白洋、且洪。

2. 山炮綠

色似翡翠，質細微凍，性堅而脆，純淨少裂者為珍品。產於山炮。

沈泓藏石

沈泓藏石

3. 封門綠

鮮綠色或翠綠色，質細膩通靈，性堅硬難奏刀。產於封門。

4. 石門綠

灰青綠色，石質細潤，肌理隱細密白花點，多細裂。產於石門頭。

七、褐色類

1. 紅木凍

色調深沉，常夾生青白條凍，石質細膩，光澤特好，料稀名貴。產於季山。

2. 豆沙凍

深紫紅色，如煮熟的赤豆。細膩純潔，性軟無裂，光澤好。產於堯士等地。

3. 紫岩

其色有深淺數種，質地一般粗硬，性堅韌，產量十分豐富。產於山口一帶、季山。

4. 何幽紫

紅紫色，肌理多小黑點，質稍粗韌，多細砂，少光澤。產於嶺頭。

八、棕色類

1. 醬油凍

深棕色或深棕黃色，石質細膩，結實微砂。產於封門。

2. 醬油青田

原係黃色菜花青田，經長期摩挲，變為醬色。

沈泓藏石

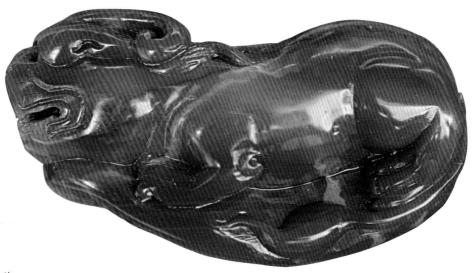

石雕

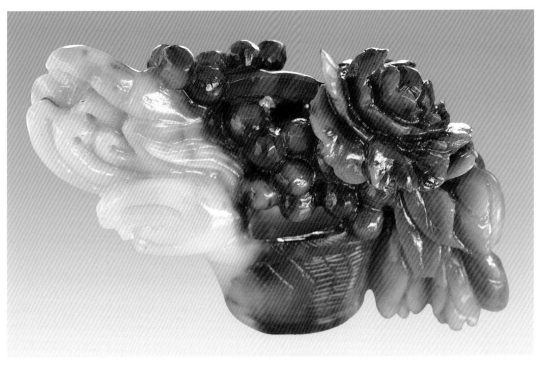

石雕

九、黑色類

黑青田，色為正黑，色澤明亮，質純而細潤，常夾生其他顏色凍石，界線分明，是製印、雕件的優質石料。藝人常巧用俏色，作品別具情趣。產於山口、塘古。

1. 黑青田

俗名牛角凍。黝黑發亮，細潔溫潤，無雜質。產於封門、塘古。

2. 黑皮

色層厚 3～5 毫米，黝黑純淨，細軟結實，甚奇特。產於白洋、堯士。

3. 墨青

黑中偏青灰，肌理隱有淺色花點，質較粗，少光澤，產量多。產於嶺頭。

4. 烏紫岩

黑色微紫，質地一般，結實少裂，肌理有疏朗微小的白點。產於山口一帶、季山。

5. 武池黑

黑色純淨，石質細膩光潔，唯多筋裂。產於下堡。

石雕

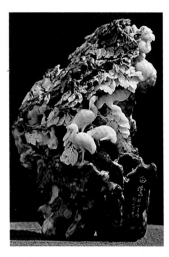

石雕

沈泓藏石

沈泓藏石

6. 武池灰

灰白或灰褐色，質細性脆，微透，肌理隱雜點。產於下堡。

7. 煨黑

淺色石料中滲入油類等有機質，經火煨變黑，質堅脆。

十、花色類

1. 龍蛋

俗稱岩卵。呈球塊狀，外裹褐色硬岩，內藏青、黃色凍石，青者似竹葉凍，黃者如周村黃，石質甚佳，十分名貴。產於周村。

2. 五彩凍

黑色，上有紅、黃、紫、綠、白等色，細潤通靈，質老不易風化。產於旦洪。

3. 紫檀凍

紫檀或紅木色，上有青白色或黃色凍質花紋、斑塊，質地細潤。產於山口一帶。

4. 封門三彩

以黑青田為主調，上有醬油凍，兩色間往往有一封門青薄層。色彩鮮明，石料名貴。產於封門。

5. 龍眼凍

紫岩中有桂圓狀青色凍石，純淨通靈，細潤光滑。產於季山。

6. 水蘚花

石料上有苔蘚狀的黑色花紋，十分精緻，石質一般。產於山口一帶。

7. 木板紋

石料上有似木板之紋，質地細潔，偶有微小白點、凍點。產於山口一帶。

8. 金銀紋

淡黃或褐色，上有黃、白色線紋，石質細軟，極易著刀。產於封門、旦洪。

9. 滿天星

熟褐色石料中佈滿白色小圓點，石質細膩光潔。產於旦洪。

10. 嶺頭三彩

黑、白、棕等數色呈層狀或環狀排列，肌理有細紋，色彩明朗，石質細潤。產於嶺頭。

11. 冰紋封門

封門石中質地溫嫩多裂者，經長期摩挲石格變為醬色冰紋。產於封門。

12. 葡萄凍

紫岩上有葡萄狀凍點，石質細潤。產於季山。

13. 鬆皮凍

淺黃色，上有淡青色橢圓形斑點，質細性脆。產於山口一帶。

14. 蚯蚓縷

青色微黃，肌理隱有凍質條紋，石質一般。產於封門。

15. 千絲紋

青黃色石料，肌理有細密平行淺色線紋，石質細膩結實。產於堯士。

16. 芝麻花

青白色，肌理有細密黑點，質地細膩，料較好。產於堯士。

17. 封門雨花

青白、乳白色，花紋醬紫色、灰黑色，十分美妙奇特，質地堅硬、多砂，難以奏刀。產於封門。

18. 紫檀紋

紫檀色石料上有黃灰色平行條紋，石性堅硬，有細砂。產於山口一帶。

19. 雲彩花

黑、白、黃、紅等色相間，花紋捲曲流暢，石質稍粗。產於山口一帶、嶺頭。

20. 青蛙子

青黃色凍地，石質細潤，肌理隱團塊狀密集細小白點。產於白洋。

21. 田青花

青灰色，有青綠色花斑，質粗不透，料一般。產於白洋。

22. 米稀青田

俗名米碎花。灰黑石中佈滿極細的白點。產於山口一帶。

23. 頭繩縷

有明顯白、紅、黃、黑等單色平行線紋，石質一般。產於山口一帶。

24. 松花凍

青色凍地，肌理有各種花紋斑點，質地細軟溫嫩。產於旦洪。

對章

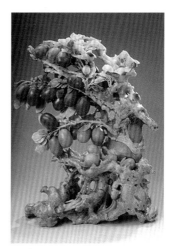

石雕

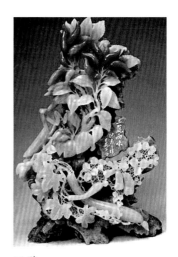

石雕

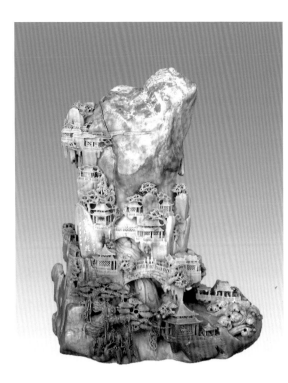

石雕

25. 紫檀花

深、淺紫檀色，肌理有各種花紋斑點，石質一般，產量豐富。產於山口一帶與季山。

26. 筍殼花

土黃色石料上有黑色花斑，石質較粗，結實少裂，產量多。產於山口一帶。

27. 虎斑青田

俗名老虎花。底色中黃，上有黑、棕色斑紋，形似虎皮狀。產於山口一帶，封門者尤佳。

28. 紫羅蘭

色如紫羅蘭葉，質地細潤，石性堅韌，有細砂，肌理隱有青白色細密凍點。產於封門。

29. 武池花

深紅色或棕色的底，上有白花點或雲水紋，質細脆。產於下堡。

30. 金星青田

石中閃爍金星者（金星係黃鐵礦細粒或晶體）。產於山口一帶。

31. 柏子白花

白色石料上有黑色斑紋、斑點，石質細軟不透。產於老鼠坪。

32. 煨冰紋

淺色石料煨燙後投入有色冷水中，致使爆裂，或蘸上油質火煨，形成如瓷器開片之紋。按出產地點分，青田石可分為如下 10 種。

一、封門石

1. 燈光凍

微黃、純潔、半透明，石堅質細，與壽山田黃、昌化雞血並稱為中國「印石三寶」。

2. 魚凍

青色微黃，品質溫潤細膩，內隱有淺色斑點或雜質、格紋。

3. 蘭花青田

又名蘭花、蘭花凍。石色如芳蘭，通靈微透，不易有大塊產出。

4. 封門青

又名風門青、風門凍，淡青色，質地極為細膩，易行刀，常有白色、淺黃色線紋，為青田石中上品。

5. 青白石

色青白，產量多。

6. 白果

色白微青黃。

7. 黃金耀

黃色，質地純淨，溫潤脆軟，為青田石中珍品。

8. 黃果

黃色，色勻少裂，光潔不透，石中佳品。

9. 菜花青田

初時為青白色，經年摩挲，色彩會日漸變黃。

10. 醬油凍

深褐色或深棕黃色，有深淺多種，隱有細紋。

11. 醬油青田

原係黃色菜花青田，經數十年摩挲色調變深至醬色，被視為珍品。

12. 朱砂青田

紅色豔麗，細膩純潔，雜有黃色斑，色純者難得。

13. 封門綠

鮮綠色或翠綠色，質堅硬。

14. 紫羅蘭

如紫羅蘭葉色，有細砂，隱有青白色細密凍點，寶藍色的難得。

15. 藍釘

又名藍釘青田，俗名蘭花釘。寶藍色或紫藍色的斑點或球塊。

16. 藍星

又名藍星青田，在青色、黃色石料上有藍色星點。

17. 藍帶

又名藍帶青田，石色如藍星，但藍色星點呈帶狀，故名。

18. 黑青田

俗名牛角凍，黝黑發亮，大塊者難得。

19. 封門三彩

以黑青田為主，上有醬油

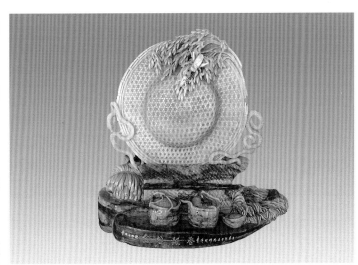

石雕

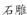

石雕

凍，兩色間常加有一層封門青，也有黑、青、黃、棕、藍多色或兩色。名貴。

20. 封門雨花

石花紋奇特，有青白、乳白，花紋一般為醬紫色，石質硬。

21. 冰紋封門

質地溫嫩多裂紋，經長期摩挲石紋變紫。

22. 金銀紋

熟褐色，有黃色、白色絲紋。

二、旦洪石

1. 官洪凍

青色微黃。

2. 蘭花青

青色凍地，有墨綠色花斑。

3. 麥青

青色略呈灰白。

4. 雨傘撐

有明顯放射狀白色（也有紫色）結晶，傘狀，「傘」底有一層青色凍石。

5. 蜜蠟凍

色黃似蠟，細嫩光潔。

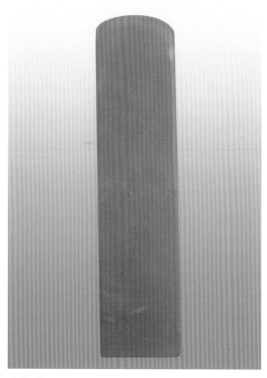

沈泓藏石

沈泓藏石

6. 黃皮

青色石料，外有一層棕黃色。

7. 石榴紅

紅色間有青色，上有紅色斑塊、斑點。

8. 烏紫岩

黑色微紫。

9. 滿天星

熟褐色石料上佈滿白色小圓點。

三、堯土石

1. 南光青

青色明淨，微凍，色偏白，常隱有白色斑紋。

2. 金玉凍

青黃兩色，對比柔和，過渡自然，為上等石材。

3. 夾青凍

青色，夾生於灰青色粗石料中。

4. 豬油凍

白色偏黃，微凍。

5. 黃青田

又稱青田黃，有淡黃、中黃、老黃、焦黃，產量豐。

6. 橘紅

色似橘瓣，黃中透紅，質細，為上品，大塊罕見。

7. 豆沙凍

深紫紅色，石質細。

8. 紫檀花凍

紫檀色或紅木色，有青色或黃色凍質花紋、斑塊。

9. 水蘚花

青白色中有水草狀花紋。

10. 千絲紋

又名千層絲，青黃色石料中有細密平行細紋。

11. 木板紋

灰黃或醬紫色，有深淺不一木紋。

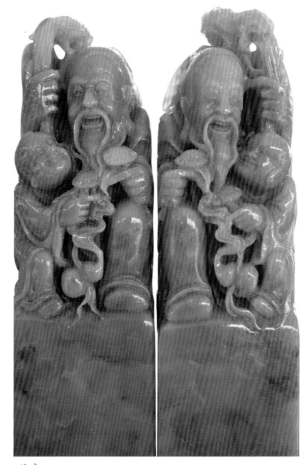

對章

凍石

四、白洋石

1. 白洋夾板凍

凍石呈層狀夾生於灰色或深色石料或熔結凝灰岩中，層次分明，似夾心餅乾，故名。許多精美藝術品用此石製作。

2. 麻袋凍

深黃色石料，佈滿淺黃色斑點，石質細，為上好章料。

3. 煨紅

黃色石料經火煨成紅色。質粗易裂。

4. 白洋綠凍

又稱芥菜綠，青綠色，如玉，為石中上品。

5. 黑皮

在青、白、黃色石料上有一層 3～5 毫米厚的黑色石料。

6. 煨黑

青白色石料中滲入油經火煨而成黑色，石堅脆。

7. 虎斑青田

又名老虎花，底色中黃，上有黑色、棕色、紅棕色的虎皮狀斑紋。

8. 雲彩花

紅、白、黃三色相間，花紋捲曲如雲，料一般。

9. 煨冰紋

用多細裂石料，經火煨熱，置有色冷水中，致使其發生爆裂，裂紋處吸入顏色，形成如瓷器開片狀花紋，石質易崩裂。

10. 冰花凍

青色微黃，似冰如凍，可透見內含的白色斑紋，質細量少。

五、老鼠坪石

1. 老鼠坪凍

青色凍石常呈層狀粘連於黑色石料上，也偶有黃色、紅色、白色及數色相間的凍石。

2. 老鼠坪白

色白純淨，質細不透。

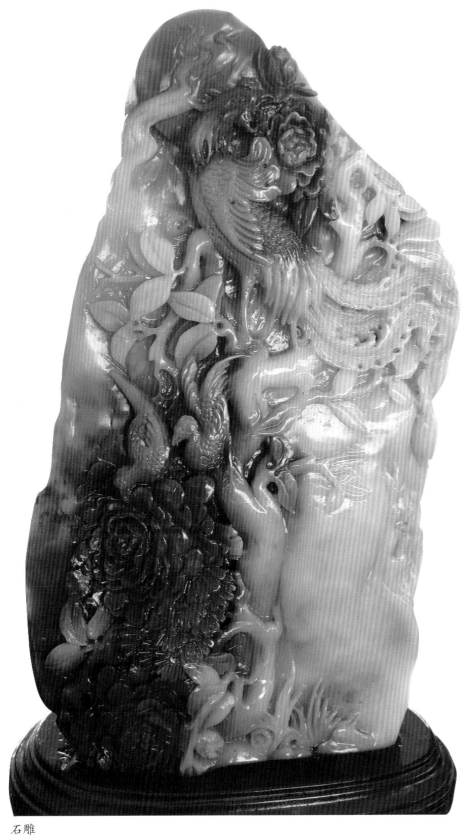

石雕

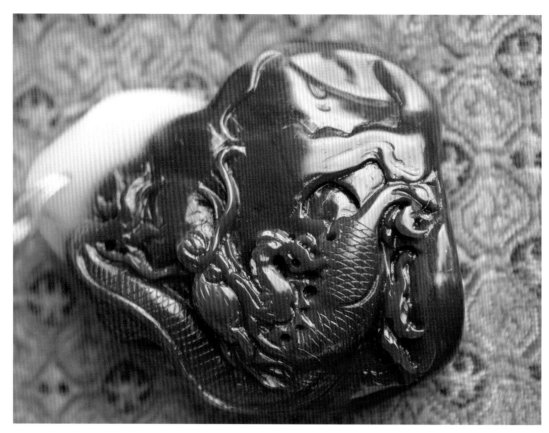

石雕

3. 金星青田
青田石中閃耀金星者。

六、季山石

1. 周青凍
青色泛綠，隱有細小白點，質地細，大塊珍貴罕見。
2. 季山夾板凍
紫岩上有一層平薄的青白色凍石。
3. 紅木凍
紅木色，料少，名貴。
4. 龍眼凍
俗名圓眼凍，深紫色，有桂圓狀的青色、淡黃色凍石，質細色雅。
5. 豌豆凍
深黑色的底，上密佈青白色蠶豆狀凍石，隱有白色斑點，有細砂。青田方言「蠶豆」為豌豆，故名。
6. 葡萄凍
深紫色，有圓形青白色凍點，狀似葡萄。

7. 龍蛋

俗名岩卵，小如蛋，大似瓜，外有深棕色薄殼，殼中為黃、青色塊料，珍貴。

七、嶺頭石

1. 嶺頭青

灰青色，質粗微砂，少光澤。另有嶺頭白、嶺頭黃、嶺頭紅。

2. 墨青

灰中偏青灰色，有深有淺，隱有淺色花點，質粗量豐。

3. 嶺頭三彩

塊中有黑、白、棕三色，分層狀和環狀兩類。另一種有黑、白、黃、紫數色層，有明顯條紋。

八、塘古石

1. 塘古白凍

色白質軟，通明純潔，塊大者罕見。

2. 塘古黃凍

色似枇杷、蒸栗、橘皮，鮮豔純潔，近似田黃，十分難得。

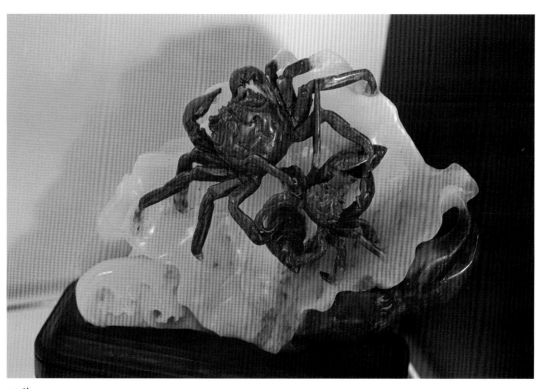

石雕

沈泓藏石

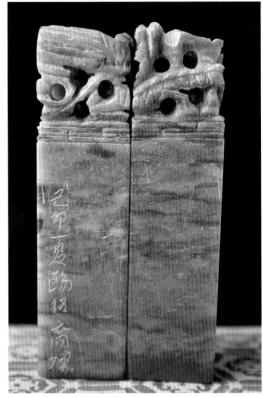

沈泓藏石

沈泓藏石

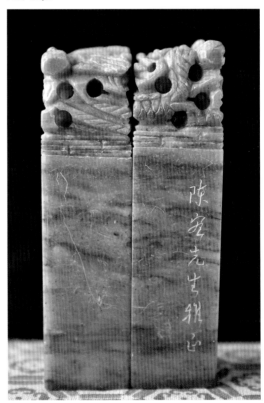

沈泓藏石

九、武池石

五池白凍

色白脆軟，純淨者罕見。

另有五池白、五池紅、五池粉、五池黑、五池灰、五池花等。

十、其他

有北山白、北山晶、北山紅、山炮綠，色似翡翠，豔麗微凍，有白色麻點、黃色斑紋和硬砂塊，多裂，純淨者難得。

另有西門綠、西山青等。

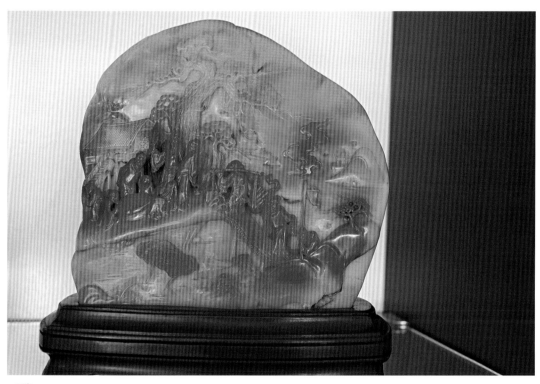

石雕

沈泓藏印

沈泓藏印

第十一章
青田石的收藏投資

處州封門凍，千載也難逢。
若得一窩石，萬世不受窮。

——青田民謠

沈泓藏石

「有石美如玉，青田天下雄。因材施雕琢，人巧奪天工。」

這是書畫、印石家對青田石及青田石雕由衷的讚美。

青田石的石性石質和壽山石不大相同。青田石是以青色為基色主調，壽山石則紅、黃、白數種顏色並存。

青田石的名品有燈光凍、魚腦凍、醬油凍、封門青、薄荷凍、田墨、田白等。

青田石的收藏價值

青田石分佈於浙江省青田縣。礦物成分以葉蠟石為主，次為石英、絹雲母等。化學成分以二氧化矽、三氧化二鋁為主。

青田石具有光亮細膩、色彩豐富、軟硬相宜的特點。郭沫若曾有詩贊曰：「青田有奇石，壽山足比肩。匪獨青如玉，五彩竟相宜。」將其與壽山石相提並論，足見青田石之珍貴。

青田石質地細膩溫潤，易於篆刻，是印石中的佳品。青田石色彩豐富，有黃、白、青、綠、黑、灰等色，以青色居多，其中以有凍者為貴。

石質呈半透明者稱「凍」，所謂凍即石質細膩呈半透明狀，通體晶瑩細潤，好像美玉一般。以黃、綠二色為佳。

首為燈光凍，色微黃，半透明，質極細密，硬度適中，為青田最上品，價等黃金；次佳者為魚腦凍，呈青白色，半透明；另外有田白、田墨、醬油凍、蘭花凍、封門青、薄荷凍、松花凍、田青凍、白果凍、紫檀凍等。色澤各異，純雜不一，其中以細膩柔潤、色青質瑩者較為名貴。

青田石夾生於頑石中，石質脆柔細膩，而無砂釘等雜質，其性帶脆，易於鐫刻。坑洞不同者，價值有別。

市上常有新青田石出售，多為淡青綠色，雖不如凍石佳，然價廉物美，是篆刻常用的印石之一。

青田石雕的傳統產品有山水、花卉、人物、動物、爐瓶、煙具、臺燈等各種陳設品和日用品，有很高的收藏投資價值。

收藏精品青田石雕

青田石雕是民間藝術寶庫中一顆璀璨的明珠，歷史悠久。所謂歷史，當然不能將「女媧補天遺石下凡變成青田石」的民間傳說算在內，現在可以查證的最早作品是 1989 年江西新幹縣出土的吳越文化的文物——殷商時期的《玉羽人》。該文物係青田石雕刻，棗紅色，通高 115 公分，造型奇巧，刻工精細，是一件不可多得的藝術珍品。

現在，我們還可以在浙江省博物館見到一件珍貴的出土文物——六朝時期殉葬用的青田石雕《小臥豬》。該作品線條簡練、造型古樸、形神兼備，藝術上可見漢、魏風貌。

唐代，青田石雕有較大的發展。從龍泉雙塔內發現的五代吳越國時期的青田石雕佛像造型說明，唐代青田石雕創作題材和技藝有突破性的進展。

至宋代，青田石雕藝人吸收了「巧玉石」製作工藝，運用「因勢造型」「依色取巧」的技巧，發揮青田石自身石色、石質、可雕性的優勢，開創了「多層次鏤雕」技藝的先河。

沈泓藏石　　　　　　　　　　　沈泓藏石

　　多層次鏤雕是青田石雕一大特色。精緻入微的刻畫和複雜層次的處理是任何玉石雕刻都難以做到的。

　　元明時期，青田石被趙子昂、文彭等文人應用到印章篆刻藝術上，拓寬了石雕藝術門類。

　　青田石雕件臻於精美，當在明清時期。清朝初年，青田石雕開始銷往國外。據 1925 年英文版《中國年鑑》載：早在 17～18 世紀，就有少數中國人循陸路經西伯利亞前往歐洲從商（莫斯科最多），初期前往者以浙江省青田籍人為多，販賣青田石製品。

　　清代，青田石雕作為江南名產屢被選作貢品。1790 年，乾隆皇帝八旬時過萬壽節，大臣們用青田石雕製作一套（60 枚）「寶典福書」印章作壽禮（現存北京故宮博物院）。

　　民國初年，隨著遠洋商貿開通，青田石雕遠銷英、美、法。近代以來，青田石雕商人選送石雕參加國外展覽。1899 年法國舉辦的「巴黎賽會」和 1904 年美國舉辦的「聖路易博覽會」，都有青田石雕參展參評。1910 年在南京舉辦的「南洋勸業會」上，青田石雕榮獲銀牌獎（最高獎），「於是，青田石之名，遂大振於全球」。特別是 1915 年美國因巴拿馬運河開通而在三藩市舉辦的「巴拿馬太平洋博覽會」上，青田石雕《梅鶴大屏》《瓜盒》《牡丹瓶》等 12 件藝術品均獲銀牌獎章（最高獎）。

　　解放後，青田石雕被人民大會堂浙江廳選為永久陳列品，中國美術館、美國紐約世貿中心總部也收有青田石雕珍品。

　　青田石雕還曾多次被選作國家禮品贈送外國領導人。1956 年 4 月前蘇聯最高蘇維埃主席團主席伏羅希洛夫來訪，1956 年 10 月印尼總統蘇加諾來訪，1972 年 1 月美國總統尼克森來訪，1978 年中國領導人訪問朝鮮，都選用青田石雕作為禮品。

1992 年，郵電部發行一套四枚《青田石雕》（《春》《高粱》《豐收》《花好月圓》）特種郵票，飲譽海內外。青田石雕藝術以新的形式走向世界，走進億萬人家。

近 20 年來，青田石雕發展迅速。把特色文化與特色經濟結合，青田石雕目前已經成為當地的一個支柱產業。據有關資料表明，青田全縣青田石雕行業擁有 3 萬多人的產業大軍，產品銷往國內 31 個省市及 20 多個國家和地區，年銷售額超過 6 億元。一石引來百石聚，目前青田已成為全國最大的石雕商品集散地，成為石雕收藏投資的最大市場。

1995 年和 1996 年，浙江省青田縣先後被國務院文化部、農業部命名為「中國民間藝術之鄉」和「中國石雕之鄉」，這是對青田石雕悠久的歷史與精湛的技藝的充分肯定。

2001 年，青田舉辦了「中國·青田石雕節」，遍邀海內外嘉賓，青田人要用石頭「說話」，告訴世界中國有個青田。來到青田，熱情的青田人會向客人展示三張值得他們驕傲的「名片」：「石雕之鄉」「華僑之鄉」和「名人之鄉」，當然「石雕之鄉」是其中最精美的一張。

青田石，石中俊傑；青田石雕，藝苑奇葩。浙江省青田縣委、縣政府作出決定，以青田石和青田石雕特有的藝術品位，正式向中國寶玉石協會提出參評國石的申請。在北京中國國石定名研討會上，青田石被公推為「候選國石」。

青田石雕的收藏投資

青田石雕自成流派，奔放大氣，細膩精巧，形神兼備。基調為寫實而尚意，手法有圓雕、鏤雕、浮雕及線刻，工序分相石、開坯、粗雕、細雕、封蠟、潤色等。石雕藝人們根據石材的特點展開構思，因材施藝，依色取俏，「化腐朽為神奇」，使青田石雕具有獨特的藝術魅力。

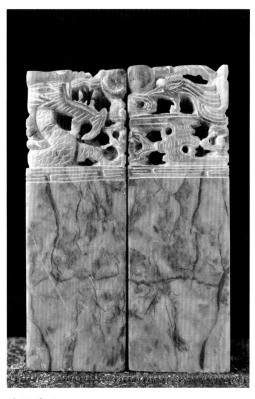

沈泓藏石

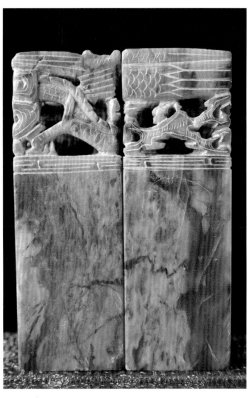

沈泓藏石

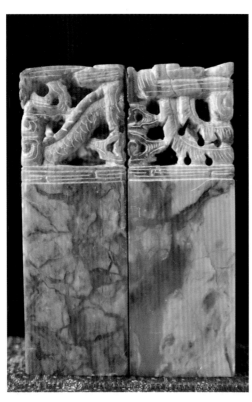

沈泓藏石

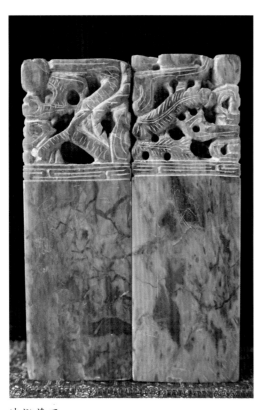

沈泓藏石

　　山口和方山是青田石雕的搖籃。青田石分佈很廣，以山口為中心；青田石種類上百，以山口的燈光凍、封門青、封門三彩、黃金耀最為名貴。當代著名篆刻家韓天衡在一篇序文中寫道：上品的青田石本身即是藝術品。無論質地凍或非凍，石性皆清純無滓，「堅剛清潤」「柔潤脫砂」，最適於受刀和抒發刻家靈性，是古來一流印人最中意、最信賴的首選印材。

　　青田石雕受世人青睞，不僅因為雕藝精湛，更因為它的載體青田石的名貴。一位詩人題詩贊青田封門凍石道：「閱盡封門億萬春，修成正果賽黃金。女媧遺石今猶在，玉潔冰清似佳人。」

　　青田石雕是一代代石雕藝人和欣賞者們共同創造的優秀民族文化，是有生命、有靈魂的藝術。其魅力是其他任何藝術不可替代的，豐富的文化積澱使青田這座濱江古城更具神采。千百年來，它讓人嚮往，令人喜愛，給人啟迪，把美麗和幸福賜給熱愛它的知音。

　　青田石雕以秀美的造型、精湛的技藝博得人們喜愛，被喻為「在石頭上繡花」，令人歎為觀止。青田石雕也以其石質溫潤如玉、工藝精湛、歷史悠久而聞名於世，最早的青田石雕據考證始於殷商時期，距今有 3000 多年的歷史。

　　名家藝術品是收藏投資的首選。石雕藝人在創作過程中尊重石材特點，發揮藝術構思的獨創性，對石材原有的不同顏色的斑痕作巧妙利用，青田石雕的鏤雕技藝獨步天下，將一塊塊沒有生命的石頭變成精美的藝術品。

　　目前，青田石雕界擁有四位國家工藝美術大師、一位浙江省工藝美術大師和 30 多位工藝美術師及 2 萬石雕從業人員，日夜為世界奉獻出藝術珍品。從 20 世紀初開始，青田石雕就屢屢在國內國際獲獎，如在北京舉辦的中國國石候選石精品展覽會上，青田石雕獨佔鰲頭，一舉奪得 4 項特別獎、9 項金獎和 17 項銀獎，名列 10 種參展候選國石之首。

青田石雕，歷史悠久，名師輩出，流派紛呈。改革開放後，大批藝人在花卉、山水、人物、動物等多種題材創作上形成獨特風格，充分顯示了青田石雕雄厚的創作實力和深厚的文化底蘊。

花卉創作以現實為題材，創作類型呈多樣化。從正面鏤雕到立體鏤雕，從單一的花類創作到複雜的花鳥群體創作。進行了一系列的題材革新，技藝日臻嫻熟，得到世人青睞。

山水創作講究構圖佈局的整體性和隨意性，講究造型的章法，作品內涵豐富，情趣盎然。

人物創作在歷史題材和現代題材間尋求新的結合點，數代藝人在人與物、人與景的藝術處理中摸索出新的路子，創作走勢頗旺。

動物創作源遠流長，藝人們把握動物的神態，以靈活多變的藝術處理法給動物創作注入新的活力。

近年來，由石雕藝術衍生出來的石雕鑲嵌藝術、園林雕塑藝術以及建築裝飾雕刻藝術也異軍突起，成為一門新興的藝術門類。石雕鑲嵌以彩石雕刻為主，結合玉雕、牙雕、貝雕等多種雕刻藝術，形成獨特的綜合雕刻藝術。園林雕塑和建築裝飾雕刻藝術則利用青田本地豐富的花崗岩、青石資源進行雕刻，用於公園、廟宇、墳墓、樓堂、館所等建築。

今天的青田石雕無論從雕刻技能、風格塑造、情趣意境上，都達到了前所未有的成熟、豐富與統一。

青田石的鑑賞

青田石的鑑賞主要是對石雕作品的鑑賞。石雕作品分別有歷史、名作、珍品三方面的價值。

有的石雕作品由於年代久遠，雖然藝術價值不高，但仍具有不可替代的歷史價值。不同

沈泓藏石

沈泓藏石

歷史年代的作品反映了當時的技藝水準高低，間接反映了當時的社會發展狀況及風土人情。

名作係出自名家之手的佳作，較可靠的鑑別是對名家藝術風格、創作狀況的瞭解，但最可靠的是請名家本人出具證書或由當地專家鑑定。

工藝美術界長期以來將青田石雕分為珍、精、能三等級。

珍品：石材名貴，質地細潤，色彩純淨或花紋奇特，實屬稀有罕見；意境清新，具有內涵，富有情趣；構思奇妙，能因材施藝，因色取俏；工藝精湛，形象生動，刀法流暢，精緻美觀。

精品：以上四項中有一至兩項欠缺者。

能品：以上四項中僅有一兩項稍好者。

青田石是石雕、印雕的基礎材料，同時是直接的審美物件，具有獨特的材質美，陸游詩曰「花如解語還多事，石不能言最可人」，印石更有不少可人之處，它的色彩、花紋比玉石豐富，可謂更美；它的質地柔而易攻，可謂更近人。

在觀賞石雕作品中可仔細品味藝人對石材色、紋、質、形的巧妙利用，以及對石材的某些瑕疵、釘裂等缺點進行的藝術處理，即「化腐朽為神奇」的創造力。一件作品的材質美、工藝美是較顯露、直觀、表層的，而它的意境美則是較內斂、理性、深層的。

作者透過形象刻畫，巧妙地將人的情與意融入作品，以委婉含蓄的方式表達出人的願望和思想，為觀賞者留下朦朧的值得咀嚼的情調和韻味，使觀賞者由淺入深，漸入佳境，讚歎不已。如用五雙蝙蝠捧一「壽」字寓為「五福捧壽」，用喜鵲與梅枝寓為「喜上眉梢」，用佛手、桃子、石榴寓為福、壽、子「三多」，以柿與如意構成「事事如意」。

青田石的辨別

青田石中的名貴品種首推燈光凍，其次為藍花青田、封門青、竹葉青、芥菜綠、金玉凍、黃金耀，奇石者有龍蛋、封門三彩、夾板凍、紫檀花凍等。

燈光凍青色微黃，瑩潔如玉，細膩純淨，半透明，產於青田的山口封門、旦洪一帶者為正宗。

封門青為淡青色，微透，質地極為細膩，產於山口封門礦區。封門青除青色稍淡外往往在肌理隱有極細的線紋。市場上石商常以遼寧寬甸石充之。寬甸石質細較透，光澤好，外觀上有近似之處，但仔細辨認，其青色偏黃綠，肌理含淺色絮紋，多砂，難以受刀。

龍蛋，俗稱岩卵，是產於周村的一種奇石，外殼為一層深褐色之硬石，內藏青、黃色凍

石,十分名貴,近來已極少見。有人在青、黃色凍石外拼粘上深紫色岩層以充龍蛋石,此類雕刻作品外殼感覺不自然,在深色與淺色石之間有樹脂黏合的痕跡,在深色石皮的裏層難找到與凍石共生一體的跡象。

青田石的收藏投資

民間收藏正在我國悄然興起,私人博物館如雨後春筍般出現,藏品千奇百怪,五花八門。它表明人民大眾在改善物質生活的同時,正在追求積極向上的精神生活。在這股收藏熱中,印石及石雕作品的收藏正引起世人的重視。在壽山、青田等地及北京、杭州、上海、福州等大城市湧現出一批石友。

收藏可以陶冶性情,玩物「長」志,可以豐富知識,提高藝術修養。不少人都是從收藏入手,潛心鑽研,進而成為專家的。

在石友中,北京的胡福巨從喜愛印石、收藏巴林石到研究巴林石,撰寫出版了我國第一本《巴林石志》;杭州的蘇晉雲治印集藏石數十載,近年精選珍石百餘方,編寫出版了精美畫冊《中國印石欣賞》。

沈泓藏石

收藏還可使興趣相同者互相觀摩,敘談切磋,「以石會友」。如在青田「惜石齋」中,收藏有各地佳石數百方、雕刻精品數十件,齋主倪東方每年要接待海內外人士數千人。

此外,藏品都有一定的經濟價值,收藏有潛在的經濟效益。特別是印石,屬不再生的礦產資源,其儲量有限,現代每年的開採量大,資源消耗快,可開採期不長。

青田石大多產於山口一帶,其葉蠟石儲量約 580 萬噸(青田石共生其中),現每年開採約 15 萬噸,以此速度,約 30 年後可能絕產。巴林石主礦體儲量不過百萬噸,開採期也不過百年左右。

物以稀為貴,此類瀕臨絕產的寶貴印石,價格正以驚人的速度上漲。一方 25 毫米見方、高 10 毫米的封門青印章,20 世紀 70 年代在當地價值二三十元,到 90 年代已近萬元。當代石雕名家精品,80 年代初僅一兩千元,10 年後已達數萬至 10 多萬元。

青田石印石的選用主要從質地、色彩、體量三方面入手。質地以細、凍、實、純為上。「細」即質地細膩,手感特別光滑,外觀上有油膩感;「凍」即透明度好,山口一帶的燈光凍、藍花青田、封門青等都是天生麗質、淡雅純淨的印石珍品;「實」指結實少裂;「純」即純淨少雜質。

石的色彩以單純者為貴,當然還需有一定的體量,印章從形狀上可分規則和隨形兩大類。規則者主要有方章、扁章、圓章、橢圓章及對章、組章等。

收藏投資青田石要掌握其主要製作步驟。

沈泓藏石

沈泓藏石

1. 開料

開料就是把石料切割成章料。

2. 磨料

將章坯鏟平，磨方正。

3. 打光

先用砂紙由粗至細逐步磨光，然後上蠟，此稱人工包漿。還有一種「自然包漿」，是石章歷經長期摩挲把玩，油脂汗液逐漸滲入，經由氧化作用，在石章表面產生一種自然的光澤，且經久不褪，十分古樸滋潤，一向為人珍重。

青田石雕的成熟帶動了青田印雕的發展。印雕是印章雕刻的簡稱。印雕是以印章為載體，利用印面之外部位進行雕刻的一門藝術。

印章一般可分為印鈕、印體、印臺、印邊、印面五個部分。印章頂部的雕刻物稱印鈕，印鈕底部的依託面稱印臺，印臺下四周的裝飾帶稱印邊，印邊以下實體稱印體，印章底面稱印面。

刻在印面以外的邊款，猶如書畫作品的題識，是對印面內容的闡發或補充，是印面的附屬部分與篆刻藝術的組成部分。目前，青田印雕在印章雕刻領域中僅僅沿襲使用印鈕、薄意兩詞。

青田石的印雕技法主要有如下幾種。

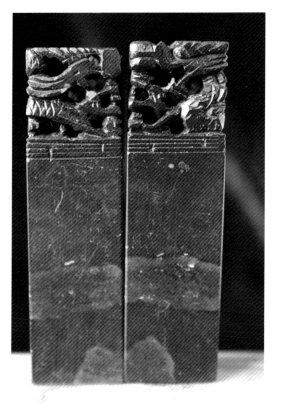

沈泓藏石　　　　　　　　　　　　沈泓藏石

1. 圓雕

（1）仿古印鈕

仿古印鈕分仿古代印鈕造型和仿古籍中記述的瑞獸造型。

古代印鈕造型皆為圓雕，樣式可分器具、建築物及動物之類，仿古印鈕在技法上要求概括、變形、整體。

民間石雕藝人在為文人大量製作篆刻用印章的同時，也沿著古印鈕樣式的創作思路繼續探索。於是以圓雕為手段，以動物為題材的印鈕創作就首先繁榮起來。由於印章體量有限，

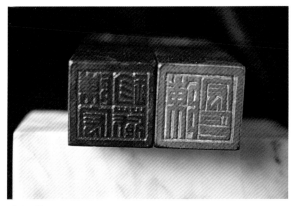

沈泓藏石　　　　　　　　　　　沈泓藏石

沈泓藏石　　　　　　　　　　　沈泓藏石

不宜刻畫複雜的形態，必須對古獸形象加以簡化濃縮。

　　印章大多形狀規矩，雕刻須在有限的形體內進行，要求由變形而適形。印章或供篆刻或供玩賞，常受人撫摸，須手感舒適，要求形體渾樸、簡潔，刀法流暢、圓順。

　　仿古印鈕以其形象詭秘、寓意吉祥、造型沉雄、古意盎然而具經久不衰的藝術生命。

　　（2）新式印鈕

　　新式印鈕有三大特點：

　　① 製作觀念上有一種強烈的創作意識，沒有印章實用性的束縛，將印雕作品當成一件獨立的小型藝術品進行創作。

　　② 雕刻部位的隨意性，因材施藝，或局部巧雕，或整體造型設計。

　　③ 題材的廣泛性，無論動物、人物、瓜果都可成為刻畫對象。

　　2. 浮雕

　　（1）薄意

　　薄意是施於印體的一種薄浮雕藝術，它汲取了古老玉雕藝術中的淺雕及竹刻藝術中的留青、薄地陽文等技法，以畫為稿，由流利的刀法，細膩的刻畫，使印體

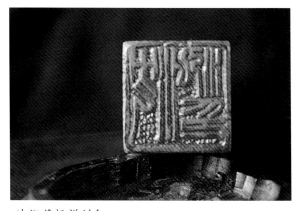

沈泓藏振祥刻印

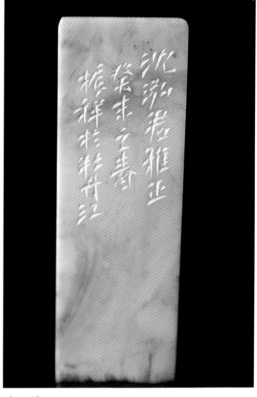

沈泓藏石　　　　　　　　　　　　沈泓藏石

上隱現一種色調和諧、形體微突，既顯石質自然文采，又見精巧雕工的優美畫圖。

（2）淺浮雕

它是一種既具繪畫意味，又有一定立體感的藝術形式，它的雕刻深度亦即景物的「浮起」感介於薄意與高浮雕之間。

（3）高浮雕

它是在平面上使景物浮起的一種雕刻手法，是介於繪畫和圓雕之間的一種藝術形式。

浮雕若能選用有色皮或色層的印石進行創作，則能使作品更為醒目。如青石中的夾板凍、黃皮、夾板紋、巴林黃等，在石表有一層青色、黃色、褐色，與底色反差很大，刻成浮雕之後，畫面十分清晰、雅致。

3. 平刻

平刻是以刀代筆，在平滑的印體表面雕刻圖畫、書法的一種技法。平刻追求繪畫效果，利用印體表面，以陰刻為主，由光影塑造景物。平刻往往選用單色印石，並在作品上著色，色彩有金、銀粉及赭石、花青石綠等。平刻按其運刀方法的不

沈泓藏振祥刻印

沈泓藏石

沈泓藏振祥刻印

沈泓藏石

沈泓藏石

同，可分成線刻、點刻、微刻。

　　收藏青田石印章和雕件應瞭解這些技法，懂得欣賞這些技法，這樣方能收藏到有價值的品種。投資以上各類技法的印章應以藝術性為主。

　　青田石的收藏保養應注意三避：避曬、避風、避塵。

　　印石多為軟石類，溫潤細嫩，故首先應避免陽光直射或風吹，以免印石變色、變質而出現褪色、裂紋。

　　灰塵多了會損害印石作品的自然神韻，因此，印石作品最好能置於玻璃櫥內，既便於觀賞又利於保存。

　　其次是養護。印石、印雕有的是未加雕刻的素章，有的雖經雕刻但整體較渾厚，手感舒適，可經常置於手中，反覆摩挲，愈久則愈光愈妙。

　　如果藏品較多，可用封蠟法保養，即將印石、印雕加溫後塗上一層薄蠟，用軟布擦亮。對一些收藏時間長，已「褪光」的石雕作品，可先置溫水中清洗，在水中加入適量的清洗劑，用軟毛刷除去作品表面及洞孔中的灰塵，用清水洗淨，陰乾，加溫，封蠟，即可使作品如新。

　　除少數耐熱性差的硬石外，最好不要用植物油養護，因油質粘手，有礙玩賞；油易揮發，光澤不耐久；日久油垢難除，影響美觀，故還以蠟封為好。

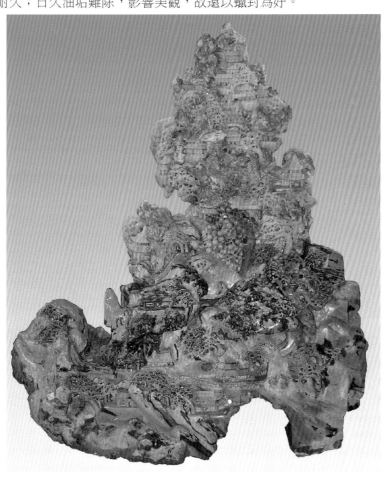

青田石雕

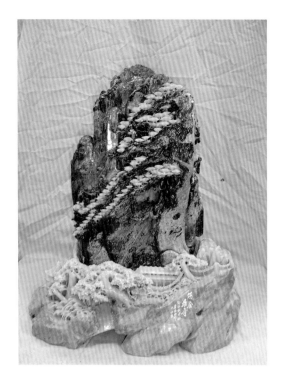

青田石雕

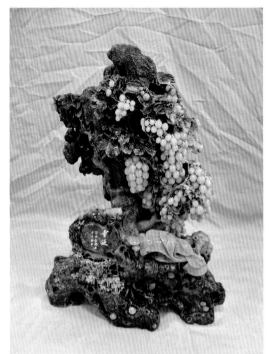

青田石雕

青田石雕

第十二章
昌化石的收藏投資

求觀美石入名鄉，
豹隱深山識善藏。
樂在靜中仁者壽，
門前煙景即文章。

——陳秉昌

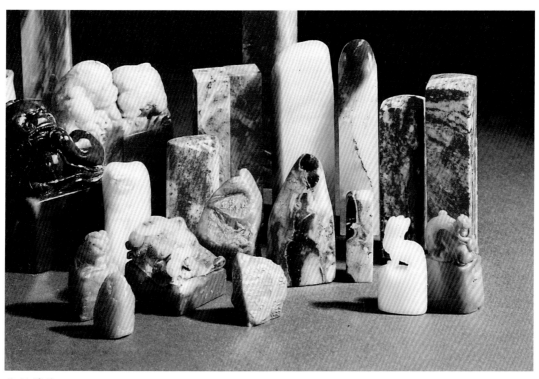

熊艷軍藏石

　　昌化石產於浙江臨安市昌化鎮玉山鄉。昌化石尤以凍石為最佳，是製作印章的上品。昌化石質比青田石、壽山石堅硬，同樣有半透明、微透明之分。

　　昌化石有紅、白、黃、灰、紫黑五種顏色，其中以帶紅色的雞血石最為著名。

　　雞血石和壽山田黃、青田燈光凍合稱為「印石三寶」。昌化雞血石以多帶鮮紅色者為佳，大紅袍、劉關張等上好雞血石最為鮮明，但數量不多。

　　同樣是紅色，彼此仍有較大的差異，有些石質過硬，刻刀無法雕鏤，不受人歡迎。如今昌化雞血石已封坑，貨源難求，因此價格驟漲。

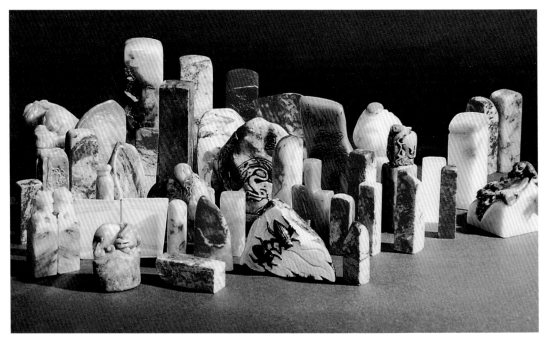

熊艷軍藏石

昌化石的產地

　　昌化石產於浙江省臨安市昌化北區西北面的玉岩山一帶，這裏原屬昌化縣昌化區，1960年並入臨安縣，1996年臨安撤縣設市。礦區中心位置為東經118度55分，北緯30度15分。

　　礦山走勢自上溪鄉西北角的雞冠岩開始，向東北延伸，經灰石嶺、康山嶺、核桃嶺、纖嶺等山嶺，約10千公尺。主礦區在海拔1230公尺的玉岩山北坡，離南側的上溪鄉政府約2千公尺，離北側的新橋鄉政府約5十公尺，離昌化鎮50多千公尺，離臨安市政府駐地錦城鎮100多千公尺，離杭州市150多千公尺。

　　礦區屬亞熱帶季風氣候，溫暖濕潤，光照充足，雨量充沛，四季分明，年平均氣溫13.6℃，年降水量1700毫米，無霜期206天，較臨安市其他地區的氣溫偏低，雨量偏多，無霜期偏短。

　　昌化石礦山的地形與華夏式構造線有深刻聯繫。它屬天目山系，為仙霞嶺山脈北支，由江西懷玉山，經安徽黃山，透迤入臨安市西北部而成。礦區山峰自西南向東北，依次主要有雞冠岩、灰石嶺、蚱蜢腳背、康山嶺、玉岩山、核桃嶺、纖嶺等，海拔大都在1000公尺以上。

　　雞血石為朱砂（硫化汞）滲透到高嶺石、地開石之中而形成，這種兩者交融、共生一體的天然寶石，在國內外是極為罕見的。

　　雞血的成分是硫化汞，石質則為地開石或高嶺石，硬度為2～3度。石中時常帶有水銀斑及少量的石英顆粒突起於石表面。雞血中除主要成分為硫化汞外，還含有少量的致色元素鐵、鈦，它們是深色染劑，含量的多少是雞血呈現不同紅色的主要原因，含量多則血色呈暗

紅色。另外，雞血石也含有不同的感光元素硒、碲，這也是雞血在光照和熱烤下退色或變色（呈現暗紅）的主要原因。

昌化雞血石的傳說

說起雞血石，在昌化一帶的民間流傳著一個美麗的故事。很久很久以前，安徽九華山上有一對漂亮的錦雞。一日，那隻雌雞不甘寂寞，偷偷外出遊玩，當它飛到浙皖交界的昌化上溪地界時，停落在玉岩山頂，發覺此處風光秀麗，很想在此安窩，沒想到半山腰裏遇上了黑蛇精，它們大戰七七四十九天，那隻錦雞終因勢單力薄被黑蛇精咬傷，鮮血流遍全山。後來，縷縷血絲從岩石縫中慢慢滲透下去，變成了十分好看的雞血石。

傳說歸傳說，其實雞血石為朱砂礦脈。它滲透於蠟石之中，兩者交融，共生一體，成為舉世僅有的天然寶石。據道光三年《昌化縣誌》記載：「雞血石紅點如朱砂，亦有青紫如玳瑁，良可愛玩，近則罕見。」石質老而活的「老坑」佳品，則更是稀世珍品，被譽為國寶。

昌化石開採和應用歷史

據文字記載，昌化石的開採利用始於元末。戴啟偉《嘯月樓印賞》認為青田、壽山、昌化等石自元人王冕始利用。鄧散木《篆刻學》載：「古時印材多用銅，尤精者則用玉，或以用金銀者，以別品級貴賤耳。及元王冕元章始以花乳石作印，一時文人以其易於受刀，競相採用，於是石印始大昌於世。」

該書所稱「花乳石」，列有「青田石」「壽山石」「昌化石」等。

趙松齡、陳康得《寶玉石鑑賞指南》載：「元代對寶玉石資源的開發利用，曾努力探索新的藝術形式和新的玉源。」「至於青田石、昌化石等，元畫家、詩人王冕曾用作印材，並進行雕刻。」

王冕生活於元末，浙江諸暨人，自號「會稽山農」，是元代著名詩人、畫家和篆刻家，

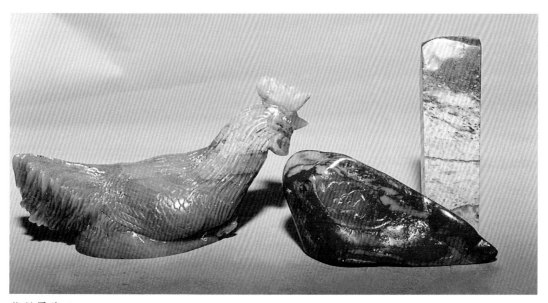

熊艷軍藏石

熊艷軍藏石

晚年參加朱元璋領導的起義軍，不久即病逝。

有關昌化石的歷史，在產地也有流傳，所述年代與上述記載基本吻合。據採石老人口述，在朱元璋屯兵打天下時，本地就有人採石賺錢、換糧。最早發現昌化石的是今上溪鄉玉山村一位農民，在村莊對面康山嶺西側砍樵小憩時，見腳下露出地表的岩石晶瑩如玉，紅似雞血，豔麗非凡。他出於好奇，用鐵杵鑿下一塊帶回家中，村民們爭相觀賞，愛不釋手。

據有關史料確切記載，我國對雞血石資源的利用與開發始於明初，雞血石早在明朝初期的 13 世紀已成為饋贈、收藏和刻印的寶石。當時雞血石露出岩石表層，古人根據熱脹冷縮的原理開採，在露出岩石表面的雞血石上燒柴，岩石全部燒熱後，用冰冷的溪水澆潑，使石頭分裂，再用鐵鏟很容易就把雞血石採下。這樣的採法少有裂紋，但雞血石在沒有開採出前很可能多已變黑或變暗，而採出量也非常小。這種採法一直延續到清末民國初，基於表層露頭的雞血石都已採竭，改用炸藥爆眼，再用手掘或機掘深挖。

當時開採和加工出來的雞血石產品均用作皇宮、官府的饋贈珍品。明代中期，雞血石以人物雕刻為主。

乾隆四十九年（1784 年），乾隆南巡到天目時，禪源寺主持獻上一方雞血石，乾隆帶回京刻了「乾隆之寶」玉璽一方。目前這方玉璽陳列在故宮博物院的珍寶館「列代帝王印章六十八顆」之中，並注有「用昌化雞血石雕刻」字樣。

清代乾隆皇帝敕令雞血石為中國國寶，自此以後凡昌化產的雞血石都需進貢給朝廷，此時雞血石受到王公貴族的重視，雕製出許多精美的藝術珍品。

清末，慈禧太後在紫禁城中收藏了為數不少的雞血石，作為個人玩賞的收藏品。

1972 年 9 月中日建交，周恩來即以國禮雞血石印章贈送當時日本首相田中角榮，於是在日本和世界各地再度掀起了人們對雞血石熱烈的迴響。

「文革」時期，大量的雞血石被用於煉汞，對昌化雞血石礦造成空前的大傷害，在當時的中國社會形勢下，雞血石也暫時失去了它的珍貴價值。

20 世紀 80 年代初期，中國對外開放，昌化雞血石也在此時掀起了需求的熱浪。

由於昌化石軟硬適中，適宜鐫刻，特別是鮮紅的「血色」，不僅豔麗，而且象徵著吉祥，因此迅速傳揚開來，得到工藝美術界的喜愛，被列為中國圖章石之珍貴品種。

昌化石的礦物成分

昌化石品種很多，大部色澤沉著，性韌澀，明顯帶有團片狀細白粉點。按色分有白凍（透明，或稱魚腦凍）、田黃凍、桃花凍、牛角凍、砂凍、藕粉凍等，均為優良品種。色純無雜者稀貴，質地纖密，韌而澀刀，少含砂釘及雜質。

昌化石具油脂光澤，微透明至半透明，極少數透明。昌化石源於浙江省臨安縣昌化康山的玉岩山玉石礦，主要礦物成分為含紅色辰砂（朱砂）的地開石、葉蠟石和高嶺石，故又稱昌化雞血石，為四大印石之首，以色豔（紅如雞血）、形美、質細的風格，在印章石中獨樹一幟，並因此贏得了「印石皇后」的美譽。

軟彩石是昌化石中色彩最豐富的一類石材，它的鮮明特性是色相絢麗多姿，變幻無窮。有些圖案逼真、奇特的對章往往來自軟彩石；有些最能體現昌化石巧雕風格的作品，往往選材於軟彩石；有些色彩獨特的軟彩石也往往成了收藏者追求的目標。它那富於變化的色澤、圖紋，或似人物、動物，或似花鳥、蟲魚，或似山水、樓閣，或似抽象圖畫，栩栩如生，令人驚歎。

軟彩石區別於凍彩石的最大標誌是不透明或只有局部微透明，部分品種光澤也稍有遜

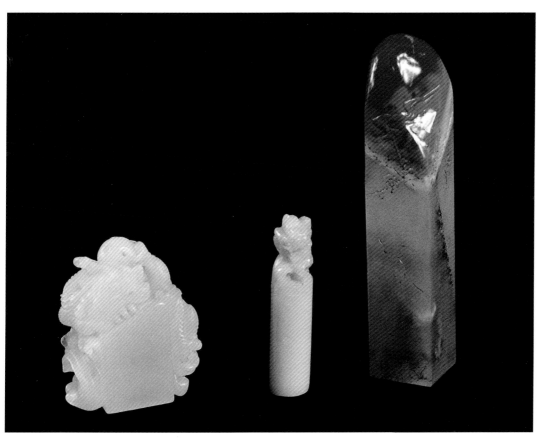

熊艷軍藏石

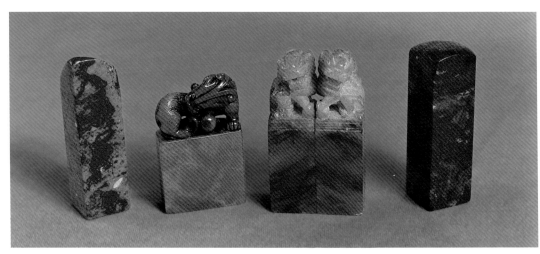

熊豔軍藏石

色,卻以其色彩之長彌補了其透明度和光澤度之不足,其中一部分質地溫潤、富有特色的品種,甚至比凍彩石略勝一籌。產地人稱軟彩石為軟地玉石。它的主要成分為地開石、高嶺石,含有少量明礬石和石英,硬度在3～4度,有一定的蠟狀光澤。軟彩石是昌化石中最常見的一類,產量約占昌化石的50%。

凍彩石是昌化石中質地最佳者,它的視覺特點是清亮、晶瑩、細潤,透明至微透明,具有蠟狀光澤。凍彩石的主要成分為比較純的地開石、高嶺石,大多有綿性。凍彩石一般硬度在2～3度,雕刻時易受刀。根據顏色分為單色凍和多色凍兩類,以單色凍為佳。凍彩石往往散佈於其他圍岩中,有的呈卵狀小團塊,與其他礦石界線清晰,大塊的凍彩石比較少見。

昌化石有水坑、旱坑之分。水坑之石質理細膩,旱坑之石枯燥堅頑且多砂釘,釘堅硬者不能受刀,故昌化石以水坑為貴。

昌化雞血石是名品

雞血石在世界上極為罕見,它出產於中國浙江省昌化地區上溪鄉玉岩山中。礦洞分佈在康山嶺一帶。這種石塊是由朱砂和葉蠟石共生的天然寶石。

葉蠟石的質地有白、黃、灰、綠、黑等色,與朱砂共生,顯得晶瑩透亮,光彩奪目。一塊雞血石按照它的紅色多少、鮮豔與否以及質地透明和純淨程度如何來評論其價值高低。

如果昌化凍石中有「血」,則為上品「雞血石」。所謂雞血,實是朱砂(辰砂),即一種特殊的汞礦石,鮮紅色。最名貴的「大紅袍方章」,其印石六面紅或四面紅,紅色鮮豔、純淨,光澤度高,纖密堅韌,幾乎無「地子」。

當然,大部分是有地子的雞血石,地子越靈透純淨越好。如桃花地雞血紅,遍體豔若桃花,鮮豔奪目;白玉地雞血紅:質地月白如素,無雜色,血色淋漓盡致;「劉、關、張」:紅、白、黑三色相間,極富特色;豆青地雞血紅:地子似豌豆青色,微透明,血色鮮豔;荸薺糕地雞血紅:其特徵是透明度相當高,血呈紅斑狀,片片誘人眼目;牛角地雞血紅;質地烏黑純正,血豔,呈流紋狀,動感很強;藕粉地雞血紅:質地若沖泡而成的西湖藕粉,呈粉白色,雞血醒目;肉膏地雞血紅:產量較多,質地有透明、不透明之分,其紅色似雞血滴入

石中為佳。

雞血石印章

選擇印石主要從血色分佈多少及其圖案入手。血深入石料、厚實者可鋸為印章，可保證章體表面較大面積能帶有血色；血色圖案優美的可鋸為對章，使其圖案呈現對稱或相互承接的美感。

雞血石印章製作過程分為開料、磨料、打光三個工序。開料要根據血量分佈的狀況小心謹慎地下刀；磨料即將章坯鏟平磨方正；打光即先用砂紙由粗至細逐步磨光，然後上蠟。

清乾隆時開始使用雞血石雕刻印章，持用雞血石印一方面可以表現身價之不凡，另一方面也可以享受藝術之美。

雞血石硬度只有2～3度，很適於刻印，被譽為「印石三寶之一」。雞血石印章一般以（2.5cm × 2.5cm × 9cm）～（3.5cm × 3.5cm × 12cm）為大型章，有對章、自然形章、單章三種形式。

對章指兩面或數面雞血血形相對稱的方章，好的雞血單章已非常難得，雞血對章則更是難求。自然形章指底面平整而上部為自然形態的印章，俗稱「古形章」或「隨形章」，此類印章通常為書畫家所好，或為一般人刻「閒章」使用，別具一番韻味。

雞血石印章一般不雕刻印鈕，以其石質的潤、溫、膩、細、結、凝以及鮮豔的色彩、靈動的肌理紋脈取勝，但也有少數在其頂部雕刻印鈕或在表面進行薄意雕刻，這些一般是為了遮蔽石料自身的瑕疵或裂紋等不足之處，而巧妙地化腐朽為神奇，這些印雕技法同青田石雕。

昌化雞血石雕

雞血石雕的工藝流程大致分為挖掘血色、設計構思、打坯戳坯、精刻修光、配墊裝墊、打光上蠟六道工序。

（1）挖掘血色：主要是根據經驗判斷原石血色分佈情況，下定決心後就下刀將外部包裹的石料剖去，使血色最大面積地分佈於石表。

（2）設計構思：根據血色分佈及石料大小、形狀、質地、色澤設計題材。主要原則是盡可能不對含血部分進行雕刻或雕刻的內容與其血的分佈狀況能起互為襯托、修飾作用。

（3）打坯戳坯：打坯是雕刻作品的第一步，用打坯鑿大刀闊斧地劈削出作品的外輪廓；戳坯是用闊鑿戳出景物較小的

熊艷軍藏石

熊艷軍藏石

熊艷軍藏石

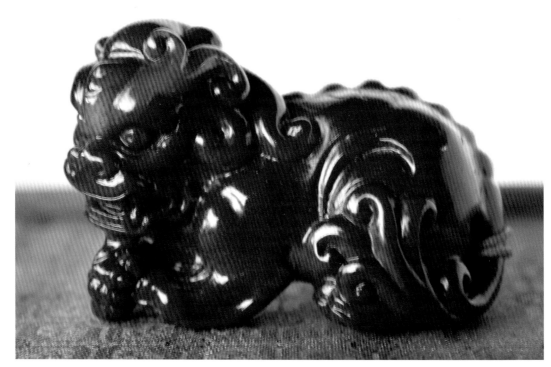

熊艷軍藏石

分面。

　　（4）精刻修光：對質地部分進行雕刻，深入刻畫，並去掉不必要的刀痕。

　　（5）配墊裝墊：座墊分石質、木質兩類，對主體起襯托、補充作用。

　　（6）打光上蠟：同青田石雕。

　　雞血石雕受到稀有的血色的限制，表現手法不如其他石雕豐富，主要為圓雕、浮雕，其中穿插運用一小部分線刻、鏤雕手法。

　　（1）圓雕：主要用於體積較小的原料，利用其固有形狀，多雕刻成人物、動物擺件或小掛件。

　　（2）浮雕：雞血石雕多以血色為背景，在紅色背景上留下一些無血部分，運用浮雕手法進行雕刻，起修飾、表現主題、畫龍點睛的作用。

　　（3）線刻：在雕刻人物的鬚髮和服飾圖案、屋宇瓦楞、花卉的葉筋、動物的皮毛時多運用這種手法。

　　（4）鏤雕：雞血石雕無血部分雕刻山水、花卉時也同青田石雕一樣運用鏤雕。

雞血石的價值判斷

　　鑑別昌化雞血石的優劣，主要看雞血石的石質是否潔淨、細潤。雞血石品質高低，以地子、血色區分。地子，即質地，有凍石、普通石、煉石（灰白軟石或硬石）數類，以凍石為最佳。其色有白、粉、黃、灰、綠、黑等。

　　雞血石品質高下，須按印石底色及聚紅而分，一般以血多、色鮮、形美者為佳。以紅色集中、面積大、鮮豔純淨的為上品，但也並非紅色部分越多越顯得有價值，還要看底色。底

色以潔白如玉、半透明之羊脂凍為最佳，深灰色半透明之烏凍次之，褐黃色微透明質黃凍又次之，淡灰色微透明或不透明之灰凍俗稱牛角凍更次之，藍色、綠色等雜色不透明者為最下。

　　雞血石優劣除從底色上分級外，主要還是看聚紅之多少、大小、鮮暗以及石形之方正、長短、大小。血色以朱砂的多少、形態、鮮豔度來分。色有鮮紅、正紅、深紅、紫紅等，形有片紅、條紅、斑紅、霞紅等。以印石通體有紅為上品，四面有紅者次之，兩面有紅者又次之。紅色分散，呈點塊狀，顏色發紫或發淺的為次品。單面紅、頂腳紅、局部紅為下。血質浮薄飄散者則往往是易退色之下品。

　　此外，又以雞血成塊大而色鮮紅者為貴，色暗而分散者為次。其中羊脂玉底而全面鮮紅者，其印石中的紅色充血部分在白底的烘托下顯得鮮豔欲滴、冷冽美豔，是石中珍品。價格遠高於田黃，而雙倍於黃金。

　　故宮博物院珍藏著一方印章，名為「乾隆之寶」，係由昌化雞血石鐫刻而成。

　　昌化石有紅、黃、褐等色，但以灰白色居多，其中質地半透明如熟藕粉的，稱「昌化凍」；有鮮紅斑塊如同雞血凝結的，稱「雞血石」。

　　昌化雞血石為印材中的霸主，價值最高。

雞血石鑑賞

　　石文化是東方傳統文化的重要支脈，也是現代世界文明的一部分，賞石是石文化的重要部分。昌化石的美，博大精深，豐富多彩，它既是看得見、摸得著的物質實體，又是蘊含著豐富哲理，給人以無限遐思的藝術品，稱得上是一幅立體的「畫」、一首無聲的「詩」、一曲美妙的「歌」，達到了形神兼備的藝術境界。

　　有的收藏家稱昌化石的不同姿色，猶如不同背景的女姓，有的雍容華貴、嫵媚動人，有

熊艷軍藏石

熊艷軍藏石

熊艷軍藏石

的清純可愛、甜美怡人，展現出不同的撩人姿態，使人看了清神亮目，怡情益智。古人曾稱田黃是「石帝」，雞血石為「石后」。可見昌化石具有很高的欣賞價值和收藏價值。

鄧散木《篆刻學》載：「昌化石有水坑旱坑之別，水坑質理細膩，旱坑枯燥堅頑，且多砂釘，釘堅逾鐵，不能受刃，故以水坑為貴。其品之高下，則在地在血，地以羊脂凍為上，白如玉，半透明；烏凍次之，深灰色半透明；黃凍又次之，褐黃色，微透明；灰凍又次之，作淡灰色，微透明或不透明，俗亦稱牛角凍；藍地綠地為最下。血以全紅為上，四面紅次之，對面紅又次之，單面紅、頂腳紅、局部紅為下。其羊脂地而全面紅、四面紅者，價逾田黃。」昌化雞血石馳名中外，尤在日本、東南亞享有盛譽。

昌化石有很高的經濟價值和文化價值。其之所以價值連城以至成為「國寶」，就因為它有豐富的文化內涵和誘人的藝術魅力。

昌化雞血石顏色的鑑別

雞血石較易仿造。仿造者手段之「高妙」足以亂真，若非行家實不易辨認。

識別的手段有二：不管採用何種手段，使用何種材質，用打火機火苗燃之即發出特殊氣味者為假，此一種；第二種雞血倒是真的，然是人工「嫁接」的，確切地說是在真雞血的基礎上，做了假的手腳，其漂亮的程度令人懷疑，這類雞血的分辨只能靠眼睛去仔細辨別。

雞血的自然外觀有條紅、片紅、斑紅、星紅、霞紅等，色調濃淡過渡自然。經過人工嫁接的雞血，它的外觀形態一般是不會統一的，分辨的關鍵也即在此（做假的高手也確有使外觀統一的，那是在極偶然、極有心地收集碎料、廢料的前提下，統一地子，統一色調，統一血色，統一紋路，煞費苦心集中比較後使用貼片法合成，此謂以假亂真，看似大面積的紅，實質上是由數小塊拼接而成）。總之，凡是真的總比人工造成的更為自然，更為好看。

判斷雞血石的好壞，首觀雞血顏色是否紅，質地透明的程度，缺陷的多寡，這是最基本也是最重要的鑑定方法。

顏色：有鮮紅、正紅、深紅、大紅、暗紅、紫紅等，造成血色不同的原因，有辰砂顆粒的大小、密集程度及混雜在辰砂中其他礦石成分的多少。雞血顏色鮮紅為上品，大紅次之，暗紅最差。

血形：即血的分佈形態，是衡量雞血石品質高低的一個重要標誌。血的分佈形態大致分為大片狀、團塊狀、條帶狀、雲霧狀、星點狀、線紋狀、象形狀等。有時有兩種以上血形自

然結合在一起,有時則依以哪一種血形為主,而定其血形。如血形有獨特的地方,則常因其獨特而使價值倍增。

血量:指雞血部分與成品石質的百分比。大於30%者即為高檔品,大於50%者為珍品,大於70%者則為絕品,但如血色不美,或底質不佳,則其價值要大幅下跌。為印石者,除血量多少外,又依含血面而分成六面血至一面血六種,以六面血者為上品,而以四五面血者為正品,三面血、二面血者為中品,一面血者則為最次。這是鑑定印章品等的重要考慮因素之一。

濃度:血的聚散程度對雞血的品質有很大的影響。依雞血本身之聚散程度,濃度可分為濃、清、散三級,以濃血為貴,散血則如雞血被水稀釋,影響檔次。

昌化雞血石質地的鑑定

質地是指雞血石本身的石質,其優劣依顏色、光澤度、透明度和硬度四種特性表現

熊艷軍藏石

熊艷軍藏石

熊艷軍藏石

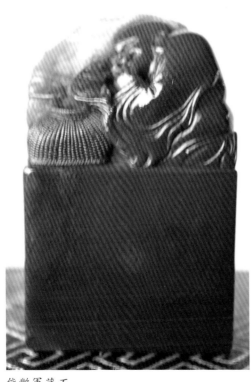

熊艷軍藏石．

來品評等級。

顏色：一般石色有單色者，亦有多色共生者，無論何者，均以色細膩而純淨者為佳，其色悅目即為佳品。

光澤度：指地表面對光的反射程度，稱折光率。昌化石的折光率為 1.562%，辰砂反射率為 26.8%。在實際鑑別時一般只用肉眼觀察就可，不便也不需要用儀器測試其折光率。蠟狀光澤是雞血石的代表性光澤，其質地自身的光澤強弱則是鑑定質地優劣的重要標準之一。光澤度同透明度、硬度是緊密相連的。一般說，透明度高、硬度低的，光澤就好；反之，光澤就差。

透明度：又稱透光量，即石質透光的程度。昌化石的透明度，可分為透明、半透明、微透明、部分微透明、不透明。透明度越高，品質越好。透明度高的原石如有泥灰附著，不易辨認，用水清洗或在局部用水砂紙打磨後，即可清楚呈現。

硬度：上品的凍石硬度通常在摩氏硬度 2 度左右，2～3 度者為佳品。

缺陷的鑑定：缺陷主要指雞血石毛料和成品中的雜質和裂紋，它的存在將直接影響雞血的美觀和價值。

雜質可分為硬性雜質和軟性雜質兩類。硬性雜質包括石英粒（在質地中呈豆狀突起，俗稱「石釘」）、黃鐵礦（呈雲霧狀、浸染狀）、火山岩團塊（為角礫狀、圓碟狀，另有不規則狀），軟性雜質包含凍石細脈和火山岩團塊。

裂紋可分為同生與後生兩類。同生裂紋內常有地開石、黃鐵礦等填充物，對雞血石花紋和形象在美觀上有影響，但在整體檔次與價值上有時候反而為收藏者所喜愛。後生裂紋由地殼運動或採礦爆破引起，通常對雞血石的檔次影響很大。

昌化雞血石的收藏

2004 年春，吳山花鳥城的一枚「凍雞血石」方章以 5 萬多元賣出。經營者告訴記者：這枚雞血石是去年以 2.5 萬元的價格買來的，今年不少人願以翻一倍的價格購買，但他都不捨得出售，主要原因是雞血石增值太快，無奈是朋友要買，只好出手。

隨著雞血石資源的日見稀少，其升值空間進一步打開，吸引了越來越多的收藏和投資者。

寶玉石鑑賞界認為，在世界 200 多種寶玉石礦物中，昌化雞血石是色彩最為豐富、最富於變化的一種，因而雞血石具有很高的收藏和投資價值。

據瞭解，1995 年在昌化透過拍賣成交的雞血石中，最差的 8 年後增值也在 5 倍以上，而最好的則增值 20 倍。其中，2000 年後至今是雞血石增值最快的時期。

業內的行家稱，在 2003 年底的一次全國有影響的藝術品展示拍賣會上，一方不大的乾隆年間雕琢的雞血石，拍賣價居然達到了 120 多萬元。

明清雞血石作品具有歷史文化價值，其檔次常在珍品級或珍品級以上，其名貴性和重要性不言而喻。

超高檔次珍品級不分產出年代，血色與質地均為珍品級之極高品，或其質與材均為獨一無二的罕見珍品。

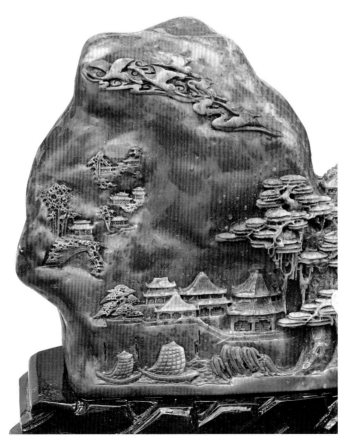

謹防造假的雞血石雕

沈泓藏石

沈泓藏石

雞血石價格攀升快，除了收藏和投資者日益增多，雞血石資源的減少是重要原因。由於多年的開採，雞血石儲藏量越來越少。昌化的雞血石經營者說，昌化盛產雞血石的玉岩山，現在基本已被掏空，山上的雞血石資源已近枯竭，有些礦主幾年都挖不到一塊雞血石了。為保護稀缺礦產資源，杭州市政府早在 2002 年就開始禁止雞血石礦的開採。

如何收藏和投資雞血石？雞血石品質好，不僅升值空間大，且升值速度也快。昌化雞血石依據質地的透明度、光澤度、硬度分為凍地類、軟地類、剛地類、硬地類，其中凍、軟地類屬於雞血石的極品和上品。

收藏過程中，應避免雞血石長時間放在日光下或燈下，以免雞血因紅色部分變暗而減低價值。平常則宜擦上或浸於好的潤石油中，使石質與空氣隔絕，減少因溫差變化而造成石質龜裂的可能性，且可增加石質的溫潤性。另外要避免碰撞摔裂。

適當地把玩、摩挲雞血石，可使其呈「老光」，亦稱為「寶光」，而成為「老石」質更可人。其道理和盤玉的道理完全一樣，但對刻有薄意之印石或雕刻品則應避免，以免破壞了雕工，使之面目全非。

對未刻的印石或原石等，則不妨多把玩摩挲，玩石兼養石，樂趣無窮。

選購雞血石要訣

選購雞血石要求血色要活，紅色處於其他顏色當中，結合的界限要像漸融的一樣；其次紅色要豔、要正，淺色不行，發暗、發褐也不行；第三，血色成片狀，不能成散點狀或線狀、條狀，最主要的是要求雞血石地子溫潤無雜質，色純淨而柔和；最後是藕粉地或牛角凍。

昌化雞血石有老坑、新坑之別，凡顏色鮮豔、質地透明、半透明的石料多為老坑所

產。新坑大多色彩不夠鮮豔，質地也透明，美感次之。

眼下大量人工合成的雞血石充斥市場，人們粗看相似，但用科學儀器檢測即可辨真偽。天然形成的比較自然。人工合成的則顏色漂浮，血路上下左右難以吻合。在昌化和青田，有許多藝人靠造假雞血石印章發了橫財，他們偽造的「大紅袍」雞血石印章，屢屢在廣交會上賣出天價，造假技術之高超，就連金石專家也不能輕易識破，有較大危害性和欺騙性。

雞血石的上品要數「全紅雞血」，它質地細膩微鬆，色月白如素玉，微凍，通體密佈血斑點，白底紅心，十分鮮豔奪目。由於血斑綿密，僅微露白底，譽稱全紅雞血，通體血斑，對日而視可見閃光，極為美麗。

其次為「六面紅雞血」，此印石底白玉地與肉糕地相生，偶含灰黑肌理，間又隱小晶塊，質堅細帶微脆。雞血紅斑呈極細微點狀，聚散不一，千姿百態，極為嬌豔嫵媚，且石之六面血色皆濃密，誠屬難得精品。

雞血紅者，固以紅鮮定其優劣，然而須有良質好色搭配才出色。再者，要能方正高大，最好又能成對，成對者紋理又要活潑對稱，才算完美。

第十三章
巴林石的文化源流

愛此一拳石，玲瓏出自然。
溯源應太古，墜世是何年？
有志納完璞，無緣去補天。
不求邀眾賞，瀟灑作頑仙。

——清・曹雪芹《自題畫石》

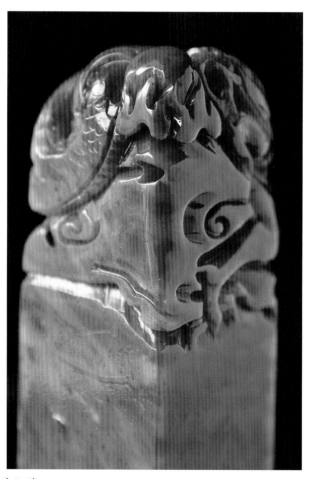

沈泓藏石

　　巴林是契丹族的故土，女真的發祥地，至今保留著眾多的歷史文物。其中有建於西元
1047 年的遼代釋迦佛舍利塔，有遼慶陵、懷陵，有慶州、懷州城遺址，還有成吉思汗邊牆
……關於巴林石的記載最早可以追溯到 800 年前，而在清朝前後巴林石已有少量開採。日侵

華時，曾偷採一些巴林石，至今視為珍品。中華人民共和國成立後，從 1973 年開始大規模開發利用，近年來一些優秀品種的價格連年上漲，被人們爭相收藏。

古代蒙族人稱巴林石為「騰格里朝魯」（蒙語為「天賜之石」）。民國時，地質學家張守範命其名為「林西石」，20 世紀 80 年代後期定為「巴林石」。

巴林石的產地

巴林石產於內蒙古的巴林右旗，巴林右旗地處內蒙古東部西拉木倫河北岸，大興安嶺南段山地，是科爾沁草原的組成部分。巴林右旗全旗總人口近 20 萬人，其中蒙古族人口 8 萬多人，是一個以蒙古族為主體，漢族為多數，回、滿、壯、朝鮮、達斡爾、土家、苗、彝等民族交錯雜居的牧業旗。分別與巴林左旗、阿魯科爾沁旗、西烏珠穆沁旗、翁牛特旗、林西縣接壤。

巴林右旗地域遼闊，資源豐富。聞名遐邇的巴林石礦是我國三大彩石基地之一，該礦生產的巴林石素有「物華天寶」之稱，其中以雞血石最為名貴，享有「世界雞血石在中國，中國雞血石在巴林」的美譽；塔布花煤礦生產優質無煙煤，已探明煤炭儲量 779 萬噸；現已開採的其他礦藏還有鎢、鉛、鋅、銅、石灰石、高嶺石等。

巴林右旗具有獨特的歷史景觀和自然景觀。久負盛名的有遼慶州白塔、遼懷州城遺址、遼慶州城遺址、懷陵、慶陵。旗內留有比較著名的成吉思汗邊牆、成吉思汗敖包等景觀。由於右旗的歷史與清朝的文化一脈相承，康熙皇帝的姑母和女兒固倫淑慧、固倫榮憲兩位公主曾下嫁到巴林右旗，右旗境內今留有大王爺府、貝子王府、巴林郡王府等典型建築和內蒙古自治區境內唯一的皇帝行宮——康熙行宮。

巴林石的成因

內蒙古巴林石礦形成於距今 1.5 億年前的侏羅紀晚期，巴林石礦存於蝕變的酸性火山熔岩及火山碎屑岩中，成礦的熱液沿著斷裂上升，在岩石裂隙中充填形成了巴林石礦脈。在形

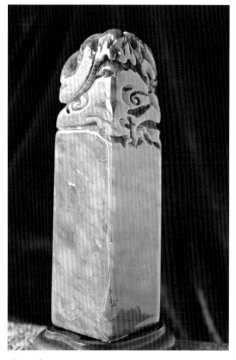

沈泓藏石

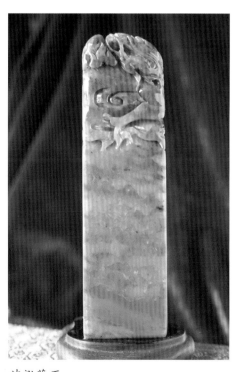

沈泓藏石

沈泓藏石　　　　　　　　　　　沈泓藏石

成巴林石礦脈的晚期，因金屬硫化物的成礦作用，有呈浸染狀、斑點狀、細脈狀的辰砂出現，形成了「雞血石」。因此巴林石礦床為熱液裂隙充填—蝕變型礦床。

巴林石主要礦物為：高嶺石、地開石、伊利水雲母等。次要礦物為：鐵、鈦、鋅、錳等。巴林石硬度較小，一般在2～4度。

巴林石中由於礦物成分不一樣，形成了不同類型的巴林石，如含辰砂者為「雞血石」；地開石含量高而高嶺石含量低者，透明度較好，稱之為凍石；高嶺石含量高則透明度不好，稱之為彩石。巴林石中由於含不同的元素或礦物，因此，也形成不同的顏色，如含鐵或褐鐵多則呈黃色，含錳多則呈黑色。

巴林石中由於各種礦物元素分佈情況不一樣，則形成不同的花紋。如在巴林石中，高嶺石呈分散團塊狀，則形成「流沙」狀巴林石；在透明度較好的巴林凍石中，鐵錳礦物呈微細粒狀且含量較高，則形成「牛角凍」石；當地表水溶解了岩石中的鐵錳物質，沿著巴林石的細小裂隙滲入到岩石的裂隙中，鐵錳物質沉澱在岩石上，則形成「水草」狀圖案，稱之為水草巴林石。

由此可見，由於巴林石中所含礦物成分不一樣，礦物含量不一樣，礦物分佈狀況不同，則可形成各種類型和花紋圖案的巴林石。這就使巴林石成為一種色彩繽紛、千姿百態的珍貴觀賞石和工藝石。

由於雞血石中的辰砂具有揮發性，長期暴露於空氣中「雞血」會變黑，因此在收藏保存時，要在藏石表面加以特殊保護處理，以隔斷與空氣的接觸，保持其「雞血」鮮紅美麗。

個別巴林石存在兩點不足之處——自然綹與風化裂紋。自然綹是因為成礦後期的破壞而造成的，即巴林石形成以後，內部構造又進行運動，造成礦脈錯移扭動，使完整的礦石出現裂隙，後又經其他礦物充填裂隙而形成了綹。

巴林石的歷史

曾為清代攝政王多爾袞屬地的喀喇沁旗錦山的靈悅寺內，供奉著一尊石佛（高 14 公分、寬 7 公分、厚 4.5 公分），其石質屬巴林石中的黏性料，玫瑰色，其中有三分之一的雜質。多年供奉，具體資料已無從考證。

石佛與眾不同，頭罩佛光，面部雍容富態，帶發罩，露出兩根辮子，服飾為窄袖長袍，衣紋線條流暢，手托一朵含苞待放的蓮花，盤坐在蓮花臺上，應該說這是一位公主被刻成了佛的形象。從雕刻手法上看，此佛應是唐宋時期所刻。

有文字記載：成吉思汗統一蒙古各部的慶功宴上，屬下奉獻一只巴林石碗，大汗用它盛滿美酒，頻頻舉杯，不住口地稱讚：「騰格里朝魯！」意思是「天賜之石！」清朝時，石碗成為貢品。最近，在一座古墓中還發現了殉葬的黃色巴林石碗。

在喀喇沁旗博物館裏，珍藏著兩方巴林石大印，一方上刻著「喀喇沁王之寶」，另一方刻著「世守南漠」；一方刻的是小篆，另一方刻的是隸書。兩方章是在王爺府院內地下挖出的，不知是哪代王爺之印。

民國初年，熱河毅軍駐林西鎮守使米振標曾組織開採過巴林石，但得石甚微。當時，礦物學家張守范命名巴林石為「林西石」。日軍侵華時期，曾抓勞工開採過礦石，行動很詭秘，管理森嚴，勞工也不懂採的為何物，雞血石和彩石礦脈都被開採過。

日偽統治時期，偽巴林右翼旗公署曾雇傭當地群眾採石探礦，將採得的石料加工成圖章、墨水匣之類，流入日本國的至今仍被視為

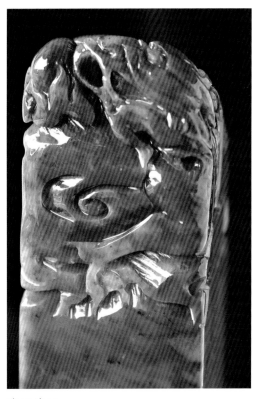

沈泓藏石

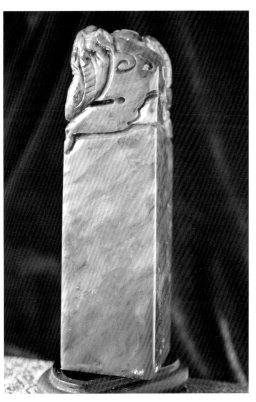

沈泓藏石

沈泓藏石

珍寶。在日偽《大巴林蒙古情況調查》中記載：大巴林旗公署將葉蠟石作為唯一的土特產，並建立開採機構，公佈礦業法令通告，嚴加管理。

1958年「大辦工業」時曾開採巴林石，但得石甚少，不久「下馬」。1973年建葉蠟石礦，開始有計畫地開採，當時有職工24人。1978年輕工業部把葉蠟石礦列為中國三大彩石基地之一，將葉蠟石命名為巴林石，並撥款資助開採。

20世紀70年代初，地質部門前去考察，發現有遺留採石坑多處，規模很小。民間流傳歷史上曾有南方人用駱駝馱走過巴林石。1973年，正規開礦時，發現一個礦洞內有點燈用的油碗，一支陳舊的鹿角，一把不是當地人所用的刀子，一個粗雕成型的佛像，這些現象表明，過去確有南方人前來探險和採石。

石巢先生在1982年就預見到：巴林石「儲量豐富，將來可成名礦」。同年，中國工藝美術公司副總經理林佑女士率金石界專家考察了礦山，確定巴林石為雕刻彩石原料的三大支柱之一。

巴林石為季節性開採。採礦運用立井、斜井、露天等多種方法，實行採探並舉。

從巴林石採礦始，當地的三家雕刻廠應運而生，以後巴林石逐漸被福州、青田、北京、西安和山東等地所用。近年來，臺灣吳金泉先生到閩開辦石雕廠，大量採用巴林石為材料，將巴林石推向海外。

經專家評定，巴林石的成分、色澤可與我國傳統雕刻原料壽山石、青田石齊名，在韓國、日本、印尼的葉蠟石之上，可與寶石、瑪瑙相媲美，遂引起國內外用戶注意，競相採買礦石與雕件，到1986年，巴林石礦為全國17個省市近百家工藝石雕與鑲嵌廠家供應原料。

巴林石的文化內涵

中國傳統文化博大精深，其內涵玄妙多變，有5000年悠久燦爛的文化，有2000年的賞石文化史，中國人的賞石文化傳統給後人留下了寶貴的精神文化財富。老子的「道」、儒家的「仁」、佛家的「空」等都與中國賞石文化藝術密不可分。正因如此，古時諸多詩人文士擬石比人，相石繪影，心與石交流，對語，感情至深。

人類的文明史始於石器時代。用石製作生產工具、裝飾品、藝術品，是當時人們對石的實用價值的崇拜。如紅山文化遺址就有最早的玉龍出土，被史學家稱為「天下第一龍」。在

漢代墓葬中也有卵石造型的「石件擺設」，可謂當時的「石玩」了。

　　人類的祖先從舊石器時代利用天然石塊作為器具，到新石器時代打磨形成各類刀、釜、鎬等器具；從營巢穴居時期利用石洞作棲身之所，到利用石頭建築住所；從簡單的石頭飾物佩件到後來的精美石雕和寶玉石工藝品，各種石頭始終伴隨著人類從蠻荒時代逐步走向現代文明。古今一切利用石頭及由石形成的感觸，經人們長期的歸納整理，構成了今天石文化的基本內容。

　　到唐代，「石玩」已大量進入宮廷和官宦人家。白居易《太湖石》詩中有「三峰具體小，應是華山孫」「才高八九尺，勢若千萬尋」及吳融《太湖石歌》中的「洞庭山下湖波碧，波中萬古生幽石」等詠石名句。

　　延至宋代，玩石、賞石藝術更為盛行。朝廷下旨，在全國各地廣泛大量地搜集奇花異石，供皇室貴族賞玩，並有諸多文人墨客著書賦詞，把「石玩」推到了一個歷史的新高點。當時藏石家孔傳在《論石》中贊曰：「天地至精之氣，結而為石，負土而出，狀為奇怪。或岩竇透露，或峰層峻嶺，其類不一，至有物象宛然，得於彷彿，雖一峰之多，而能千岩之秀，瑰奇可愛。大可列於園館，小可置於幾案。」

　　自 20 世紀以來，西方文學創作中的「超現實主義」「魔幻主義」及美術繪畫中的「抽象派」「印象派」等作品，逐漸風靡世界，在以後東西方經濟文化頻繁交流中，相互借鑑，加速了西方人對東方「神秘文化」的理解和傳播。正如東方民族在現代文化中不同程度地展現西洋情調，而東方浪漫色彩也愈來愈多地展現在西方文學藝術作品之中。至此，東西方文化的交流為現代文化的傳播打下了深厚的基礎，並提供了前所未有的廣闊天地。

　　近些年，隨著人們對精神文化的需求，一些較有規模的印石館應運而生，大批經銷巴林石的商賈天南海北炒賣各類巴林石，使巴林石近些年在東南亞及歐美國家也開拓了市場，找到了知音。

　　巴林石是我國諸多觀賞石中的一個組成部分，以其特有的質地、豔麗的圖紋、凝重的凍感成為觀賞石中的佼佼者。巴林石成礦時期距今已有一億多年，而它真正走出大興安嶺山脈，向人們展示靚麗的風采只 30 多年。

　　藏石家張源說：「藝術不能脫離時代感情。」透過玩賞巴林石、研究巴林石，在多方位、多角度、多領域中追求、探索、領悟、發掘，吸收多門學科

沈泓藏石

的營養，才能使巴林石文化這一藝術新蕾開放，萬紫千紅。

作為收藏者，不能不全方位地瞭解和掌握巴林石文化的精神內涵。什麼是巴林石文化的精神內涵？這是一個值得收藏者或投資者去研究的問題。

巴林石的特點和優勢

與其他印石比較，巴林石與它們既有相同點，又有區別。

巴林石與昌化石之區別：昌化凍石有細粉霧點團，巴林石無；巴林石色浮鮮，昌化石色沉著。

巴林石與青田石之區別：巴林石質地不純，青田石則潔淨、清秀；青田石質鬆而軟，巴林石多粉，片狀而膩。

巴林石與壽山石之區別：巴林石比壽山石更潤膩。

巴林石幾乎可以說是中國各色石種之集大成者。因為壽山、昌化、青田各石之紋、色（除封門青外）均可在巴林石中覓得。

有人稱巴林極品石是集「壽山田黃」之尊，融「昌化雞血石」之豔，蘊「青田封門青」之雅的印壇奇葩，其評價正可為巴林石之寫照。

近年來，巴林石在全國乃至全世界的知名度日益提高，其市場前景越來越好。名石之所以被認可推崇，主要在於其自身所具的優勢。

一是質地純淨，細膩溫潤，晶瑩剔透，色彩豐富豔麗。

巴林石有朱紅、橙、黃、綠、藍、紫、白、灰、黑色，有不透明、微透明之別。透明者有蠟狀光澤、絲絹光澤、珍珠光澤、凝脂光澤之分。微透明、半透明、透明者均以有渾濁霧團狀痕跡為多。有純淨無瑕者，更珍稀。

二是品種繁多，種類齊全。

巴林石隸屬葉蠟石，石質細潤，通靈清亮，質地細潔，光彩燦爛，以白色石材居多，另有水晶凍、魚子凍、桃花凍、芙蓉凍、夾板凍、彩霞凍、羊脂凍、竹節凍等 100 多個品種。

三是硬度適中，易於雕琢。

巴林石受刀性好，為篆刻者所喜愛。

巴林石成為篆刻家的印材乃是 20 世紀 70 年代以後之事，然而 80 年代隨著石料的不斷開採，這種色澤豔麗、紋路清晰、價格低廉的彩石，逐漸成為篆刻愛好者的文房清玩。

四是資源豐富，可持續開採幾百年。

巴林石進行規模化開採大大晚於壽山石、青田石、昌化石等名石，從 1974 年建礦至今僅有 30 多年的歷史。地質部門的勘測報告表明，巴林石的儲量相當可觀，再加上目前採取限量開採的科學保護管理政策，有限資源得到合理利用，礦山的服務年限將大大延長。

在我國著名的彩石品種中，壽山石、昌化石、青田石等名貴石材資源日漸枯竭，而巴林石的彩石、凍石、彩凍石、雞血石正值開採的豐盛期，加之價格便宜，故被金石家所推崇。

由於巴林石批量開採時間較晚，目前資源豐富，品種齊全，易於收集。

五是巴林石歷史悠久，有著深邃的文化內涵。

早在紅山文化時期，巴林石就已開發利用。紅山文化所在的遼河流域同黃河流域、長江流域同屬中國古代文化發源地。

沈泓藏石

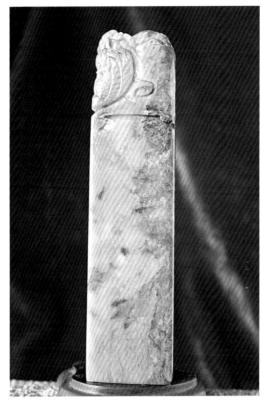

沈泓藏石

沈泓藏石

沈泓藏石

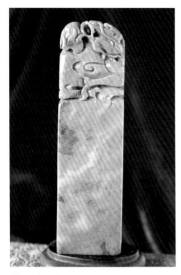

沈泓藏石

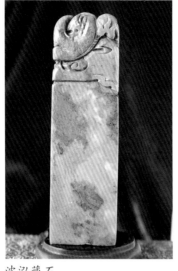

沈泓藏石

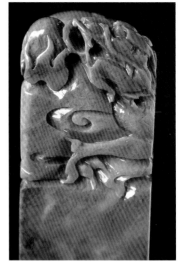

沈泓藏石

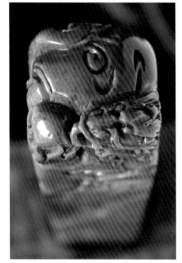

沈泓藏石

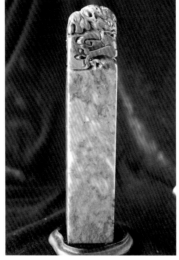

沈泓藏石

沈泓藏石

六是圖案豔麗多姿，有很高的審美價值。

巴林石的開片中常有意想不到的圖色，美觀、奇特、多變，展現出大自然的奧妙，備受玩石愛好者的青睞。

七是精品眾多，珍罕性決定了它的收藏價值高。

巴林石中的極品為「福黃」，是以採石班長劉福之名命名的。劉福曾採到一窩凍石，顏色有金黃、橘黃、油黃等諸多黃色，與「壽山田黃」較為近似，且石中生有「蘿蔔紋」，巴林石便由此而名揚海內外。

巴林福黃石石質透明而柔和，堅而不脆，色澤純黃無瑕，集細、潔、潤、膩、溫、凝六大要素於一身，金石界素有「一寸福黃三寸金」之說。巴林石中的雞血石，有「草原瑰寶」之美譽。

近年開採的大塊雞血石，多以桃花凍紅色配以雞血，錦上添花，光彩可人，分外奪目，

實屬天賜瑰寶，玩石者為之傾倒。

此外，巴林石中的魚子凍近些年更是名冠印壇。此石在略呈純淨的凍石肌理內，規則地散佈著大大小小勻稱而又疏密相間的球狀紋，彷彿點點遊蕩的魚卵布在冰晶之上，令人在玩賞之餘，不禁產生豐富的遐想，感歎大自然造物的神奇。該石溫潤脆爽，軟硬適中，宜於鐫刻，是石中妙品，而奇特難得的肌理紋，頗具觀賞價值和收藏價值。

八是市場廣闊。

目前大部分巴林石產品已進入閩、浙市場，是南北方藝人首選的石料之一。

正如巴林石集團有限責任公司董事長所說：「國運昌盛，石市興隆。在石種繁多、珍品薈萃的華夏大地，巴林石必將以豐富豔麗的色彩、溫潤優良的品質和蘊含其中獨特而久遠的民俗文化備受世人的青睞。跨入新世紀後，巴林石事業將會繼往開來，不斷發展壯大和充實自己，使巴林石文化——這一草原奇葩在陽光雨露的滋潤下愈來愈燦爛輝煌，被更多的人認識和喜愛，在人類社會發展進程中永放光芒。」

以上優勢使巴林石既具備了其他名石所具有的特點，又有自己的獨到之處，因而當之無愧地確立了蘊含無限發展生機的一代名石地位。

巴林石文化節

2002 年 8 月 18 日，各地巴林石愛好者會聚巴林右旗，參加由赤峰市政府主辦、巴林右旗政府承辦的第三屆巴林石節，巴林右旗那達慕大會也同期舉行。巴林右旗歷史悠久，幾千年前這裏的人們就創造了燦爛的「那斯台」文化。

從赤峰往北 180 千公尺，就到了被綠色草原環抱的小城——巴林右旗政府所在地大板鎮。這小城裏，竟有一條「巴林石」街。這條街兩邊幾乎都是巴林石精品店，便道上出賣石頭的小攤一個連著一個，新建的巴林石城也開張納客。

在右旗的巴林奇石館裏，陳列著許多巴林石珍品。主人們介紹，巴林石有彩石、黃石、凍石、圖案石、雞血石五大類，其中以雞血石最為珍貴，館藏的一塊「雞血王」價值連城。

近 8 萬名群眾參加了第三屆中國巴林石節盛會。巴林石節規模空

沈泓藏石

沈泓藏石

沈泓藏石

前，僅各媒體的前方記者人數就達到七八十人。巴林石節期間，著名網路媒體中國網、北方網都專版對巴林石節的盛況進行了報導。

巴林石的榮譽

解放後，党和國家領導人朱德、董必武、胡耀邦、李鵬等都親臨過巴林。在香港回歸一周年之際，藏石家於占武先生，曾請篆刻家崔連魁篆刻「紀念香港回歸一周年紀念璽」，贈送香港。在澳門回歸之際，他又邀請著名篆刻家劉江製作了巨璽「澳門回歸祖國紀念璽」，送往澳門，引起轟動。

江澤民同志和老一輩革命家胡耀邦、張愛萍、方毅、谷牧等人的印章，都是著名微雕大師朱雲青用巴林石章料篆刻的。據朱雲青先生介紹，他還用巴林石精料為江澤民同志和夫人篆刻了合章，又為國際奧會前主席薩馬蘭奇篆刻了印章，這些是巴林人的驕傲，也為巴林石增添了無盡的光彩。

社會學家費孝通先生掂量著手中的犀角凍雞血圖章，激動地說「價值連城」，遂題「寶玉天生」四個大字。巴林石質細膩，溫潤柔和，軟硬適中，最適於篆刻印章或雕刻精細工藝品，為上乘石料，是藏品中之珍品。

巴林石在國際市場上嶄露頭角以來，一直受到世人矚目。1979年在美國舉辦的中國工藝美術展覽中，有7件巴林石展品，備受青睞。巴林石內涵豐富，它具備赤峰地區紅山文化、草原青銅文化、契丹遼文化和蒙元文化的深厚底蘊。

沈泓藏石　　　　　　　　　　沈泓藏石

　　1972 年周總理得知北方還有彩石（即巴林石）後，立即指示要很好地開發利用。到了 1973 年，在總理的關懷下，巴林右旗開始籌備建巴林石礦，同時遼寧省及國家地質、輕工等部門也開始對該礦進行地質勘察，為建礦奠定了基礎。1974 年巴林石礦正式建立。

　　赤峰是巴林石之鄉，得天獨厚的人文和自然資源造就了一大批以巴林石為主要印材的篆刻家、篆刻愛好者以及藏石家、鑑賞家。在他們的努力下，印石界人士又紛紛組織起來成立印社，並組建了巴林石協會，以石帶印，以印促石。

　　1995 年巴林石集團專門建立了「巴林奇石館」，讓人們能夠看到巴林石絕美的色彩，奇妙天成的紋理以及巴林石工藝品的美輪美奐。巴林石集團目前由走「南聯北協中激勵」的經營之路，來提高巴林石工藝品的文化內涵，增加巴林石的附加值，提高巴林石的知名度，其雕刻品的藝術風格，以南方的綿柔與北方的遒勁相結合，溶入了北方古樸的民族風情，使巴林石的產品在文化品位上獨具特色。

　　1997 年 8 月，在大連召開的國際花卉奇石展覽會上，巴林雞血石展品《夕陽紅》被評為唯一的一等獎；1999 年在山東淄博中國第四屆賞石展上，巴林石展品獲得了三金二銀的佳績；同年在柳州舉辦的國際奇石展上，巴林石又獲「一銀一銅一優」的好成績；2000 年 2 月 24 日在中國寶玉石協會評選國石精品展覽中，送展的 40 件巴林石展品有 20 件獲獎，占參展總數的 50%，在全國 10 個國石候選石中榜上有名；2001 年在中國寶玉石協會最後一次精品展覽評選中，巴林石與其他「三石兩玉」脫穎而出，一舉獲得「國石」稱號；2001 年 10 月在上海 APEC 會議上巴林石又一次被定為國禮贈送給與會的 20 位國家和地區的首腦。

第十四章
巴林石的類別

北疆奇石古難尋，
識得斑斕塞上春。
不讓壽山逞獨秀，
名揚南北有巴林。

——佚名

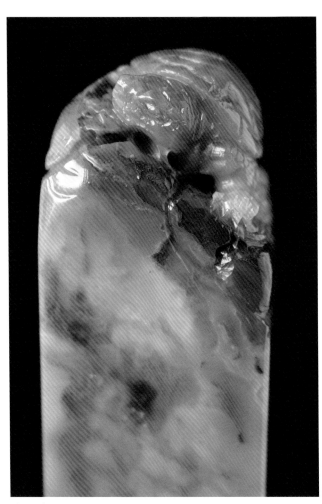

沈泓藏石

　　巴林石的分類命名基本上採用傳統印章石的品名，但也不乏自己的特色。從質地顏色上區分，有雞血石、凍石、彩石三大類。當代隨著福黃石的發現，巴林石大體上又可分為雞血石、福黃石、凍石、彩石、圖案石。

巴林石的主要類別

巴林石現分五大類，數百個品種：一是巴林雞血石，其血色豔麗，質地純淨，犀角通靈，血脈活躍，好似血在流動；二是巴林福黃石，福黃石近似田黃，質地溫潤，色相純黃，通明清晰，肌理油膩，好似凝脂玉膚；三是巴林凍石，晶瑩別透，溫潤細膩，通透可愛；四是巴林彩石，顏色豐富，色彩斑斕，絢麗多姿；五是巴林圖案石，色澤絢麗，畫面奇特，多姿多彩，形象逼真，令人讚歎不已。

大自然的鬼斧神工造就了巴林石深邃的內涵，使其更具收藏鑑賞的魅力。因此，巴林石是雕刻、篆刻、收藏家們的首選品種。以下對其中的三大類別進行詳述。

一、雞血石類

巴林雞血石是巴林石中的極品，當地歷來就有「世界雞血石在中國，中國雞血石在巴林」的說法。其質地溫潤，透明體內含的辰砂條紋若雞血潑灑，鮮紅悅目，嬌豔欲滴。鑑別石質的標準是「細、結、潤、膩、溫、凝」六德，雞血石「六德」俱佳。這種石頭極為名貴，主要品種有「黃凍雞血石」「羊脂凍雞血石」「水草花雞血石」「芙蓉凍雞血石」等10餘種。

1. 黃凍雞血：黃凍即巴林黃，又名福黃，佐以鮮豔雞血，為難得珍品。

巴林福黃石與壽山田黃石難分伯仲，被稱為「姊妹石」。其質地透明而柔和，堅而不脆，色澤純黃無瑕，集細、潔、潤、膩、溫、凝六大要素於一身，珍貴至極，金石界素有「一寸福黃三寸金」之說。

沈泓藏石　　　　　　　　　　沈泓藏石

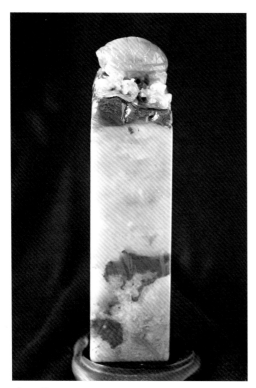

沈泓藏石

沈泓藏石

2. 牛角凍雞血：質地為灰色至灰黑色，與紅色雞血對比強烈，也為難得珍品。

3. 羊脂凍雞血：紅白相映，雞血色豔、量大，為珍品。

4. 劉關張：黃色代表劉備，為巴林黃；紅色代表關羽，為雞血；黑色代表張飛，為牛角凍。無雜色，是巴林石中的極品。

5. 灰凍雞血：質地為淺灰色至中灰色。

6. 花生糕雞血：凍體中有黃白色塊，為巴林石中難得品種。

7. 水草花雞血：巴林雞血石中上品。

8. 芙蓉凍雞血：粉色，珍貴。

9. 雜色雞血石：價值不大。

10. 紅花雞血石：質地紅色，與雞血一起顯得含混不清，收藏價值不大。

二、凍石類

巴林凍石，石質細潤，通靈清亮，呈透明、半透明狀，色澤豐富，似嬰兒之肌膚，嬌嫩無比，其中彩霞凍石更為珍貴，潔白透明的肌體中所滲之雲霞狀紅色紋理變化無窮，絕非他石可比。

巴林凍石主要有「巴林黃」「桃花凍」「牛角凍」「魚子凍」「瓜瓤紅」等幾十個品種。

1. 巴林黃：淺黃色或棕黃色，微透或半透，巴林凍石中的最珍貴品種。

2. 燈光凍：黃色凍石凍化程度較深品種，半透至透明。無雜色，顏色深者為上品。

3. 羊脂凍：奶白色，多混他色，純者為上品。

4. 羊腦凍：淺粉地，佈滿白色斑塊。

5. 楊梅凍：半透至微透，淡紅至濃紅，無雜質者為上品。

6. 桃花凍：石質白色透明，含鮮紅色點，如盛開的桃花。

7. 芙蓉凍：濃粉色，色澤溫潤，硬度較低，易雕刻。

8. 牛角凍：黑灰色，半透明。

9. 黑旋風：通體正黑色，大而純者為珍貴。

10. 水晶凍：無色透明，純淨者為珍品。

11. 瑪瑙凍：花凍石，有紅、黃、黑、灰紋理，似瑪瑙。

12. 五彩凍：花凍石，半透明。

13. 瓜瓤紅：色濃，黃紅色凍石中有一條條紅筋，紅筋明顯者為上品。

14. 藍天凍：淡灰藍色。

15. 藕粉凍：色粉偏青紫。

16. 魚腦凍：灰白色，半透，內有團狀、泡狀花紋，難得、珍貴。

17. 蝦青凍：灰中帶綠。

18. 醬油凍：半透明，深棕色。

19. 紫曦凍：深紫紅色，偏青。

20. 薄荷凍：淡綠色，半透明。

21. 艾葉綠：黃綠色，深綠色珍貴。

22. 魚子凍：黑色、黃色、淡綠色上有成片白色、黃色斑點。

三、彩石類

巴林彩石以色彩見長，絢麗多姿，富於情趣，常伴有天然圖景隱現其中，其色彩豔麗多姿，紋理惟妙惟肖，美麗奇妙。國內唯巴林盛產彩石，實屬獨一無二。

彩石主要品種有「山黃石」「朱砂紅」「象牙白」「豹子頭」「金沙地」「鬼臉青」等。

1. 山黃石：通體黃色，不透明。

2. 石榴紅：黃紅色，不透明，紅中泛黃，較珍貴。

3. 紅花石：以紅為主，間有雜色，不透明。

4. 黃花石：淺黃色或其他淺色間有黃色紋理，不透明。

5. 黑花石：白、棕、黃色上分佈黑色條紋。

6. 紫雲：白色或淺黃色上佈滿紫色花紋。

7. 銀地金花：牙白色上佈滿黃色斑點。

8. 朱砂紅：棗紅色，無條紋雜色，不透明。

9. 象牙白：不透明，純白色，略帶黃斑，純正者少。

10. 豹子頭：有黃色斑點、條紋，不透或微透，珍貴。

11. 滿天星：灰色或其他淺色上佈滿白色或黃色小圓點。

沈泓藏石

巴林雞血石

巴林黃凍

12. 金沙地：白色、淡粉或淡黃色中分佈似金銀粉，如金星石之閃光，較珍貴。

13. 水草花：淺色上有黑色或深棕色水草樣花紋。

14. 巧色石：以兩種顏色截然分割石材主色調，過渡線整齊清晰。

15. 美石：色彩素雅或絢麗，如天然圖畫。

16. 鬼臉青：不透明，黑色中雜有黃灰色。

巴林雞血石

巴林雞血石是在昌化雞血石瀕臨絕跡的時刻，湧現出的新秀，對中華雞血石起到了承前啟後的作用。

巴林雞血石地子凍透，血色鮮豔，相映成趣，可謂中國獨有的稀世之寶。因此，有「一寸雞血一寸金」「危難之時捨黃金守雞血」之說。

巴林彩凍

巴林雞血石

雞血石不透明，乾澀少光，質地顏色比較單調，較常見的有灰色、白色，也有少量黑色和多色伴生，一般來說，這類屬於硬地雞血石。這種雞血石難以雕刻，均屬低檔品，但其中一種稱「皮血」的品種則屬高檔或中檔品。此品種的特點是在硬地的表面伴生著鮮豔的雞血，形成了單面或雙面的雞血薄皮，故俗稱皮血。據產地多年觀察，質地愈硬，其伴生的「雞血」亦往往愈鮮愈濃，也愈不容易褪色。好的「皮血」是製作工藝品和仿古擺件的極好材料，有的只要經表面拋光就是一件十分美觀的藝術品。此外，還有灰、黃、黑、褐等為地色的硬地雞血石。

從 20 世紀 80 年代開始，隨著石雕工藝的發展和對雞血石工藝要求的變化，高硬度雞血石逐步被人們重視和開發利用，其中還出現了少數珍品。此類雞血石與凍地、軟地雞血石

巴林雞血石

少數品種的色澤相近，只是石質成分不同，才導致硬度、透明度的不同。其主要成分是辰砂與地開石、高嶺石、明礬石、矽質成分及微細粒石英的集合體，一般分為兩類：一類部分質理較細潤，有玉肌感，不透明，少量微透明，質好者同軟地雞血石相似，但最大弱點是石質脆，易破裂，尤其是受熱、受震的情況下，更是如此；另一類以褐黃色、淡紅色為主，大部分不宜雕刻，一般是稍作加工，以其自然美供人觀賞。

巴林雞血石

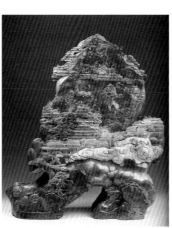

巴林雞血石

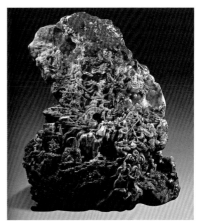

巴林雞血石

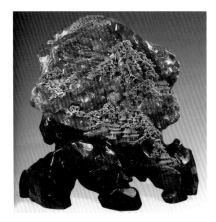

巴林雞血石

巴林孔雀藍

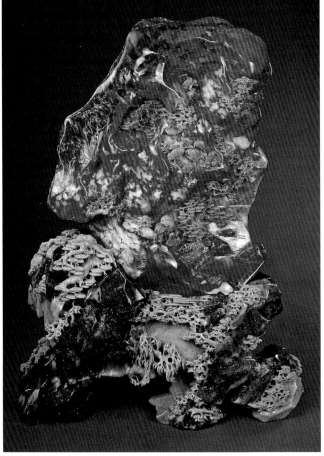

巴林石雕

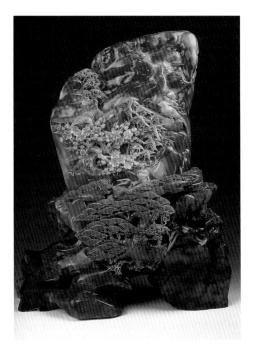

巴林石雕

軟地雞血石以多姿多彩的軟彩石為地,其透明度、光澤度雖不如凍地雞血石,但不少品種的血色、血形與色彩豐富的質地相融合形成美麗的圖紋卻勝過凍地雞血石。它是雞血石中最常見的一類,產量占 60%左右。這類雞血石的成分由辰砂與地開石、高嶺石和少量明礬石、石英細粒組成,有一定蠟狀光澤,硬度 3～4 度,不透明或部分微透明。

凍地雞血石是雞血石之精英,歷來是人們追求的主要目標和開採的主要物件,不少名品、珍品均出自該品種。凍地雞血石的成分是辰砂與地開石、高嶺石組成的天然集合體,硬度 2～3 度,微透明至透明,蠟狀光澤。

第十五章
巴林石的收藏鑒賞

慶洲西望楊柳新，
牧羊山下覓奇珍。
寶石價高接北斗，
一笑傾囊爲此君。

——佚名

薄意鈕雕

在難以計數的收藏品中，巴林石收藏的熱度近年來不斷上升，以致福黃石、芙蓉凍、水草花等名貴品種價格一路上漲。帶有特殊形象的圖案石、彩石也是人們收藏的搶手貨。其中，巴林石收藏最熱的是雞血石。這是因爲雞血石儲量不多，開採量小，價格高，名氣大。

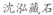

沈泓藏石　　　　　　　　　　　　　　沈泓藏石

巴林石收藏方興未艾

　　收藏是一種個性較強的高雅文化活動。巴林石收藏者應對所藏品有一個全面深刻的認識和了解，從理論和實踐的結合上做些研究。收藏者還要有長遠目光，名貴品應有收藏，不受重視者亦應收藏。今天看起來並不起眼的品種，並不代表明天依舊平凡。平時要注意瞭解巴林石礦的採礦方面的資訊，隨時收藏一些新品種。還要多和一些藏石者進行交流、交換活動，調劑餘缺。

　　近年來，在市場經濟大潮中，除一些欣賞型收藏者外，眾多的投資型收藏者也加入了巴林石收藏愛好者的隊伍。他們收藏的目的不再僅僅是為了怡情、休閒，更重要的是由收藏，買進賣出，達到增值目的。需要注意的是，巴林石收藏帶有濃厚的文化屬性，不同於證券、股票等純經濟投資行為。收藏者不僅要瞭解市場行情，還需學習有關巴林石方面的知識，提高自己的文化素養和鑑賞能力，避免上當受騙，帶來不應有的經濟損失。

　　巴林石收藏者主要有兩種類型：一種是科技型收藏者，主要是一些地礦機構、石雕企業、大專院校、科研單位、自然博物館和收藏家，他們為了研究、教學、陳列和宣傳的需要，既注重品種的完整，又注重藏品的檔次；另一種為綜合型收藏者，既收藏，又進行交換、出售，這類收藏者可以以石養石，進入良性循環的軌道。

　　寶玉石既是商品，又是藝術，也是文化。擁有寶玉石不僅是財富的象徵，也是藝術修養、文化素質和文明程度的象徵，或者說是人格、精神和身價的象徵。

隨著人們對巴林石認識和瞭解的深入，巴林石收藏隊伍不斷擴大。巴林石也不斷激發著收藏者的熱情，巴林石收藏方興未艾。

巴林石雕工藝鑑賞

巴林石雕產品主要分彩雕、圖章兩大類。雕件中有人物、動物、山水、花鳥、蟲魚、文具、雜品7類，品種200餘，規格大小不一，大者盈尺，小者寸許。在造型上有突出草原特點的單馬、群馬及牛、羊、駝等；在傳統作品上，有天女散花、神像佛祖等；在仿古器物上，有爐、鼎、瓶、樽等；還有古樸典雅的亭臺樓閣，玲瓏剔透的花鳥蟲草，實用與欣賞相結合的筆筒、臺燈、鎮尺、墨水匣等。

巴林石是工藝雕刻的極好原料，鑑賞巴林石雕，首先要瞭解其雕刻工藝。巴林石雕刻難度大，手法須既「雕」又「琢」，因此，不能把有用的料「雕」掉，須在選料、下料、打坯、放洞、鏤空、精雕、配座、打光、上蠟等多種工序上下工夫。

巴林石雕在挑選原料的基礎上，繼承我國傳統雕刻藝術，借鑑、吸收、融合國畫的工筆白描手法以及玉雕的色彩選擇、骨雕的鏤空技藝，發揮鑿、鏟、雕、剔、蝕、刨、刮、鑽、拉等工藝技巧，精心加工雕鏤，方能創作出形體清晰、層次分明、玲瓏剔透的佳品。

巴林石質地脆軟堅實，容易奏刀，雕刻圖章刀鋒挺立，汲朱、不滲油、不伸縮、不變質，印文鮮明。圖章分為平頭、雕頭、自然形狀等3類。平頭章規格齊全，款式多樣，印面小到0.5公分見方，大到幾十公分見方；雕頭章分為獸頭和人物；自然形章多為雞血石、凍石料，有的大型工藝品利用天然形狀、色彩兼以巧雕，達到一定的藝術水準。

巴林石工藝品在廣州國際商品交易會上，深受國際客戶的歡迎和喜愛，銷往美國、英國、加拿大、日本以及東南亞、中國香港等國家和地區。

20世紀70年代初期，隨著巴林石礦的開採，赤峰市區及巴林右旗相繼開辦石雕工藝美術廠，湧現出了大批雕刻人才。經過幾十年的努力，赤峰地區的巴林石雕刻藝術有的以動物、人物見長，有的以花卉、翎毛見長，有的以俏雕、微雕、圖章製作見長，逐漸形成了各自的特色風格。一批有影響的作品先後面世——《馴馬》等被人民大會堂收藏，《駿馬奔騰向未來》作為內蒙古自治區慶祝香港回歸祖國的禮物贈送香港特區

雕鈕

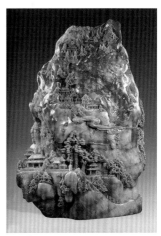

巴林石雕

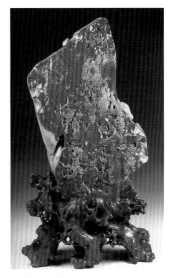

巴林石雕

巴林石鈕雕

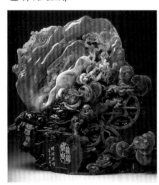

巴林石雕

政府，《月夜群豹》等作品獲國家級工藝美術獎，《松梅映雪》
《熊貓》等被日本、香港等地收藏家收藏。

巴林石雕刻設計鑑賞

每一件優秀的雕刻作品都離不開優秀的設計，每一件經過嚴
謹藝術構思的作品，都會給觀賞者、收藏者帶來極大的精神享
受。

如何鑑賞巴林石雕刻設計？

首先，鑑賞「相石」之巧。

設計前需要對一塊料石進行觀賞和揣摩，這個工作稱為「相
石」。相石在整個創作過程中是至關重要的。在壽山石雕刻行業
中有「一相能抵九天工」的說法，就說明了相石的重要性。因為
只有由仔細的觀察研究（相石），確定料石的優缺點，才有可能
創作出一件好的作品。

不論何種料石都會存在不利於雕刻的缺陷，只有由相石，因
石而異地進行設計，揚長避短，選擇恰當的造型形式，再使用特
殊的刀法來掩蓋料石中的各種缺陷，或巧妙地加以美化，才能收
到較好的藝術效果。

巴林石的色彩變化萬千，對於雕刻作品的力量和質感的表現
力較差，致使主題不易突出，給雕刻設計帶來一定的困難。

所以，色彩紛繁的料石特別不適宜雕刻人物。

巴林石雕

透過相石，還可以對料石進行大膽的取捨。由於印材石雕不像玉雕和牙雕那樣嚴格要求保留材料的重量，所以在不損壞料石主體美的前提下，是允許進行取捨的。當然，一塊晶瑩剔透的凍石，也不宜過多刪料製作透雕，因為這樣的料石本身就是一種藝術品，本身就是很美的，雕刻有時會造成對上品凍石的破壞。如果必須雕刻，至多在表面上加工一些薄意，裝飾一下就可以了，因為主要欣賞的是石本身而不是雕刻。

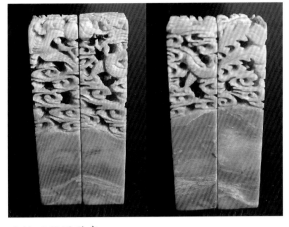

巴林石龍鳳對章

其次，鑑賞用料之智。

一般來說，應當把質地好、顏色好、透明度高的部分置於正面，而把質地、顏色、透明度相對較差的部分當做基座或後襯。一些大部分石料很好而局部石質較差的石材，也可以根據具體情況進行特殊設計處理，利用較差的石質部分進行雕刻，用以反襯主體石質的美妙。最重要的是要把質、形、色三個條件有機結合起來，大膽設計創新，出奇制勝。

第三，鑑賞創新之勇。

對印章的製作和印鈕的雕刻應力圖在佈局上有所突破，有所創新，使中國的印章藝術能為東西方美學觀點接受，能有更多的東西方人理解中國的印章藝術。實踐證明，現代西方人購買印章並不是為了治印，而是把它作為一種禮品饋贈親友，或作為藝術品陳列。在國內，越來越多的人也把印材石及印鈕作為陳列品欣賞。

第四，鑑賞合適之度。

凡屬觀賞用的方印章，高度一般不要低於 9 公分，過小過矮都不利於體現印材的那種美感。印鈕的雕刻，一般不要超過印章高度的 1 / 3。如果超過這個比例，就會顯得頭重腳輕，使人感到不舒服。要特別注意的是，在製作印章和印鈕雕刻時，要儘量打破方章呆板的傳統佈局，使其章形和印鈕都活潑起來。如在古獸鈕的雕刻設計上，把古獸設計成上山回頭狀，與印章形成一個小斜角，破除印紐下石章的呆板平臺，整個印鈕就活潑起來了，同時也擺脫了傳統古獸鈕身體呈 90°角硬拐的不合理形狀。

印章形狀也是可以考慮改變的。我們由實踐，把方章的三面切整齊，留一面上的若干石料製作印鈕，收到了很好的效果，大幅度增加了印鈕的表現空間，掙脫了方章外形束縛。

巴林石雕刻技法鑑賞

1. 浮雕技法鑑賞

按照雕刻深度可分為高浮雕、淺浮雕、薄意三種。

（1）高浮雕

又稱三面看。一般選用山形料石為雕刻原料，如果前面部分有一層顏色反差分明的料石，則更為合適。利用前面料石的顏色雕刻景物，後面顏色部分作為襯托。

這種雕刻方式，可以最大限度地取得明快反差，也是最常採用的一種設計方式。高浮雕

浮雕

的各種景物的雕刻應盡可能地採用圓雕的技法，使雕刻的物體比例合適，構圖豐滿，側面和正面的比例合理。初學者往往只注意正面的構圖雕刻，忽視側面的圖景比例，這是應予注意避免的。

高浮雕多用於花卉、人物、動物的雕刻中。高浮雕是浮雕向圓雕過渡的階段，是巴林石雕刻經常採用的技巧之一。在學習雕刻的過程中，要首先學習構思設計，前後左右都要照顧到，循序漸進，不能逞一時之快大量剔除荒料，致使最後有些景物無法安排，不得不改變原設計。應該採用的步驟如下：先在料石上畫圖，沿線用平鑿勾勒一遍，用刀剔除空白地方的荒料；經過一個小階段的剔除，墨線不清楚時，要停工審視，將不清之墨線補上，再繼續進行，邊剔除荒料，邊深入設計；達到預定深度後，將背景定型，然後將前景雕刻完成。雕刻時，要注意總體設計，留料要充分，防止因突現的瑕疵損害設計。待雕刻全部完成後，細部用水砂紙磨光，經封蠟處理，一件雕刻品就完成了。

（2）淺浮雕

這是相對高浮雕而言的，所刻的景物一般比較淺。所設計的畫面，要有中國民族性的裝飾效果，構圖要豐滿，常見的圖案有龍鳳、山水、花卉、歷史故事等。雕刻方式如下：將料石浸水粗粗打磨一遍，使其顯露石紋和顏色，給有綹、裂、砂、釘的地方作上標記，根據石色的分佈和石質情況，確定作品題材和構圖；在設計中盡可能地躲過綹、裂、砂、釘，或把這些缺陷根據情況設計成山崖、怪石等景物。儘量由巧妙的設計，使成品雕件上基本找不到這些缺陷，或不明顯。

設計完成後，用毛筆在料石上細細勾畫。線條要準確，翻轉折疊的地方要交代清楚。設計定稿後，用平鑿的側尖沿線條勾勒一遍，刀鋒要向線條一側稍稍傾斜，目的是要保證線條的完整性。勾勒完畢，用小平鑿削剔線條間的空白部分，這個工作叫「清底」。清底時要照顧全局，使整個畫面基部深淺一致。待清底工作完成後，再將各線條按照設計意圖進行雕刻。初學者在線條和基礎平面接觸部，總是留有許多刀痕，這在行業中稱為「根不淨」。這種情況，只要用側弧形修光刀細致耐心地沿線條刮削，就可以消除乾淨了。

高浮雕和淺浮雕，是印材雕刻中的基本技法，是常見的表現形式。所以初學者應首先熟練掌握這兩種技法，以便向更高難的圓雕過渡。如果沒有淺浮雕——高浮雕——圓雕這樣一個循序漸進的過程，很難掌握所雕刻景物的比例關係和佈局，也不可能很好體會雕刻各種景物的感覺。所以一個初學者，應從基本技巧開始學習，注意觀察各種花卉、蟲草、動物，尤

其要注意觀察好的雕刻成品，先行臨摹，再自己加以變化。觀察動物要注意神態，因為雕刻動物時傳神是最重要的，身體的其他部分都可能也可以做變形處理，只要表示出它們的精神氣質，就可能使作品有傳神之感，成為好的作品。

（3）薄意

薄意是一種極薄的浮雕，因為它的施用對料石材質極少破壞，而又飽含詩情畫意，所以在一些質地好而透明度高、材料相對較小的珍貴凍石上，經常採用這種裝飾形式。例如，壽山田黃石幾乎全部採用此種雕刻法。

薄意的取材非常廣泛，其中主要有歷史人物、山水花鳥甚至書法手跡，具有吉祥寓意的題材更是經常採用。薄意的製作主要工序如同淺浮雕，但凸起部分一般不超過 0.5 毫米。在照顧到料石瑕疵遮蓋時，應當著重整個畫面的佈局章法，隨著石形的凹凸而進行雕刻，把用刀的技法與畫面的詩情畫意熔於一爐。

在雕刻過程中，要用心去刻，要把自己的情感表現在作品之中，把中國畫的章法佈局和畫理在薄意雕刻中展現出來，讓薄意雕刻的方寸天地包容名山大川的無限秀美風光，小中見大，這樣才有意境。薄意的線條間的空白要仔細地清根，這個工作需要極大的耐心才能完成。其後還要對其中的細部進行裝飾性修整、開臉、開絲或點綴，這些工作最好放在作品用水砂紙磨光以後進行。

水砂紙磨光需要非常細心，不能大面積地摩擦，應把水砂紙剪成條，粘在小竹片上進行磨光，或對折兩次，用折出來的邊角磨光，要著重對線條根部進行修磨。「根不淨」是薄意雕刻的大忌，是雕刻者應高度重視的問題。

2. 圓雕技法鑑賞

圓雕又名立雕，在巴林礦的雕刻廠中也大量應用此種雕刻方式。他們雕刻的奔馬氣勢宏大，栩栩如生，是巴林雕刻廠的保留產品，遠銷世界各地。

圓雕的製作，首先要有一個準確的設計方案，把料石的各部分都盡可能地利用起來。設計要合理，有些可以打破常規，例如在利用顏色方面，就可以根據自己對大自然的認識理解，不必考慮諸如枝葉須用綠色來裝飾等（印材石也沒有那麼多顏色）。圓雕是比較難於掌握的雕刻技術，需要在長期的藝術實踐中不斷學習總結提高。還應多看圖譜，多看各種石雕作品，拓展自己的思路。

製作一件雕刻作品，大致需要經過設計——去荒料——定型——細雕——磨光——上蠟等幾道工序才能完成。

3. 平刻技法鑑賞

平刻又名陰刻。北京地區俗稱「撥花」。在各種雕刻中，平刻是

沈泓藏石

沈泓藏石

沈泓藏石

沈泓藏石

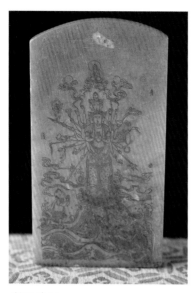

沈泓藏石

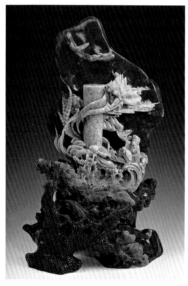

巴林石雕

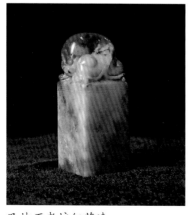

巴林石老坑紅花凍

最為省工的一種，但是真正能夠刻得出神入化，將畫面設計得古典雅致，也不是一件容易的事。

平刻要求製作者要有較強的繪畫能力。一般使用隨形石進行撥刻。首先用鉛筆加以勾勒，然後用平鑿側尖或特製刻刀撥刻，其實可以說是用鐵筆往印石上寫畫。待全部完成作畫後，用褚石加調少許墨色，將所刻畫面塗勻，待乾燥後，用潮濕毛巾擦去浮色，這件作品就完成了。注意畫面佈局一定要有章法，多參考一些畫冊，如《芥子園畫集》等。

4. 微刻技法鑑賞

在印章之上撥寫極小的書法，每字約有一毫米見方，也有更小一些的字，形式生動。具體製作如下：用支架夾持一塊放大鏡，做成一個觀察鏡，在頭髮絲兩端夾上兩個小鐵夾，放在印章之上充作畫線，透過觀察鏡，進行刻寫，然後用彩色塗抹即可。當製作熟練以後，不用觀察鏡也能刻製。

此種工藝要求製作者有較好的書法根底，再加以練習，就可以掌握微刻了。注意印章的平面要光潔，最好先用較深顏色的單色石。

巴林石開料磨光技術鑑賞

巴林所產料石多為不規則塊體，體積較大，花色較複雜，所以開料的問題很大。能否保存料石中的最優秀部分並在開料工作中儘量採用一些手段使印材增值，儘量避免因開料不當而造成的大變小、優變劣的現象，這是開料中最主要的課題。

1. 開料鑑賞

開料時首先用清水刷洗料石上的泥土，進行仔細的觀察，分析料石中各種顏色的凍石的分佈、綹裂的有無及走向、有無砂釘。結合以上幾點，確定好開料的尺寸與方向，方可進行工作。

鑑賞時，要看開料鋸口是否盡可能順著綹裂的走向或直接切在綹裂上，這樣可以最大限度地減少料石的損失。如果遇到兩種顏色反差較大時，應儘量向分開處傾斜，使印章上下為兩種顏色，以顏色較深或石質較差的一端為底，這樣製作的印章，效果是很好的。

在料石中遇有質地純淨、顏色明快、透明度高的情況，製作印章應力求「方、高、大」。任何品種的印章，

巴林石雞血凍　　　　　　　沈泓藏石　　　　　　　　沈泓藏石

質純塊大都是十分難得的。對於花色繁雜的料石，在體積允許的條件下，應儘量切割對章，即在一塊料石上開出一分為二的兩枚方章，左右圖案相反，極富情趣，這在印章中是不易多得的品種。

　　開料使用的工具一般是木工用的木鋸和鉗工用的鋼鋸。鋼鋸因鋸弓短而窄，開大料應用不多，只是在分解方章和鋸隨形石時使用，因此成本很低。在開料時，鋸不宜拉扯過快，拉扯速度過快會產生高熱，料石受熱會發生局部開裂；另一方面，拉扯速度過快，鋸條產生彎曲，被切割的料石會出現掏心現象，造成料石的浪費。

　　雞血石的開料更為講究。由於雞血石的貴重，在開料中一定要非常謹慎，千萬不可輕率下鋸切割，否則將造成巨大的損失。

　　開料前，首先將雞血石原料放入清水中，用毛刷將泥土刷去。個別「跑窩」雞血料石表面包裹著一層黃色礦皮，這層礦皮很堅硬，會損傷鋸齒，須用小手錘輕輕打去這層礦皮，力量以能打掉礦皮為準，不可用力過猛，如果在料石上打了許多白斑，反而會影響觀察血脈的走向。然後用粗砂紙輕輕打磨，稍露本色即可。

　　這時要仔細對料石進行多方面觀察。一是看雞血紅的多少及走向分佈，二是看料石的地子是否溫潤透明，三是看料石的顏色及可能出現的變化。這三個條件都具備的中上等水準的雞血料石，就屬難得了。

　　雞血的分佈一般呈脈狀，也有呈點狀和絲狀的，以大面積的雞血為勝，以向下蜿蜒如流為奇，以滿布血點為巧。雞血石的紅色，以正紅色為佳，顏色偏淡的稱為嫩，顏色偏黑紫的稱為老。雞血紅色偏嫩尚有可賞玩的餘地，如果偏老至紫紅色，雞血表面有一層閃光的金屬光澤時（如同紅汞水乾燥後的光澤），則不可救藥，基本上無收藏價值了。

　　印材地子的透明程度及溫潤度對於雞血石也是相當重要的。如果一塊透明度相當高的印章，中間若隱若現、若即若離地漂浮著血脈，這方印章一定會使行家拍手叫絕，身價倍增。反之，如地子是乾燥的瓷白，那麼即便雞血的面積不小，也不會有太大的觀賞收藏價值。雞血石應以淺色純淨的地子為佳，不應選用過於繁雜的花紋，應以素淨的地子為第一選擇。儘

沈泓藏石

巴林彩凍

量躲開紅花石地子，即使不能全部躲開，也要大部分躲開，以保存雞血的價值。

綜上所述，雞血石印章要具有幾方面的優點，才能稱為上品。所以，當製作者得到一塊優質的料石時，先不要急於切割。要看清血脈的走向，用墨筆畫出鋸口的位置，將雞血部分合理分配，同時力求在雞血集中的地方選出一方或幾方血色上好的印章，因為幾方血色分散的印章是抵不上一方上品印章的。

巴林雲水紋凍

如果雞血呈脈狀存留在料石中時，在切割時要充分注意這種特性，並根據這種特性，採用一些開料技巧，使雞血料石增值。其做法如下：切割料石時，根據血脈走向，把鋸口對準血脈層狀走向，直接切在血脈的正中間。這樣的開料法一般人是不會幹的，因為雞血料石的價格十分昂貴，這樣的損失顯得很大。實際上，表面看雞血被鋸不少，而在鋸口兩邊得到的卻是面積很大的雞血，可以大幅度提高價值。

當然，如血脈過細就不能採用這種開料方法了。採用這種直切血脈的開料法，需要有較高的技術，行鋸要穩，鋸口要正，切面只允許少量加工。開料技術不熟練的人，儘量不要採用此法。

2. 磨光鑑賞

切割完成的印章，要用水砂紙進行磨光。加工時產生的粉

塵，對人體危害較大，所以磨光工作應在水中進行，防止粉塵飛揚。磨光所需工具是水砂紙、玻璃板、水槽或水盆。

在磨光前，各號水砂紙要用開水燙泡，使其柔軟耐用，然後將水砂紙放置在玻璃板上，一手按住砂紙，一手捏住印章，平穩地進行磨製。要經常觀看邊角是否方正，在保證方正光潔的前提下，盡可能少磨損料坯。印章以平頂為好，一些連帶的斜角要消除，以免影響美觀。

巴林石封蠟的保養

封蠟的目的是給印材上光。因為印章在磨光過程中一直浸泡在水中，在磨光拿出水面乾燥後，有一些受自然風和陽光的影響，會發生不同程度的開裂現象。根據經驗，凡溫、潤、粘的石質發生開裂現象很少，開裂多發生在脆、燥、硬的石質品種中。色純、透明度高的印章有時也發生。所以越是珍貴的印章，越是要及時進行封蠟工作。

封蠟所用的蠟，是由 70% 的黃蠟（蜂蠟）加 30% 的工業白蠟合成的。黃蠟呈黃色，質地較硬，滲透力很強，印章中的開裂現象都需要用黃蠟進行修補。只有用黃蠟，印章裂紋才能修補得天衣無縫，有時連製作者也找不出原來開裂的地方。黃蠟的缺點是：印章殘留的蠟痕冷卻後很難清除，強行清除就會畫傷印章。另一方面黃蠟價格較高，完全使用黃蠟會增加成本，所以要加入一部分工業白蠟。

封蠟的操作過程有兩種。一種是青田式的，具體的操作方法是：將磨光雕刻完成的印章放在鐵板之上，鐵板下面用爐火或電爐加溫，印章受熱後用毛刷將蠟塗抹在印章上。這種封蠟方式雖然沿用多年，但它的缺點是顯而易見的。在爐火的烘烤下，會使印章內部的應力受到激發而加速印章石材的老化開裂，使印章出現眾多的、無可補救的裂紋。浙江一帶製作的巴林石印章，大多數存在這一問題，使其在價值上遭受較大損失。

北京地區經常採用的封蠟法比較科學、簡便，尤其是對名貴高檔的印章特別適宜，如價格最貴的雞血石，唯有用此種方法，才能保證其不變質、不氧化。具體操作如下：首先用鋁鍋或用鐵板製作方箱，放入黃蠟和白蠟比例為 7：3 的混合蠟，用鍍鋅絲根據所熔蠟的容器形狀，編製帶提梁的鐵筐，將已磨光或雕刻完成的印章放入筐內，待蠟熔化後，連筐帶章浸入。這時應注意掌握溫度，以印章表面無凝蠟為准。提出鐵筐，將印章逐一取出，擦去餘蠟，待完全冷卻後，再用軟布反覆擦拭，印章就會光亮鮮明，裂紋也會消失。

在以後的儲存收藏中，由於有一薄層蠟質附於印章上，

巴林凍章

沈泓藏石

沈泓藏石

就可以保護印章材料，延長其使用期。有人用白茶油或其他植物油養護壽山石之法養護巴林石，這是不可取的。理由有三：

一是壽山石的耐熱性差，超過80℃就會出現變色現象，除峨嵋石和連江黃外，一般不封蠟，以免等級下降。而巴林石耐熱性比壽山石高，在150℃也不會變色，所以巴林石適宜用封蠟方法。試驗證明，對壽山石進行封蠟處理，只要嚴格控制溫度，似乎也優於用植物油養護的方法。

二是用植物油揉抹印章，經過一段時間，植物油發生濃縮，在印章表面和凹處形成一層膠狀物，如果落上灰塵，就很難消除乾淨，影響美觀，清除不當還可能損壞印章。

三是用植物油養護印章需不斷地定期揉抹，這對於收藏較豐的人來說，也是一個很大的負擔。收藏印章多用錦盒，使用植物油養護印章也會污染錦盒。

據上所述，印章石材的養護適宜用封蠟法，而不適宜用植物油，至少巴林石是適宜用封蠟法來養護的。

在各種印章之中，封蠟難度最高的就數雞血石。雞血石含有金屬汞，較易氧化，尤其在日光和高溫的作用下，往往會發生不同程度的老化。這是雞血石印章在製作和收藏中的一個大問題，製作者和收藏家都要高度重視。雞血石的封蠟採取的步驟和普通印章一樣，只是溫度要嚴格控制。

在印章浸入熔化蠟液中後，要勤查看，勤用手試溫度，只要蠟液剛剛可以滑離印章就要取出，這時印章的溫度在70～80℃，用手抹去印章表面的稠蠟，然後用軟布輕輕擦拭。注意印章表面要留有一薄層黃蠟。待完全冷卻後，用軟布拋光表面，就可以達到血色豔麗、光潔度高的效果。

如果是長期保存，不向外展示，就不必用布拋光，保留那層薄蠟，直接裝盒收藏。這種封蠟方式，不會對雞血石產生任何不良影響。對於一些高檔印章如巴林黃、羊脂凍等品種，最好也採取這種方式封蠟，以取得最大的安全係數。

封蠟工作完成後，如果要進行收藏，最好按照印章的大小定做錦盒，內鑲泡沫塑料，使印章不能晃動，嚴格避光，遠離熱源，不要在手中長時間把玩，因手上的汗液對雞血部分也有一定影響。做到以上幾點，才能保護雞血石印章。

巴林石的鑑別

收藏購買巴林石時，掌握的鑑別方法主要有摸、刻、看和辨四種方法。

摸：即由觸摸石表面來體會手的感覺，感覺石的潤滑程度。

刻：即用器物對石頭進行刻畫來測試石的硬度及石性。

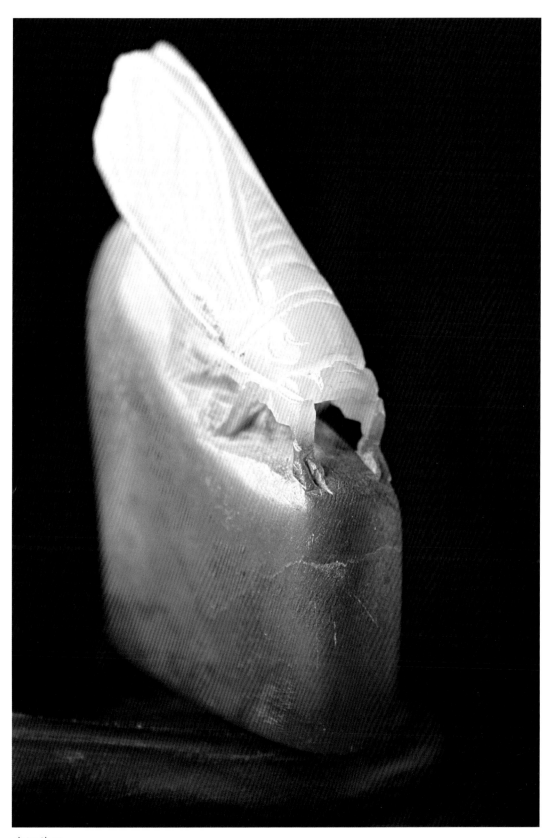

沈泓藏石

巴林瓷白

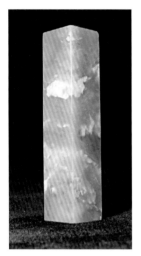

巴林芙蓉凍

風羽凍

看：即用目測和鏡測來鑑定石的結構和紋理。

辨：即相互對比辨別好壞和真偽。

鑑別內容和其他印石一樣，主要包括以下幾個方面。

質地鑑別：主要鑑別質地的純淨細膩程度和完整性。

光澤鑑別：主要鑑別石的光潤程度，觀察其肌理、光澤、溫潤和清晰程度。

顏色鑑別：主要鑑別顏色純正程度，色澤自然性和層次的分明程度。

意蘊分析：觀看石畫面，分析意境，品評石中蘊藏的深刻的文化內涵。

巴林雞血石品質高低，以地子、血色區分。

地子，即質地，有凍石、普通石、煉石（灰白軟石或硬石）數類，以凍石為最佳。其色有白、粉、黃、灰、綠、黑等顏色，以白如玉的羊脂凍地為上，烏凍次之，綠地最下。

血色以朱砂的多少、形態、鮮豔度而分。色有鮮紅、正紅、深紅、紫紅等，形有片紅、條紅、斑紅、霞紅等。一般以血多、色鮮、形美者為佳。而血質浮薄飄散者則往往是易退色之下品。

判斷巴林雞血石的好壞，首觀雞血顏色是否紅，質地透明的程度，缺陷的多寡，這是最基本也是最重要的鑑定方法。

其他印石的收藏投資

印章石以昌化石、巴林石、青田石、壽山石為最佳，它們均屬於工藝美術石材中的著名彩石，以其色彩絢麗、質地細膩、紋理自然、硬度適中而並稱為我國的「四大印石」。

除了「四大印石」，中國各地還有一些其他印石，主要品名如下：艾葉綠，產於福建、浙江、遼寧，石色如同艾葉般翠綠。福建所產的莆田石，質堅難刻；湖北所產的楚石；浙江所產的寶花石；山東所產的萊石，質鬆脆；福建大田所產的大田石，白膩軟滑，刻無紋理；陝西所產的煤精，黑亮光潤，石質堅脆；廣東所產的陰洞石，貌似青田，石質粗鬆，不及青田之堅密細膩；湖北所產的綠鬆石，為銅礦之苗，鮮綠湛然，蒼翠可愛，然石質堅脆，不易受刀；河北房山縣所產的房山石，質鬆而軟，半透明，頗似青田石；福建所產的圖書石、延平石、古田石；貴州平塘縣所產的平塘石；寧波的大松石；山東挺縣的榮石；湖南的楚金石；溫州的平陽石；廣西所產的廣石、永福晶，等等。

各地所產之印石，不可勝數，而均不及四大印石。然凡屬葉蠟石一類的石料，只要質地軟、脆、堅、膩兼備者，均可用於製印石。

第十六章
印石的辨偽

山殿舊基耕白水，
坂田新黍啄黃雞。
千枚蠟璞多藏玉，
三日風煙半渡溪。

　　　　　——明·陳鳴鶴《壽山寺》

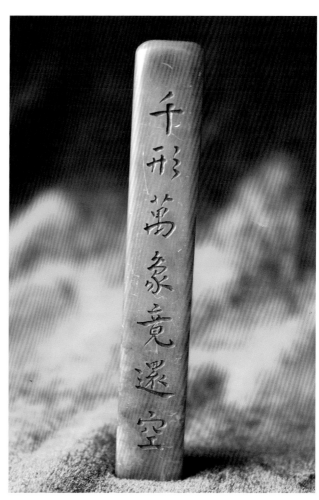

沈泓藏石

　　近年來，印石市場興旺，無論是國內還是國外，對我國的印石品種以及石雕、篆刻藝術的欣賞與收藏熱潮可以說是一浪高過一浪。其中對雞血石的收藏更是不斷升溫，經過商人的「炒作」，其價格已成為「天價」。牟利之徒也用盡各種手法作偽，真中有假，假中摻真，

沈泓藏石

真真假假，手法之高妙，有的已經達到亂真的地步。我們在選擇收藏的時候不能不慎察之。

石材印章的鑑別

判定一方印章的新舊優劣，值不值得收藏，可以從三個方面著手，即：材質、雕刻、文字（包括印文和款識）。這三者至少有一個方面是好的才有一定的收藏價值；如兩者或三者俱佳，則更好。

這三者不存在誰更重要的問題，收藏者的側重點不同，決定了這三者的輕重次序不同。如側重於印鈕雕刻的，他就可能主要看雕刻工藝好不好，是不是很精美，而把材質、印文好壞放在考慮的次要位置。

初入此門道者，最好是先看印章的材質和雕刻，等過手相當多的新老印章，並對篆文、篆刻有一定修養和實踐後，再看印文和邊款，這樣循序漸進，比較容易學，畢竟看材質和雕刻要好學一些。當然，這三者的修養要達到一定的境界，都不是一朝一夕之功，是要經過長時間的修練和感悟的。

明清以來的文人流派印章用材甚廣，有玉、石、銅、陶、瓷、象牙、角、竹、木等，但以石為主要材質。因印石質地細膩，硬度適中，容易奏刀，更兼品類繁多，紋彩斑爛，深得文人、篆刻家的喜愛。民國以前的印石主要分福建壽山、浙江昌化、浙江青田三大石系。三種印石各有千秋，但壽山石因出了號稱「石帝」的田黃，且產量大，品種多，色彩豐富，而成為印石中的翹楚。

除三大印石外，還有各地產的一些「雜牌」印石，如陝西的「煤精石」、廣東的「廣東綠」、福建的「永福石」、浙江寧波的「大松石」、遼寧的「錦石」「林西石」「丹東石」、湖南的「楚石」、湖北的「湖廣石」以及產於朝鮮的「朝鮮石」，等等，也是歷來適於奏刀的印石，有的甚至還用來仿造田黃等名貴印材。

明清以來流派印章的高手們多以石材製印，而市面上的偽造印章向來也以石印的比重為最大。鑑別石材印章，一般從以下幾點著手。

1. 看印材屬性

在辨識一方印材之前，對於其出產地點和品類，首先要有一個全面的瞭解。一般的石質印材總有它時代和外觀上的特徵。內蒙古巴林石的出現不過是近 20 年的事，因此，即使有名家的印作，亦應屬當代篆刻家的範疇之內。

在推斷明清時的篆刻作品時，大體可以得出其取用印材基本屬於青田、壽山、昌化這三大坑口的結論了。當然，在此範圍之外，偶爾也會有一些其他品類的印材（如艾葉綠、大松石、煤精石等），但這是極少數的。

2. 看包漿成色

傳世印章的年代久遠，在外觀上必然會有一種陳舊的色彩和包漿。印章一物，純為把玩之用，試想在經過了幾十年乃至數百年的摩挲之後，將會是什麼樣呢？從成色上講，年年歲歲的日積月累，為其披上了一件稱作「包漿」的外衣，而這一外衣在短時間內是不可能形成的。因為時間上的長短，成色有程度上的不同。

3. 看新舊

看印石材料，先是看它的新舊。一般而言，老的印章印石，因含有較多的歷史文化內涵，而比新的更耐看，更有收藏價值。辨別新老印石，只要多看多摸多比較，還是不難區分的。

老的印石，因長時間把玩，手感更滑膩溫潤，且老的印石因有百年以上的歷史，表面有一層或厚或薄的包漿，其光澤內斂，看上去更溫雅平和，不像新出產的印石，光亮奪目，紋彩鮮豔而缺少內蘊。

作偽者或把新石埋入泥土，或放入油中，慢慢改變其石性，使其變得溫潤一些；或把新石放入油鍋中以文火煎煮；或直接放入火中燒炙，再施以墨汁（不太濃，濃則假得明顯）或黑煙油等。只要仔細地看（偽者無自然包漿，裂紋中的黑灰色不自然）、刮（以篆刻刀刮其表層，燒炙過的偽石其粉呈灰白色）、掂（燒炙過的偽石較輕），不難分辨其真偽來。

4. 看特異表像

作偽者所使用的印章材質一般為新材和劣作，為了在較短時間內使印材變得帶有陳舊氣息，即人們常說的「舊氣」，便生發出許多種「作舊」的手法。印章上的「作舊」，最為常見的有入土、入火和入油三種方法。

入土深埋，地下水土會滲透進去，使印材慢慢改變性質，原先生澀的石質，會逐漸變得溫潤。這個方法因短時期內不能奏效，故多已不用。

入火淬製是一種最為常見的作偽方法。這一方法在操作上並不複雜，卻生效明顯。入火淬製因加入墨汁，印石儘管通體上完全無明潤可談，但售假者依然利用收藏者急欲購置老舊印石的心理和錯覺，使這些純以劣石製成的貨色得以高價賣出。

作假印石還有一種手法，便是將印石略加溫炙烤，使之出現少許龜裂，然後浸泡於摻有顏色（一般為淺黑色、紫醬色或深黃色）的液體（水或油皆有）之中，待顏色沁入後取出，這樣在作假者手中便是奇貨了。

沈泓藏石

沈泓藏石

沈泓藏石

沈泓藏石

沈泓藏石

5. 看總體風貌

所謂總體風貌，是指一方篆刻作品的創作特性所構成藝術上的神態和氣息，而這一神態和氣息又是由篆刻印章的刀法、篆法和章法這三個基本要素組合而成的。以篆刻作品為實例，比如有仿黃易「一笑百慮忘」白文印，從印面文字和邊款文字看，仿印採取了工穩周到的結篆布字方式，然而由於用刀方法的截然不同（原印以切刀作，仿刻則純用衝刀），便構成了兩印在總體風貌上的南轅北轍。切刀法所反映的是曲折含蓄的筆調，而衝刀卻是表達一種飽滿矯健的韻味，這兩種大相徑庭的刻製方法，是鑑別孰真孰假的關鍵所在。

6. 看好壞優劣

印石的好壞優劣表現在哪裏？南京博物院副研究員歐陽摩一在《初論田黃的九德》一文中，品評作為印石最高境界的田黃有「九德」，這九德是在傳統品評的「六德」——溫、潤、細、膩、凝、結的基礎上，增加了嫩、潔、靈等三德。溫即溫和，為涼之反；潤即滋潤，為乾之反；細指印石的組成分子細小而勻，為粗之反；膩即油性好，為枯之反；結指組成分子結合緊密，為鬆之反；凝為細、結而潤，成微透明或半透明的凍狀；潔指乾淨沒有雜質，為雜之反；嫩指石質如嬰兒體膚，為老之反；靈指彷彿有生命之靈光在閃動，為死板之反，但這種寶光不是直露炫耀的，而是內斂而蘊藉的。

這九德俱備，才是上品之田黃，而中下品的田黃有五德、六德就不錯了。這九德的品評法，也用於其他印材的評賞。有三德、四德的印石，無裂、粗、鬆、雜、乾、枯等弊病，質地溫潤、細膩、勻淨，呈微透明、半透明或透明者，都有一定的收藏價值；再結合雕刻和

印文，如果這二者俱佳或其中一項不錯，就在可賞可藏之列。

市場上，常常有以次充好的，售賣者以白高山、白高山凍、白半山及湖廣石等冒充白田或白芙蓉，以牛蛋田、坑頭田、掘性高山、鹿目格、黃都成坑、黃朝鮮石等冒充田黃，以高山牛角凍冒充黑田，以廣東綠、壽山之老嶺青等冒充中上品綠田石，等等，這些須細加辨識，以免走眼，在收藏品位及價格上吃虧上當。

收藏者有時會遇到這種情況，同一印章的印拓在不同時期的譜籍中出現，一方清晰工整，一方模糊不清。利用集譜的方法來夾嵌偽作的向來不少。如此，疑惑之心亦往往由此而生，害怕被作偽者的高超手段所騙。面對這種情況，除了冷靜地觀察此印作的諸項創作要素外，最重要的是要細察由此形成的總體氣息特徵。

印石的辨析

辨析印石的性質、真偽，傳統的方法是「聞、問、看、撫、磨、刻」這「六字經」。同時，這也是辨別石品的關鍵。

「聞」，即知識見聞；「問」即詢問、學問，這是辨析印石的基礎。鑑別印石，光憑道聽塗說或一知半解的知識是不行的。例如，青田山坑石中的「半山」與白芙蓉石中的「藕尖白」，「半山」性脆、質略鬆，而芙蓉「藕尖白」相對質更緊密，精於印章鐫刻者，用刀角觸石一試便知。所以，要多聽多問，勤學好問。

「看」和「撫」，是辨析印石的關鍵。

「看」，指觀察印石的著色、花紋形態，因為各類印石由不同色澤的礦物質構成，所受地質運動的作用也不同，色彩和花紋總不會是一樣的。同一產地的印石有其共同的特徵，而不同產地的印石一般來說差別總是比較明顯的。掌握了印石這些共性和個性特點，印石拿在

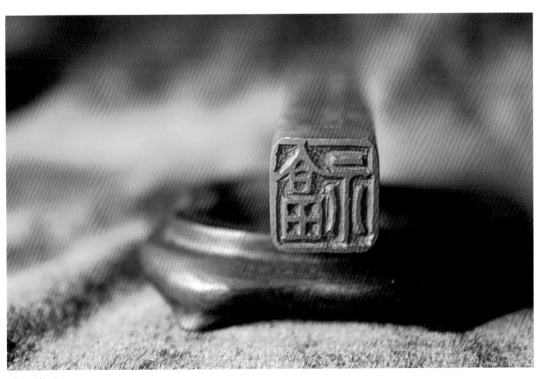

沈泓藏石

沈泓藏石

手裏，一看便知。「撫」是指手感，憑手感辨別印石的硬度、重量、質地、粗細以及油潤乾燥與否。

「磨」和「刻」，是辨析印石最可靠的檢驗方法。

「磨」，指製印工藝的技術，即磨平、磨光。印石的質地、肌理中是否含沙、含矽酸鹽（印石中的矽酸鹽含量略高，呈現出短纖維狀態的石屑，但光從外觀上看是發現不了的），只有大磨、琢刻之後，才能得知。「刻」，指檢驗印石是否適宜篆刻、雕刻。

當然，最好能練就手撫掂量的方法，因為這種方法更適用於購買時挑選。

評定一枚印章的價值，首先就是看質地，因為舊時文人多用較好的印石治印。印石種類很多，總而言之，壽山、青田、昌化最為常用，品位高低各異。其次是看篆刻章法，包括邊款。名家治印之所以備受青睞，也就是因為他們的作品中，運刀有獨到之處。第三是看印鈕雕刻，看它是否生動、自然。還有就是看印主，看印主在社會、歷史上是否有名望。以上四者，只要具其一，便會受古董商或收藏愛好者喜愛，四者俱備收藏價值就更高了。

從雕刻上辨偽

石印的雕刻大致可分為兩種情況：一是印鈕雕刻，一是印章周邊的薄意雕刻。印鈕雕刻一般在印章的中上部起台（也有不起台的，印鈕和印身之間沒有隔斷），在臺上再雕刻螭、龍、虎、獅、辟邪等各種形象。

鈕雕藝術強調審形度勢，揚長避短，掩瑕去疵，取色用巧，根據印石的紋、色、勢等，表現適當的題材，使美石和藝術形象相得益彰，並力求造型準確，刻畫生動，刀法細膩流暢而富於變化。

雕刻技法有圓雕、透雕、浮雕、高浮雕等。文人流派印章的印鈕雕刻，最早可追溯到元明之間，與文人印章同時萌發興起。清代，鈕雕藝術大興，名家輩出，題材廣泛，以獸鈕為大宗。清後期福州壽山石雕「西門派」潘玉茂等藝術家，所刻印鈕勁力遒健，圓渾淳樸，為鈕雕藝術的鼎盛之作。

薄意雕刻可追溯到清初的雕刻家周彬，他以寫意中國畫作為印章之飾，為薄意雕之前身。清後期陳可應、林清卿等藝術家，運用中國傳統書畫的筆法、畫理於石面，別立新意，技法精妙，富於神韻，把薄意技法推向光輝燦爛的巔峰階段，題材有花卉、山水、人物等。

行家歐陽摩一經過多年觀察和研究得出結論：近一二十年來，古玩市場和民間大名頭的

印章（本文所講的印章，是指明清以來的文人流派印章，主要是石章）已近乎絕跡，其絕大多數已進入公私博物館和專業收藏機構；但中小名頭的印章還可以碰到，只要細心鑑識，留意收集，其庋藏和鑑賞還是頗有可為的。

中小名頭印章上的鈕雕和薄意雕良莠不齊，有的很粗劣，但也有不少很雅致。可從以下幾個方面來辨別鑑賞：

一是要看造型是否準確，神態是否生動，結構是否嚴謹，體態是否遒勁而富活力，高低大小是否適宜，所刻形象與印石的質地紋色是否和諧自然。這是從宏觀上看的。還要從微觀上看，看細微之處，看刀法，即看運刀是否穩健，刀痕是否細膩。可以著重看動物、人物的鬚須、毛髮、牙舌、指甲等刻畫得是否條條清晰，流暢而不間斷，是否細緻、準確、到位。如果這些細微處刻好了，則整體的藝術水準一般來說是較高的；反之，則很可能是粗劣之作。

微觀看了，再回過頭來看宏觀，看整體藝術形象是否有氣勢、有神韻，是否體現出作者的技法匠心。這樣宏觀——微觀——宏觀地看幾遍，就能比較準確地吃透某件印章的雕刻藝術，估摸出其「含金量」了。另外，對印鈕雕刻史也要作一番瞭解、研究，可避免出大錯，比如一件有明晚期年款的印章上，刻有技藝嫻熟的薄意雕，這件印章就大有問題。

沈泓藏石

款識文字的作偽

從理論上說，款識文字是印面文字的別裁和旁注。在反映風格上，印款與印面又應是緊密相連和趨於一致的。從創作特性上說，款識文字更能夠體現書法一道的技法要旨（然較之篆刻印面的調整和修飾餘地而言，卻要狹小得多）。因此，邊款文字的優劣高低，歸根結底還是書法使然。

中小名頭印章因流傳不廣，影響不大，其印文和款識（陰文為款，陽文為識）多無印譜可資核對、參考，但也不是無計可施，可從三個方面來辨別鑑識。

一看石章印文和邊款的包漿。

二看印文和邊款的藝術水準。

中小名頭印章的篆文和邊款，一般不像丁敬、鄧石如、趙之謙等開宗立派者那樣風格鮮明，但其中不乏佳者，不可忽視。欣賞印文一般從刀法、篆法、章法和風格等幾方面著手。

刀法一般有兩種：一是沖刀的猛利暢快，表現乾淨、圓潤的藝術效果；二是切刀的「斷而再起，筆斷意連」，以鐵筆表現書法「屋漏痕」「金錯刀」的意趣。只要運刀果斷、遒勁、自然，就算是好的刀法了。

沈泓藏石

篆法一般以秦小篆為基礎，以秦璽漢印為宗，既合「六書」法度，又能變而化之，像鄧石如、趙之謙、黃士陵、吳昌碩等人，以秦漢碑額、鏡泉權量、詔版石鼓、泥封磚瓦等文字入印，另立新意，古意盎然。

章法上講究「分朱布白」，字字呼應，調節疏密、虛實等關係，追求印面文字的和諧統一、美感和節奏感。

在整體風格上，或寬宏博大，或生拙蒼渾，或含蓄平和，或精潔工致，或強悍老辣，或婉潤流美，或古樸淳厚，或疏宕淡逸，以匠心獨運、面目鮮明、和諧自然者為佳。如有刻板、粗俗、平庸、火燥之弊者，則棄之。

明清以來的款識有楷、行、隸、篆等字體，以楷、行為主。刻款識，十分講究書法中的筆法、結構、氣韻，如同以鐵筆寫字。如有軟弱、拖逯、鬆垮、俗氣之弊，則不算好字、好款識。

中小名頭印章的款識，佳者不少，風格各異。這些有名或無名的篆刻家的傾心之作，豐富了我國印章藝術的寶庫；而目前，我國的印章研究多注目於大名頭，對中小名頭多有忽略，尚未引起足夠的重視。

以刻款文字來反映印面文字的真實程度，向來被視作是鑑別印作的較為有效的方法。其原因在於印面文字通常採用篆體且風格多變，初識者不易把握；而邊款文字卻多用楷書、行書或隸書，各家用筆特性及間架結構的特點較有規律可尋。初識同一類字體所製邊款應細加比較，如：丁敬（字敬身）款「張得天收藏金石文字印記」白文印。從該印的具款來看，這是丁敬為當時名書畫家張照（字得天）所刻印，此印應為丁敬去世前一年之作。統觀丁氏篆刻，他的晚年作品圓和清逸的筆調暫且不論，單就刻款而言，已經以日趨略帶行書意味的作風款取代了前期的多顯折刃的刀筆。

如果將丁敬作品的其他刻款與偽製印作進行比較的話，則更能看出其中的破綻來。

丁氏「玉几翁」和「古杭沈心」分別作於庚申年（1740 年）和甲子年（1744 年），他的年齡當在 50 歲左右。從其刻款的表現來看，尚存行刀折刃的特點，儘管在用刀上似甚放縱，但細細察之，卻不難窺見其刀筆的大體不失規矩和內中的韻味。

總之，此印的作偽者雖然掌握了一定的技能，卻未能從本質上把握丁敬原作的獨特風格和內在精神。尤其是在尚未弄清丁氏刻款的一般規律之前便只求大概地盲目走刀，那麼充其量只能是貌合神離了。

從印文邊款內容辨偽

碰到老印章，特別是中小名頭印章，要在較短的時間內盡可能多地查閱有關資料，瞭解其背景，包括雕刻者的生平、成就、藝術特點等，作為判斷的依據。如果資料上一時查不到，一般來說應該是小名頭，但也不要輕易否定，如石材、雕刻、文字三者中有一二者甚佳，自有其收藏和欣賞的價值。老印鑑賞專家歐陽摩一特別指出，在看印章上文字內容時，要注意這樣兩個問題：

（一）款識內容荒謬不經。

即有訛誤、文字脫落、白字及詩詞不合格律等弊病；或印文篆法不合六書，篆文錯誤，結構佈局荒誕失法；印文內容粗鄙，或與大名家印文內容重複，看到這種情況要特別注意，它們往往是仿刻、偽刻，或者是水準不高者的劣品，須棄之。

（二）不要輕信印章邊款上的名頭。

有些名頭是真的，有的則是偽刻。偽刻大致有以下三種情況：一是以新石偽刻，這種情況較多，較易辨識；二是以舊石偽刻，即作偽者尋找幾十年前甚至清末民初的舊石（一般印文磨掉，好的印文有的也留下），偽造名家印章，刻上名家的印文和邊款，這些細看刀筆、篆法，再核對印譜，不難鑑識；三是舊仿或前人作偽，多見晚清和民國時的印章，其印文不俗，但邊款卻刻上清代中前期的名頭，這樣的偽刻一般是印石與印文、邊款的包漿、舊氣不和諧，往往邊款的文字刀痕發白，再結合背景資料、印文的個性風格、時代風格加以辨識，就基本上清楚了。

有些一時無法辨清的，可作為存疑放一放，不要急於購進，等有了旁證資料或一定把握後再作決定。

從總體風貌看偽製印章

所謂總體風貌，是指一方篆刻作品的創作特性所構成的藝術上的神態和氣息，而這一神態氣息又是由篆刻印章的刀法、篆法和章法這三個基本要素所組合起來的。這個情形猶如一個人的面目一般，雖說都有五官，卻人人皆異。即便是雙胞胎，若細細觀察，也有不盡相同之處，這個不同當然是指一個人特有的神情態度。印章亦然。由於各個印家的創作手法和創作觀念的不同，他手下所表現的作品自然也就不同了。

收藏者有時會遇到這種情況，同一印章的印拓在不同時期的譜籍中出現，一方清晰工整，一方模糊不清。利用集譜的方法來夾嵌偽作的向來不少。面對這種情況，收藏投資者除

沈泓藏石

沈泓藏石

沈泓藏石

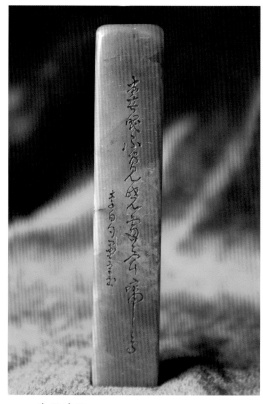

沈泓藏石

了冷靜地觀察此印作的諸項創作要素外，最重要的是要細察由此形成的總體氣息特徵。一方具有一定水準的印作，一般總是有自己的風格面目的，尤其愈是名家印作，這個特性愈是明顯。

雞血石的作偽方法

雞血石是我國特有的一種珍貴寶石，以豔麗鮮紅如雞血般的色彩和美玉般的光澤而得名，它是朱砂與葉蠟石共生的純天然寶石，價格一般在上萬元到百萬元。

現在，礦石原材料在昌化礦裏就以拍賣的形式來成交，賣主僅提供一盆清水，買主可以將石浸水中看看有無隔紋和外部血色的鮮豔程度，以及石頭內部血的多寡、顏色的濃淡等。

有時室內光線不夠，其中難免有假雞血摻入其中，一般的藏家和商人皆不敢涉足。

品評雞血石，首先是看「血」的紅色，以鮮、凝、厚為佳。鮮者紅如淋漓之鮮血，凝者聚而不散，厚者指石層有厚度、有層次。另外，雞血石的地張也是判斷雞血石的重要依據。地張就是紅色染在什麼樣的石頭上。雞血石的地張以純淨、半透明、無釘與血之鮮紅色彩交相輝映者為上品。雞血石的品樣可分為方形、長方形、橢圓形、圓形、畸形，尺寸大致以徑邊2～5公分為宜。

在目前市場上，除了低檔雞血石之外，還有大量人造雞血石，這些假貨採用樹脂、塑膠、石粉加工而成，其色調單一、質地均勻、無裂隙、無雜質，特別是血色呆板、不自然，或塗抹紅色顏料，或充填辰砂，讓人總有血色浮在表面的感覺。還有的造假者為了追求天然雞血石密度較大的特徵，居然在人造雞血石裏加埋鉛條。雞血石的作偽方法大體上有下面幾種。

1. 鑲嵌法

此法從目前來說已經比較陳舊，但清代末期和民國初期的假雞血都採用此法。其過程是採用一質地較好的昌化石章，選擇幾個醒目的地方，分別挖出大小、形狀、深淺不一的坑，然後用紅色的硫化汞碎料（即昌化雞血礦開採時落下的碎料）蘸膠水嵌入，待其自然乾燥後磨平，在鑲嵌的細縫處嵌入石粉，再磨平，上光。

鑲嵌式的作偽法初級而原始，容易辨認。因為嵌入的雞血碎料和硫化汞碎料與被嵌的昌化石料對比起來顯得沒有層次，和原石的交接處沒有過渡的色階。

2. 浸漬法

取一方昌化石，在需要的地方塗上硫化汞塗料，陰乾後，使其血稍有層次，然後放在透明的樹脂裏浸漬，使周身浸到，乾後即成。

此法所製假雞血石因樹脂易老化，日久表皮會發黃，與內部的石色不協調。同時樹脂表皮的「毛孔」比較粗，用放大鏡仔細觀察，表面有一點一點的細小棕眼，若人皮膚上的汗毛孔。而真的昌化雞血石打磨後光潔透亮，是沒有「毛孔」的。如果浸漬後的樹脂有一小角翹起，用手輕輕一撕，就像蛇蛻皮一般，整張的樹脂能全被撕下來。

此種假雞血石，市井攤子上比比皆是，知道此法後，一見就可辨認出來。

3. 切片貼皮法

這是 20 多年前創出的方法，據說此法來自澳門。有一位姓陳的石章商人採用當時先進的切割機，把方形石章的六個平面分別切割出六個薄如紙的平面，在需要處塗上硫化汞塗料，待晾乾後再用熱燙的辦法拼合，用膠水把原來六個切割下來的平面平貼上去，然後再用細砂紙摻油把薄片與膠合處的線角磨光。

這樣的雞血紅色看起來生在石皮的裏面，而且分佈自然。但血的層次畢竟只能停留在一個平面上，血的走向往往也會出現紊亂。此類石章只局限於正方形或長方形，圓形、畸形、帶鈕的、薄意浮雕的印石卻不行，也無法刻邊款，因為這樣一來薄片燙貼的痕跡就顯露出來了。

4. 添補法

在真的昌化雞血章上添加硫化汞塗料，並在添補的部分和周圍再施以浮雕，用圖案和刀法來掩蓋添加上去的硫化汞假紅色，這叫錦上添花。這類血中加血的方法，不僅是石章，在其他雞血石的山子擺件中都有出現，它不但增加了血色，而且還掩蓋了石中原來的如隔、釘、品相差等疵病，使價格大增，並且真真假假，使人眼花繚亂，稍一疏忽便會上當。

5. 拼裹法

此法用於中件和大件的雞血石擺件。昌化雞血石本是稀有之物，而大塊雞血石擺件更是鳳毛麟角，製偽者往往取小塊的雞血石，中間裹一塊無血的昌化石或青田石，用膠水拼裹起來。此類雞血石擺件價格高昂，往往每件要價幾萬或幾十萬元。

如何鑑別真假雞血石

雞血石由於價格昂貴，很多造假者製造贗品以牟取暴利，所以贗品的鑑別尤為重要，可通過雞血、質地、重量等三方面來鑑別。

1. 雞血

沒有銀斑，色度深淺不勻，線條粗細不一，花紋不自然，排列不符合雞血賦存規律，肉

沈泓藏石

眼細觀極易區別。

2. 質地

用塑膠化合物假造，完全沒有石感，用刀刻也沒有石屑粉。有人甚至將雞血石切片粘貼於粗石上，再用填縫膠及石粉黏合，狀極似真雞血石，但在強光下則可辨別真偽，或觀察血色及圖形是否一致，不難識破。

3. 重量

真雞血石較沉穩，假雞血石較輕浮，可用以下方法測試：

（1）用砂紙細磨，真雞血石材會呈石粉狀且有朱砂紅之現象，化合物則沒有。

（2）用刀雕刻，假雞血石下刀後石屑如塑質捲曲。

（3）用火燒，假雞血石會有燒焦的膠臭味，真雞血石則不會有。

（4）用手來感覺質重，假雞血石因質地不同而感覺較輕。

（5）貼肉試石感，假雞血石沒有石質的冰涼感。

收藏投資者識別假雞血石要掌握以下要點：首先，假雞血石的手感分量比真雞血石略輕，這是天然石與人造石的重要區別；其次，假雞血石的石性儘管經改進有脆硬之感，但若把它放到玻璃桌上輕輕敲擊，其聲如電木（從前用來製作電燈的開關），過於脆硬；第三，假雞血石無筋無隔，地子過分通透，使人感覺到一股「妖」氣；第四，可以用小刀來檢測，天然雞血石用小刀輕刮，其粉末為白色，而紅油漆仿冒的雞血石有韌性，小刀不易刮出粉末，粉末亦為紅色。

科學技術在日新月異地發展，雞血石製偽的手法、技術、原料也在不斷地變換，使雞血石的鑑賞和收藏變得撲朔迷離。所以，我們若遇到高檔的特別好的雞血石章時，心中就必須聯想到雞血石的偽品和製偽手法，多作比較分析，只有膽大心細，方可避免「大意失荊州」。

速化「印章石」的鑑別

「客從南溟來，遺我泉客珠。珠中有隱字，欲辨不成書。緘之篋笥久，以俟公家須。開視化為血，哀今征斂無。」這是唐代詩人杜甫斥責橫徵暴斂的政治詩，也傳遞出珍珠易於風化的科學資訊。嚴格地說，各類珠寶玉石都有一定存活時間，最終會因風化而解體，只是不如詩中所說那樣快而已。

然而，近年市場上出現一種「印章石」，放在水中就會土崩瓦解，比詩人的想像還要快，姑且稱其為速化「印章石」。

這種假印章石，從外觀和物理性能看，幾乎與我國著名四大印石──壽山石、青田石、昌化石和巴林石一致，質地細膩，潤澤亮麗，色彩多樣，硬度 2.5～3.5，適刀性頗佳，甚至還有

含辰砂者——鮮紅的「雞血石」。筆者有幸考察過產該石的礦區，幾乎與巴林石礦脈一致。

　　假印章石與真的有諸多一致的地方，為什麼會一見到水就原形畢露呢？經筆者研究，這是由它們本質不同，即礦物成分不同而引起的。巴林石主要礦物成分為高嶺石、地開石，壽山石則為葉蠟石，均屬含水的鋁矽酸鹽礦物，性能穩定，放在水中不起任何變化。而假印章石則屬於膨潤土類，礦物成分以蒙脫石為主，是一種含水的鋁鎂矽酸鹽礦物。它的最大特點是有強烈吸水性，而且吸水後體積迅速膨脹，可膨脹幾倍至十幾倍。組成岩石的礦物顆粒自我膨脹，岩石失去凝聚力，自然快速解體。

　　這種假印章石，在陰雨潮濕的氣候條件下，局部便會自行崩裂，因而特提醒印章石愛好者注意，避免上當。

沈泓藏石

巴林雞血石與昌化雞血石的辨別

　　20 世紀 70 年代，在內蒙古的赤峰地區，也發現有雞血石，但不及昌化雞血石細膩、帶韌性，且石中含水量較高，天旱易裂。血的分佈大多呈一條條的血筋狀，縱橫交叉，散而不聚，且極易氧化而發暗。內蒙雞血石是昌化雞血石的同族異種，但價值相差甚遠。

　　目前市場上的雞血石均為浙江昌化和內蒙古自治區巴林右旗兩地所產，簡稱昌化雞血石和巴林雞血石。區別昌化、巴林兩地雞血石，以下方法可供初涉者判斷參考之用。

　　1. 血色辨識

　　昌化雞血石血色鮮紅，分佈具方向性、有規律，巴林雞血石血色暗紅或為不成熟的大紅，呈棉絮狀分佈。

　　2. 質地鑑別

　　昌化雞血石往往以硬地、軟地或軟硬兼之含有凍筋出現，純凍的極少；而巴林雞血石往往以純凍地或純軟地出現，硬地極少，很少有凍筋出現。

　　昌化雞血石的礦物組合複雜，性堅韌，常含少量雜質，而巴林雞血石礦物組合單一，性嫩易裂，況且巴林雞血石中，感光元素含量高，日光照射容易變色。

　　3. 石表面觀察

　　有石英砂粒，不均勻分散呈較大面積出現的雞血石，是昌化雞血石；巴林雞血石表面一般沒有砂粒，偶爾有也呈小局部或線狀出現，且似白細砂。

昌化雞血石與巴林雞血石到底哪一種好？

　　有人認為，對昌化雞血石與巴林雞血石應一視同仁，不必分「誰好」「誰差」。有人認為，昌化雞血石好於巴林石，昌化「血」鮮紅而巴林較暗。這種現象確實存在。這是因為昌

沈泓藏石

沈泓藏石

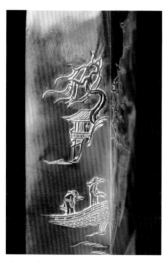

沈泓藏石

化雞血石往往以硬軟地兼存的情況出現在市場上，而巴林雞血石通常以凍地出現在市場上，底色不同其反差也不同，造成視覺上的差異。再者巴林印章石特點是底色較「混」，不及昌化印章石底色醒目，因而也造成了色度的反差，加上巴林雞血石還經常有「馬肉紅」等雞血石出現，所以，在總體上給人感覺昌化「血」好於巴林「血」。

有人總結稱「南血北地」，有其道理，但應該看到兩地均有好的，也有差的。昌化與巴林兩地雞血石在組成上大體是「一家」，昌化雞血石是含辰砂的以地開石和高嶺石為主體的黏土礦物，而巴林雞血石是含辰砂的、以高嶺石為主體的礦物。

中國是個盛產辰砂的國家，今後或許還會有第三、第四等雞血石礦區發現，所以應在一視同仁下「具體情況作具體分析」為好。目前市場價格上，巴林雞血石比昌化雞血石便宜。

巴林石的作偽方法

隨著巴林石知名度的不斷提高，仿冒的巴林石湧入市場，有的已經到了以假亂真的地步。既損害了巴林石的形象，也使廣大巴林石愛好者蒙受不應有的損失。下面介紹幾種製偽方法，以供收藏投資者參考防範。

1. 冒充法

即用其他印材石冒充巴林石。

2. 鑲嵌法

將雞血石或雞血石薄件貼在沒有血的石頭上面。鑑別方法是仔細觀察雞血部分的質地，鑲嵌的雞血石的血色和紋理極不協調。

3. 描繪法

即在沒有血或血很少的巴林石上塗以紅漆或硫化汞。鑑別方法是描繪的雞血石紋理不清，血色呆板。

4. 煨色法

即把純淨少裂的巴林石用糠火煨煅，使其色質發生變化。鑑別方法是火煨過的巴林石石性脆硬，用刀一刻便知其真偽。

5. 添補法

即根據雕件設計的需要，在某個部位用膠水添補上雞血石、凍石或彩石等。要仔細檢查質地、顏色明顯差異的部位。貼接處用刻刀刻畫，可感覺到明顯差別。

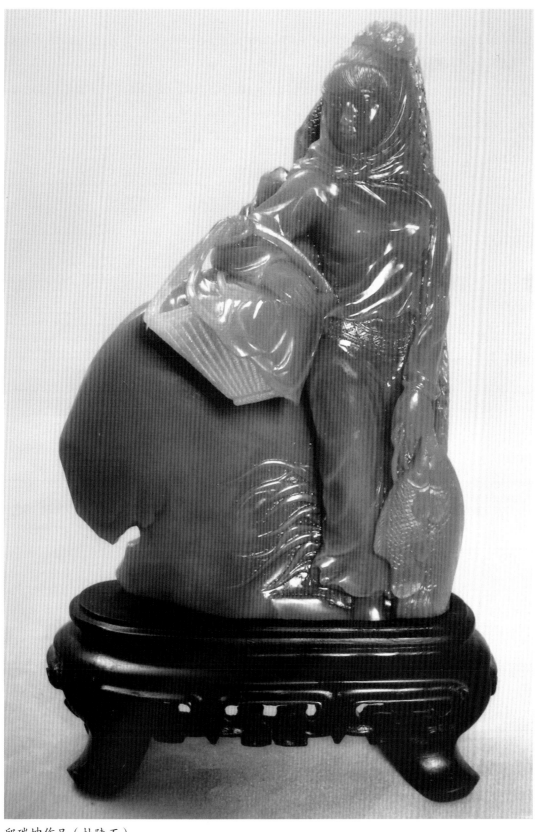

邱瑞坤作品（杜陵石）

沈泓藏石

沈泓藏石

壽山石的鑑定

　　水坑石中的各種晶凍，屬壽山石名貴品種。具有質晶瑩、性純潔、色嬌豔等特點，價值以斤兩計算。

　　水坑產地與高山、都成坑產地相似，礦石多為集晶狀結構，石質近似之處很多，特別是高山峰各洞所出的凍石，種種名目幾乎全與水坑相同，兩者極易混淆。

　　其根本區別在於質地的結與鬆，石性的細與粗，紋理的隱與現，色澤的清與濁。

　　對老壽山石，要注重「包漿」的鑑定。

　　在壽山石收藏中，許多人總提及「包漿」，包漿是指古舊石雕經過收藏者長期在手中玩賞摩挲，表面所形成的一層油脂狀光澤。這種歲月留在壽山石上的印痕，是一般的手工磨光技術難以達到的。因此如有自然的包漿，則可信度增加，應為老章。一般來說，包漿越陳舊、越厚，則印章的年代越久遠。如印面有印泥印色或黑色（非包漿）覆蓋，可用刀刮一點，看看底下的顏色是不是有包漿。如印面、邊款與印石的包漿大體一致，可視為原刻舊章；如不一致，則為後刻之印章。但究竟是磨後重刻的作品，還是仿刻作偽，要視具體情況，結合印石、雕刻、文字等幾個方面仔細辨別。

沈泓之書

　　當然，包漿也不是鑑定舊石雕的唯一依據，還必須綜合各方面的因素。譬如：同時期的雕刻品，由於收藏者的不同，或撫玩手法的差異，所出現的包漿也不可能一樣；再者，在現實中還曾經有過「古石新雕」的事例，即古代石章因鈕頭殘缺等原因，後人重加雕琢，但印體卻依然保留原先的包漿。鑑定者稍有疏忽，會被包漿所惑，誤認為是古鈕雕。

　　另外，還應將包漿與經過仿古處理的石雕區別開來。壽山石雕的仿古技術始於清代，盛於民國期間，處理方法有多種，其中「燻煙法」最接近包漿的效果。

後　記

　　每次進入一個收藏領域，我關心的往往不是藏品，而是收藏這類藏品的人：他們是如何迷戀上這一藏品的？又是如何在這條收藏道路上走向成功的？他們的經驗和教訓是什麼？他們鑒真辨偽的本領如何？當然，最後還要好奇地看看他們收藏的珍品。

　　最奇妙的是，一天在同一時辰同一地點結識兩個大藏家，而且都是壽山石收藏家！

　　那是 2004 年 9 月的一天，深圳泰尼星珠寶行開業前，我應新加坡畫家楊敬雲夫婦之約而去，在董事長陳建新的辦公室裏，見到了福建省寶玉石協會副會長姚春茂。閒聊時，楊敬雲夫婦談到深圳拍賣公司的總經理熊豔軍，恰巧姚春茂也熟識，當即一個電話，很快熊豔軍就來了。熊豔軍戴眼鏡，風度儒雅，沉穩謙和。他和姚春茂一見面就談到印石，兩人興高采烈。

　　熊豔軍對大家笑說：「原來我以爲我的壽山石已經玩到相當境界了，見到姚春茂以後才知道天外有天。我到福州他的家裏，他拿出十方壽山石，說要是我能叫出其中一半的名稱，就是國內頂尖玩家了，結果有一大半我不認識。」

　　我不僅對姚春茂刮目相看，也對熊豔軍刮目相看。聽他們暢談壽山石收藏，彷彿兩大高手華山論劍。

　　姚春茂個子不高，然而神清氣朗，目光炯炯。我問他是什麼時候開始壽山石收藏的，他說他讀大學時學的就是地質勘探，20 世紀 80 年代初大學畢業後分配到地質勘探隊，就在壽山勘探壽山石。

　　「就是在那時，我迷戀上了美麗的壽山石，但當時工資才幾十元，看中的石頭買不起。」說到這些，他對當時的處境十分遺憾。確實，對於一個有收藏癖的人，喜歡的藏品買不起是一件多麼痛苦的事啊！

　　地質系畢業，又在地質勘探實踐中磨鍊過，加上長期的壽山石收藏經驗，姚春茂自有與眾不同的眼光和見識。在福州，他是當之無愧壽山石鑒定第一人。我每次見到他或與他通電話都說要去看他的珍藏，可惜福州深圳相距遙遠，至今尚未如願。

　　好在熊豔軍在深圳。一個周日的下午，我來到他家的客廳——「金石閣」。這是一個眞正的金石世界，博古架上、櫃子中、牆上的壁櫃裏到處是壽山石、青田石、昌化石和巴林石等印石精品。本書中的部分印石就是他的藏品。

　　和姚春茂有某種相同之處，熊豔軍也是因專長和印石有緣而走上收藏印石的道路的。早在20 世紀 80 年代初，從小愛好書法的熊豔軍就迷上篆刻，隨著篆刻藝術的漸入佳境，他對印石

的要求也越來越高，為了找到一塊好印石，他經常深入壽山村和各地印石產地，日曬雨淋，忍飢挨餓，甚至露宿荒山。

收藏令人入癡，入迷，熊豔軍笑言他這種人有一個壞習慣，就是不能看到別人有好印石，一旦看到，他就日思夜想，想方設法都要弄到手，每每花去幾個月的薪水，然而，一摸石頭，他的心痛就拋到腦後了。

和很多收藏大家一樣，熊豔軍的興趣比較廣泛，他還收藏紫砂壺和普洱茶。然而，我想印石才是他的最愛，紫砂壺和普洱茶只不過是他在夜深人靜之時品茗賞石的道具。

每每我購買了新的印石，都要請熊豔軍過目鑒定，他說的一句使我印象最深的話是：「生活上過得簡樸一點，藏品的檔次就會高一點。」他強調要收藏就收藏精品，「你買這些普通的藏品有什麼用呢？這些到處都是，只有買別人沒有的精品才有收藏價值。」這是他經常對我說的一句話，這也是他的經驗之談。

此外，深圳還有一位壽山石收藏大家石明，他買了一層樓，開辦了一個壽山石私人博物館，我去參觀過該館，他以雄厚的經濟實力將所見壽山石精品盡收館中，堪稱我所見到的壽山石收藏第一大家，他的貢獻在於對中國印石文化的傳播和弘揚。

以上三位印石收藏家可以說代表了中國印石收藏大家的文化姿態。

在我所遭遇的壽山石友中，還有一位壽山石藝術大師——全國工藝品金獎得主、福建省壽山石雕藝術「十大新秀」中排名第一的邱瑞坤。邱瑞坤將壽山石雕藝術作為自己的終生事業。他拜中國工藝美術大師馮久和為師，得其悉心指導，從而潛心雕藝，殫精竭慮，標新立異，師法自然，貼近生活，創作了一件件精品。其中《惠安女》和《群貓尋趣》連續獲得首屆和第二屆國際手工藝品展覽會金獎，《望子成龍》獲得第三屆中國工藝美術大師作品展金獎，還有《和平女神》等 10 多件作品也獲得大獎。

功成名就後的邱瑞坤，除了創作，還教徒授藝，傳承民間藝術，如今他已培養了 20 多個高生弟子。

談到石雕藝術，邱瑞坤強調關鍵是標新立異。他說：「唯有出新，方能立世。新題材、新布局、新創意、新構思、新刀法、新處理。師古而不泥古，尊重傳統而不囿於傳統，如此才能使人耳目一新，欣然接受。」所以，邱瑞坤的每一件作品都是創新之作，富有個性，貼近生活，趣味盎然，富有時代感，如《毛主席在西柏坡》《惠安女》等，開創了壽山石雕的新面貌。

與眾不同，標新立異，這是大師之所以成為大師的原因。作為收藏，就要收藏這樣的大師之作；作為投資，也要選擇這樣的雕藝高超的印石作品。

石如其人，人如其石，石雕藝術其實也是雕刻塑造人格的藝術，初識邱瑞坤，就感到他是一個謙虛的人，一個淳樸的人，一個熱情的人，一個坦誠的人。這樣的人才能攀登藝術的高峰。